U0014515

音樂製作全書

邁入專業音樂人的第一本書！22 年金賞製作人傳授「嶄露頭角→全能實力→精準打造」全方位 know-how

島崎貴光 著
陳弘偉 譯

 前言

各位好。我是島崎貴光，身兼音樂製作人、作曲家、作詞家、編曲師等多角色的音樂人（http://t-shimazaki.com/）

目前從事音樂經紀公司培育新人或錄音編輯等工作，同時擔任音樂製作人主要負責企劃以及預算管理等，和一般詞曲作家不太一樣的工作。

另外，我在音樂雜誌「DTM月刊（DTMマガジン）」擔任「島崎塾」、「島崎流」等專欄作家多年。由我創立的「MUSiC GARDEN」（舊名為「MJ-Studio」）音樂培育講座，至今已指導過許多有志從事音樂工作的人，而且這幾年已經有很多成為職業音樂人或實習助手。

我想說的是，我並不是寫書作家或一般的音樂創作者。但在「出版社」向我提出出版邀約，被問到「想寫什麼樣的書呢？」時，我提出從以前就很想說的「兩點」。

第1點是從以下這三種立場來書寫的觀點，至今很少見吧？

■ 職業作家／音樂創作人的「製作方」觀點
■ 音樂總監／音樂製作人的現場「評選／製作」觀點
■ 有大規模「培育／指導」經驗的講師觀點

另外第2點是有關「製作上的疑問和解答這些疑問的書」，我好奇為什麼沒有這類的書呢？我相信各位在創作音樂時，都會遇到一些疑惑或困難。例如：

「音樂這條路非常孤獨和不安，各位是怎麼度過的呢？」
「各位都是如何成為職業音樂人的呢？」
「怎麼讓歌詞獲得聽眾青睞？」
「提高錄取率的方法是什麼呢？」
「怎麼進行錄音指導？」
「一般會運用參考曲到什麼程度？」
「做音樂得上京不可嗎？」

我想出一本可以解答各位在音樂製作上所有疑惑的書。市面書籍或者網路都有混音或母帶製作技巧的教學，其實想接觸也不是難事。但在更之前的階段「製作時常有的問題或「心理建設」，幾乎沒有人提過。

　　因此，促使我寫一本專門解惑音樂製作的書，這本會有「切身」的「沒錯，這就是我想追尋的答案」的感觸，以下是本書的架構。

第 1 章　作曲篇
第 2 章　編曲篇
第 3 章　作詞／Demo 歌詞篇
第 4 章　Demo 歌詞與演奏錄音／編輯篇
第 5 章　分軌檔案與混音篇
第 6 章　母帶篇
第 7 章　比稿篇
第 8 章　行動與心態篇

　　如同以上標題，本書共分 8 個篇章，並且針對 100 個常見問題提出具體個別解決方法。當各位遇到「咦，如果是這樣的話，該怎麼辦呢？」時，這本書就是「疑難攻略本」，除了解決問題之外，還要提升各位的製作效率。希望能夠幫助到想提升或改善現狀的你。假設有哪個地方讓各位有「這個問題終於得到解答了」，我會感到非常欣慰。

<div align="right">
2015 年 2 月

島崎 貴光
</div>

目錄

📖 本書使用方法

　　本書採取每一問用一頁或兩頁篇幅說明。按主題分成 8 個篇章，各位可從有興趣的部分或想知道的內容開始閱讀。

　　其中，部分內容附有 MIDI 編曲檔或由我親錄的講解音檔。頁面上的標示方式如下。

◀ 有「DOWNLOAD」ICON 標示的頁面，請至下面連結或掃 QRcode 下載檔案。

檔案下載位置

　　請輸入網址 https://ppt.cc/fCIgMx 或掃描 QRcode 下載。聲音檔均附中譯文字檔。

第 **1** 章

作曲篇

本書把最多人感到困惑的「作曲」安排在第一章做說明。

雖然作曲書籍已經非常多了,但都沒有提到關於剛開始作曲的常見問題。所以本章將為各位解答作曲常見的疑難雜症,希望各位能夠實際用到音樂製作上。

Q 001

請問最有效的作曲方法是什麼？

各位或許會覺得好笑，但「哼歌作曲法」的效果相當不錯！

旋律的自由度高

作曲方式當然會因人而異，但大致可分成以下三種類型（pattern）。

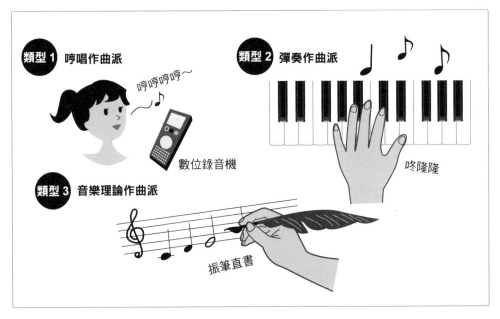

類型 1　哼唱作曲派

哼哼哼哼～

數位錄音機

類型 2　彈奏作曲派

咚隆隆

類型 3　音樂理論作曲派

振筆直書

　　這些方法中，我推薦「**哼唱作曲派**」（輕鬆地哼唱創作）。而且習慣用哼唱作曲的職業作曲家也非常多。由於必須在有限的截稿時間內交出作品，所以像是在交通時間（走路或搭車）或零碎時間，利用 IC 錄音機或智慧型手機的錄音 app 功能，邊哼唱邊將旋律錄下來的方法就相當符合現實考量。這種方法具有「旋

律的自由度最高」的優勢。隨著心情哼出來的旋律，還能期待可能會迸出令自己意外的靈感。作曲的根本是在「可以唱出來」的大前提之下譜寫旋律。

有些人可能會覺得「什麼嘛，不就是哼歌」，實際上一首好的樂曲會讓人「不經意哼出旋律」，對吧？這種令人「朗朗上口的旋律」就是作曲家的終極目標。而最能感受到「咦！這旋律好像不錯！」的方法就是哼唱作曲了。

彈奏派的優缺點

「彈奏作曲派」是指透用琴鍵或吉他譜寫旋律的作法。但是，一旦彈奏就會直接把旋律彈奏出來，所以容易譜出換氣點不佳的細碎譜例或高低差劇烈的旋律。換句話說就是有極高機率做出「忽略演唱難易度的樂句（phrase）」。或者，常不知不覺譜出與市面樂曲「似曾相識的旋律」。

理論派的優缺點

「音樂理論作曲派」是以和弦進行（chord progression）或特殊的音階（scale）為主軸的作曲方法。這種方法因為使用各種和弦進行組合，所以有可能創作出有趣的樂句動機。但如果樂理底子不夠扎實，勉強放了引伸音和弦（tension chord），或用複雜的音階寫旋律的話，很容易寫出「很難演唱的旋律」。另外，硬是想著「好！來使用這個和弦進行」、「嘗試加點時尚感」，只會讓「自我滿足感」愈趨強大，反倒把重要旋律放到難以駕馭的位置，最終很容易與和弦相互干擾形成不諧和音層。

到某種程度來說，只要累積夠多的作曲經驗，有意把和弦進行或複雜的和弦寫入樂曲，也就能順理成章。作曲的根本是創作出「好演唱的旋律」，所以最好避免一開始就使用音樂理論來作曲。

相信各位都有自己的一套作曲方法，但我還是要不厭其煩地提醒各位「好唱的旋律」是作曲根本，所以記得「哼出來聽聽看」。

裏技 ▶ 做出好演唱的樂曲

請問該怎麼記和弦？
有沒有背誦訣竅？

只要先記住三和弦及
七和弦（7th）

人聲解說及中譯
Q002 Audio 資料夾
Q002.wav／Q002.doc
MIDI檔
「Q002MIDI」資料夾

先不碰複雜的和弦或音樂理論也沒關係

一開始沒有樂器演奏經驗，就從數位音樂（DTM）展開作曲的人，都會卡在不知道如何記憶和弦。我從高中時期開始靠自學作曲，買的第一本音樂書就是和弦樂理書。但因為全是教音樂理論，所以很快就相當厭煩（苦笑）。之後終於找到一本和弦圖鑑，開始每天練習幾個和弦的按壓指型，漸漸記住每種和弦的聲響及指型。

從音樂理論來理解的話，或許很多人都會面露痛苦表情。雖然現在我會常使用到複雜的和弦編曲，但無論是高中時期或是成為職業音樂人的現在，最重要的作曲階段都不會使用複雜的和弦。這是因為即便不使用也能創作。

數琴鍵就能知道和弦

基本上剛開始只要記住「三和弦（triad）」以及含「七和弦（7th）」的和弦（七和弦／大七和弦／小七和弦）就足夠。三和弦是指只用三根手指就能彈出基本和弦（大和弦／小和弦）。另外，把基本指型記起來，日後加以觸類旁通，就能找出其他和弦。然後到了一定程度之後，再來記 6th、sus4、add9、dim 和弦等。

右頁圖是我整理出的「和弦記憶法（數字速查表）」。舉「C」的例子說明，根音在 Do，把「Do」當作「1」的話，在琴鍵上往上數就能找出「5」號的「Mi」及「8」號的「Sol」。

	1	**2**	3	**4**	5	6	**7**	8	**9**	10	**11**	12	13	**14**	15	
C	①				⑤			⑧								
CM7	①				⑤			⑧				⑫				
C6	①				⑤			⑧		⑩						
C6(9)	①				⑤			⑧		⑩					⑮	
C(-5)	①				⑤		**❼**									※C(-5)=C(♭5)
C(+5)	①				⑤				**❾**							※C(+5)=Caug
Csus4	①					⑥		⑧								
C7	①				⑤			⑧			**⓫**					
Cdim	①			**❹**			**❼**									
Cdim7	①			**❹**			**❼**			⑩						
Cadd9	①		③		⑤			⑧								
Cm	①			**❹**				⑧								
Cm6	①			**❹**				⑧		⑩						
Cm6(9)	①			**❹**				⑧							⑮	
Cm7	①			**❹**				⑧			**⓫**					
Cm7(-5)	①			**❹**			**❼**				**⓫**					
Cm7(9)	①			**❹**				⑧			**⓫**					
CmM7	①			**❹**				⑧				⑫			⑮	
CmM7(9)	①			**❹**				⑧				⑫			⑮	
Cmadd9	①		③**❹**					⑧								

▲ 圖　和弦數字速查表

　　依此類推出「1．5．8=Do．Mi．Sol」。再舉「F」的例子，把F的根音Fa當作「1」的話，指法會按在「Fa．La．Do」的位置。「CM7」的話是「1．5．8．12」，指法則變成「Do．Mi．Sol．Si」。

　　如此一來，當有人說「彈C7」時，只要從「Do」開始算起找出「1．5．8．11」的位置，就能馬上彈出「Do．Mi．Sol．Si」組成的C7和弦。相反地，當彈琴時忘記「和弦的名稱」時，也能從這張表找出答案。

裏技　▶ 活用「數字速查表」

請問完全不會彈奏樂器也能製作音樂嗎？

以創作來說，具備彈奏樂器的能力占有絕對優勢！

//

對樂器理解程度的差異

數位音樂（DTM）是沒有演奏經驗也能輕鬆上手的作曲方式。但是，無論作曲或編曲，能彈奏樂器一定較有利。雖然不會彈奏樂器的人，在音樂製作上較不受理論框架束縛，但原則上還是需要了解樂器的演奏法和特性。所以對樂器的了解程度，將影響最終的音樂品質。

舉例來說，在輸入樂器音色時擁有演奏能力的創作者，能做出不會演奏樂器的創作者所無法辦到的「準確且細膩地模仿樂器」，而且懂得「善用伴奏類的演奏手法」和「精確挑選音色」。尤其在編曲方面更是顯著。

當然，並非一定要具備「高超的彈奏技巧」，剛開始只需要「基本彈奏能力」。比方說鍵盤樂器，若已經學會 Q002（P.12）「用右手彈出數字速查表的和弦」或者是 Q005（P.16）將介紹的「彈奏兩小節黃金和弦進行」，就表示能夠作曲了。

通常一開始就彈奏整首歌會容易失去信心，所以就長遠之計來看，練習時不妨「先兩小節」、「再四小節」，邊聽節拍器的節拍邊彈奏同樣的和弦／樂句（phrase）。不間斷地練習一年後，不僅手指變得靈活，還能彈奏簡單的樂曲，然後實際感受到「幸好有每天練習」的成果。

裏技 ▶ 首先從兩小節開始吧

「非寫不可」的壓力
反倒寫起來很不順利

試著從「一天一副歌和一個記憶點」，
心情較為輕鬆

每天都寫短樂句

　　想成為一名職業音樂人的話，就得大幅增加 Demo 數量（作品）。換句話說，因為 Demo 曲目量裡必須包含可能被淘汰的部分，所以心情上容易產生「啊～不寫不行呀！一定要寫出好旋律」。然而，實際上很多人因為太在意對手、或被高水準的作品打擊、或承受不住壓力等因素，就停止音樂活動。我經常被晚輩或學生問到諸如「怎麼做才能減輕作曲的壓力呢？」、「怎麼做才能持續每天創作呢？」等問題，建議各位：

　　「不要成天想著『不寫不行』，只要從一天一副歌（chorus）和一個記憶點（hook），即使短樂句也沒關係，就從片斷開始才有可能持續下去。」

「無論發生什麼事情都要持續下去」很重要

　　雖然能寫出好的副歌是件好事，但就算是沒那麼完美，剛開始一天只寫一段副歌，或提示副歌開頭的一個記憶點（1～2 小節），就可以把「作曲的流程切割開來」。這麼一來「覺得作曲很辛苦」的心情，也會被淡化變成每日例行工作。使用 IC 錄音機等方式哼唱錄下旋律也可以，最重要的是「無論發生什麼事情都要持續下去」。日子久了你將發現對作曲的熱情會與日俱增，自然有「修飾（brushup）昨天寫的副歌吧」、「來寫比昨天更好的記憶點吧」的想法。

裏技 ▶ 把副歌旋律切割開來創作

Q
005

怎麼樣才能寫出賣座的
曲子？

建議各位使用「黃金循環
和弦進行」做為作曲練習

| 人聲解說及中譯 |
| Q005 Audio 資料夾 |
| Q005.wav ／ Q005.doc |
| MIDI檔 |
| Q005 MIDI 資料夾 |

A
005

黃金和弦進行

　　如果分析過去 30 年的日文賣座曲，就會發現幾乎所有歌曲都能找到「絕對共通點」的地方，也就是「**黃金和弦進行**」。「黃金和弦進行」又稱為「**循環和弦進行**」，J-POP 也經常使用到，主要用於多次反覆（＝循環出現）。大略分為下列三種和弦進行。

黃金和弦進行 ①

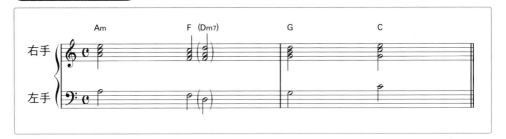

黃金和弦進行 ②

黃金和弦進行 ③

寫不被和弦進行影響的旋律

只要能靈活搭配各音階使用這三種和弦進行的話，很容易創作出 J-POP 風且好記憶的旋律。即使遇到難以分析的和弦，只要從（貝斯的）單音「低音線（bass line）」著手，就比較容易解讀。總之，會經常聽到使用這三種和弦進行所譜寫的樂曲。

雖然循環（loop）這種和弦進行，能夠寫出比較容易記住的旋律，但作曲初期很容易受這種和弦進行的動線牽制，以至於寫出的旋律總覺得和什麼歌曲的旋律相似。換句話說「如何寫出不被和弦進行影響的旋律」會變成作曲重點，但先從累積「黃金和弦進行的作曲經驗」開始。

裏技 ▶ 使用黃金和弦進行來作曲

應該聽什麼音樂以及怎麼聆聽，來加強作曲或編曲的實力呢？

不斷反覆「用心聆聽」1980 年代後期到現在的暢銷曲^{譯注 1}

熟知的音樂愈多，音樂的「品味」愈好

不管是從事作詞、作曲、編曲、還是演奏或混音，做音樂的實力會與「聽過的樂曲數量」成正比。而且，懂各種音樂的性格，並知道徹底分析增長知識的人，不僅較有可能成為職業音樂人，也能夠期待日後的表現。音樂不是憑理論或公式，而是由聽覺和感覺譜出音符，所以最好的鍛鍊方法就是「不斷地賞析音樂，累積自己的音樂資料庫」。音樂品味也意味著「對大多數音樂的了解程度、以及將當下感覺轉化成自己的創作養分」。

聆聽音樂的細節

說到聆聽音樂的方法，如果只是「隨便聽聽」是不會有任何效果，必須「全神貫注反覆聆聽」＝「用心聆聽」。也就是說，不用心聆聽等同於沒聽。像是注意聽歌曲和旋律的細節，不光是「聆聽」還要能夠發現「蘊含在樂曲裡的澎湃表現、情感或技巧」。藉由反覆聽同個旋律，就能得到「原來如此！因為這裡使用和緩的旋律，所以更凸顯後面的印象」、「這裡使用了轉調，所以特別打動人心」等深刻感受。

1980 年代到 2000 年是音樂的黃金時期

強力建議各位從「1980 年代到 2000 年代前期」的名曲著手。尤其是締造無數「昭和名曲」的 1980 年代後期，不容錯過這些大師級的作曲家／作詞家／編曲師的作品。

```
┌─────────────────────────┐
│      1980 年代          │
└─────────────────────────┘
     偶像 & 樂團風潮
   ～ 歌謠曲風轉向 J-POP～

小貓俱樂部（おニャン子クラブ）、
松田聖子、光 GENJI、BOØWY、
尾崎豐、TM NETWORK、YMO、
UNICORN（ユニコーン）、
X JAPAN、安全地帶 etc.
```

```
┌──────────────────────────┐
│ 1994 年左右～ 2000 年前期 │
└──────────────────────────┘
     製作人風潮的全盛期
     ～屢創百萬銷售～

「小室哲哉」→    TRF、安室奈美惠、篠原
                 涼子、hitomi、鈴木亞美、
                 globe etc.

「小林武史」→    Mr.Children、My Little Lover
                 etc.

「松浦勝人」→    濱崎步、Every Little Thing、
                 Do As Infinity、AAA etc.

「淳君」→        早安少女組、早安家族 etc.

「佐久間正英」→  GLAY、JUDY AND MARY、
                 黑夢、BOØWY etc.
```

```
┌─────────────────────────┐
│      1990 年代前期      │
└─────────────────────────┘
Being 唱片公司旗下歌手的全盛期
 ～偶像劇主題曲 & 廣告歌曲單曲連發～

ZARD、WANDS、T-BOLAN、DEEN、
大黑摩季、FIELD OF VIEW etc.
```

　　雖然有人會因為「太過時所以不會想聽」，但為了理解「什麼是不朽名作」、「什麼是受大眾喜愛的暢銷曲」，最好找出來聽聽看。

　　1990 年代是由 Being 公司歌手展開的「偶像劇主題曲暨廣告歌曲的全盛時期」。然後緊接著進入「製作人的全盛時代」，小室哲哉就是在這時期因為使用合成器編曲，而做出無數席捲全球的暢銷歌曲。這個時期可說是 KTV HIGH 歌或流行類[譯注2]歌曲的寶庫，更是帶給現代數位音訊工作站（DAW，Digital Audio Workstation 的縮寫）的音樂製作非常大的影響。再加上，當時艾迴（avex）旗下歌手各個都炙手可熱，在音樂和娛樂的「媒體融合戰略」下迅速擴張版圖，成就迄今最多暢銷歌曲的時代。隨著 GLAY、Mr.Children 等樂團的大受歡迎，連帶讓數位音樂和原聲歌手受惠，使各種音樂類型得以平衡發展下去。基於上述的原因，想要分析「暢銷曲的製作方法」、「容易哼唱的旋律」、「HIGH 歌的旋律」的話，或許從 90 年代歌曲能獲得非常多啟發。這些歌曲在 iTunes 還有上架。特別是仔細聆聽精選專輯的話，一定能感受到旋律和聲響所帶來的感動。期望各位都能掌握「暢銷歌曲」的祕密。

裏技　▶ 大量聆聽各種音樂類型並留意音樂細節

譯注：1　本問是以 J-POP 為例。
　　　 2　指歌曲的鋪陳順序形式。

Q 007 請問歌曲的最高音應該設定在哪個音較好呢？

基本上男聲是「G4」、女聲則是「C5」

///

以平均音域來作曲

　　各位在創作樂曲時，是否也曾因為不知道旋律的最高音該寫到哪個音而煩惱？令我感到意外的是，很多人不懂男性和女性的最高音到哪，就連以作曲家為目標的人也會寫出「唱不上去」的樂曲。寫一首演唱樂曲除了為歌手量身打造之外，也需要為一般大眾寫「能夠演唱的音域（range）」。我把平均音域整理出來，建議各位照著下表的平均音域圖譜寫。（右頁則用五線譜標示出平均音域範圍）

男性：最低音 F3 ～最高音 G4　　女性：最低音 A3 ～最高音 C5

用鍵盤找平均音域

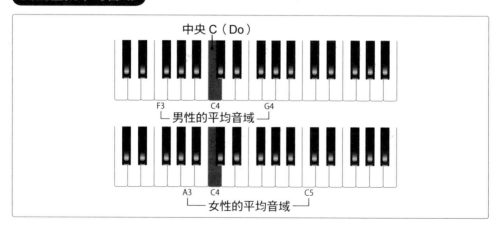

用五線譜找平均音域

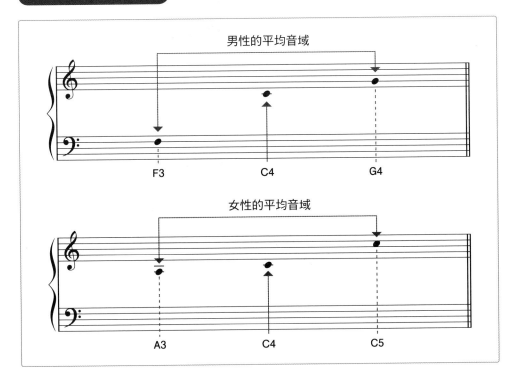

男性的平均音域

F3　　　　　　C4　　　　　　G4

女性的平均音域

A3　　　　　　C4　　　　　　C5

以音域高的人為基準很危險

當然，有些男歌手唱得了 C5，但基於這樣就以音域高的人為基準的話，會有非常高的風險。特別是立志成為作曲家的人來說，若認為「我的歌手唱得了 C5，所以 C5 當做最高音應該也沒有關係」，一般都會因為這個音而造成無法順暢演唱的情形。請各位務必以平均音域來譜寫。

最高音是「勉強發出的音」

雖然最高音是 G4，但將 G4 放在副歌的第一個音，或旋律是連續的 G4 都相當不妥。請記住「最高音＝勉強發出的音」。不管是將最高音放到副歌開始的旋律或是做出同音連續的旋律，都會變成唱起來非常吃力的樂曲。所以基本上最好保留一些音高的緩衝空間，讓最高的音只在瞬間出現，成為本曲的「必殺技」。

裏技 ▶ 最高音是只在瞬間出現的「必殺技」

Q 008 「好副歌」的條件是什麼？

副歌優劣取決於前 1~2 小節

在副歌開頭就引起聽眾的興趣

一首樂曲是優是劣，大致會以「副歌」來判斷。說到西洋音樂，很多名曲都有相當經典的前奏重覆段落（riff），或樂器對點（tutti）。但是，J-POP 多以「重視副歌部分，並從副歌判斷優劣」。

「好的副歌」是依據「副歌 1～2 小節裡是否有安排旋律的記憶點（hook）」來決定。電視台廣告平均是 15 秒，也就是說大概進入第二次副歌沒幾秒就會結束了。如果用這點來思考的話，會發現從副歌的開頭就必須勾起聽眾的興趣才行。

舉個例子，習慣開著電視邊工作的人在聽到副歌時，如果反應是「咦！怎麼那麼好聽」、「音樂真令人印象深刻」，而中斷手邊工作的話就是一首好歌。相反的，就像是什麼事都沒發生一樣繼續工作，就算是失敗的歌曲。雖然這個例子很極端，但現實就是這麼殘酷。尤其是比稿或比賽時，作品能否被選中是看副歌的旋律，換句話說副歌開頭的第 1、2 小節就是決勝負的關鍵。

主歌 B 接副歌的最後一個小節也非常重要

順帶一提，我自己非常重視「（主歌 B）接副歌前的最後一小節的旋律」。這是因為副歌前的一小節具有引導進入旋律記憶點作用，所以能夠做成跳躍或氣勢十足的安排。但是，旋律過於密集的話，副歌開頭的亮點（impact）也會變得薄弱，所以必須拿捏得宜。請各位務必重視副歌前～副歌開頭的銜接安排。

> **裏技** ▶ 副歌前的一小節也必須用心處理

該不該使用
轉調技巧呢？

如果純粹是自我滿足就要小心

人聲解說及中譯
Q009 Audio 資料夾
Q009.wav ／ Q009.doc

轉調時該確認的事

　　學會各種和弦或和弦進行之後，就會想使用「轉調」技巧吧。此外，一旦厭倦自己寫的曲子，也會想大量使用「轉調」。轉調能帶來「喔！」的聽覺驚喜，使作曲的可能性增加，自然做出旋律的高亢感或展開，實際上「硬是使用轉調」的人非常多。若刻意轉調會讓重要的旋律產生違和感或變得難唱，所以避免只是一時感受或自我滿足就使用轉調，最好唱看看判斷是否需要。最重要的還是旋律。

　　做好充足準備一口氣在副歌轉調、以及前奏進入主歌 A 時的瞬間轉調，都是常見的手法。但是，在這裡必須決定全曲給人的印象是「明亮」還是「灰暗」，所以建議各位先設定曲子想帶給人什麼樣的印象，再安排轉調方向。而且，轉調後若沒有設想「接下來該怎麼展開」就容易掉進「無法回到原來調性（key）」的陷阱。為了避免創作者陷入「這種安排有驚喜感，那就這樣吧！」的思維，記得在樂曲完成一陣子之後，再回頭檢查看看「轉調是否太刻意？」。

　　以下將介紹常見的三種轉調（請見 Q009.wav ／ Q009.doc 由我解說的聲音檔）

① 小 3 度向上或向下轉調（往上 3 個半音，往下 3 個半音）
② 小 2 度向上轉調（往上 1 個半音）　③ 大 2 度向上轉調（往上 2 個半音）

裏技 ▶ 先決定樂曲的方向屬性再考慮需不需要轉調

Q 010 請問該如何做出「聽不膩的鋪陳」?

A 010 利用旋律的走向鋪陳,製造有緩有急的感覺

DTM 的確認重點

有些人在作曲時可能會碰到「沒靈感」或「不確定這段旋律是否好聽」等問題,而且因此寫不下去,或勉強完成的人卻意外地相當多。講實在話,這種處理方式難以期待品質。因為作曲時聽太多遍相同的旋律而容易麻痺,所以無法客觀判斷「哪裡不夠」或「哪裡不行」。最終成品往往出現「早已聽膩的旋律」。針對這樣的情況,建議各位建立「確認方法」。我想很多使用數位音樂(DTM)創作的人都是在鋼琴捲軸(piano roll)畫面輸入音符,請各位打開輸入主旋律的畫面,並依照本頁的五項重點逐一確認。

為了做出聽不膩的樂曲,請檢查五個地方

☐ Check 1:相同的旋律動線(動向)是否使用
在很多地方?

☐ Check 2:音符過度密集的部分是否很多?

☐ Check 3:旋律和旋律之間留太多空隙的部分
是否很多?

☐ Check 4:使用於旋律的音是否過於受限?

☐ Check 5:只在狹隘的音域裡是否能譜寫旋律?

只要符合其中一項就得注意!

配合樂曲的鋪陳來展開旋律

一般會照著「主歌 A → 主歌 B → 副歌」來鋪陳樂曲的進展。因此，最重要的主旋律也應該跟著段落鋪陳延展下去。但是，很多曲子就是因為不斷地重覆同樣動線、以及旋律沒有延展下去，所以被說平鋪直敘或形式單調。

為了避免做出容易聽膩的旋律，前提是必須「確實把握旋律的流動」。原本打算添加變化，卻頻繁使用很多附點符號旋律、很多 8 分音符旋律，或者持續使用冗長的 4 分音符旋律，還有明明唱得了低頻率的音域卻只寫高頻率的音域……等等，諸如上述問題就是重點所在。

舉例子說明，如果主歌 A 是比較和緩的段落，主歌 B 持續一樣和緩的旋律的話，就會使樂曲變得呆滯，有一種「拖戲」的感覺。但是，只知道「添加鋪陳」而突然將副歌旋律細分，或使旋律不斷上行下行變化，反而會造成「樂曲展開太快而有強烈違和感」。雖然「副歌要有亮點（impact）」，但進到副歌之前沒有做好鋪陳的話，聽起來只會充滿違和感。

意識到「高潮」的鋪陳也是有效的手法

「改變旋律的配置」是改善上述問題的有效做法。例如，變換「切分音（syncopation）的時間點」，或大膽增減「音符量」或「上行下行變化」，製造或減少「喘息」……，就可能做出「緩急變化鮮明的展現」。

J-POP 音樂特有的「高潮」鋪陳套路，即是**「主歌 A → 主歌 B → 副歌」慢慢增加氣勢，然後在主歌 B 後半段一口氣加速，並在副歌爆發**。這就是重點。概念就像田賽項目的跳遠，先助跑然後慢慢加速，最後奮力一跳。用這樣的意象或許能夠做出不錯的鋪陳。

裏技 ▶ **前提是把握旋律的流動**

請問什麼是有效果的旋律樂句？

含有附點音符、切分音／先行音的旋律

人聲解說及中譯
Q011 Audio 資料夾
Q011.wav ／ Q011.doc

使用附點音符營造出氣勢或宏偉感

聆聽日本和世界的暢銷曲子時，會發現不管是旋律或演奏面，必定有令人印象深刻的樂句（phrase）。若進一步分析「音符配置」的話，就可知道是「附點音符」、「切分音（syncopation）」、「先行音（anticipation）」這三種音符配置方式操縱著樂句表情。

以下為附點 8 分音符為主和附點 4 分音符為主的譜例。

附點 8 分音符的組合例子

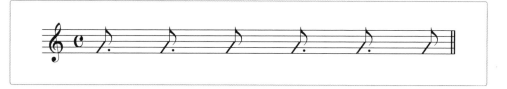

附點 4 分音符的組合例子

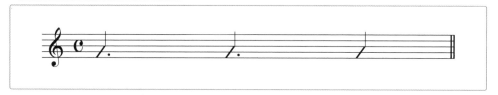

上面兩張譜例都使用了很多旋律。使用附點 8 分音符能製造氣勢效果；使用附點 4 分音符則能營造開闊且舒服，又具有宏偉感的旋律。

具有節拍（beat）感或速度感的手法

　　使用切分音／先行音的樂曲或演奏，能夠完全改變旋律的節奏感，所以「可將樂句當做節奏（rhythm）使用」，這點是我非常推薦的手法。切分音是在節奏的弱拍／反拍地方，加上重音來增加節拍感，所以容易做出有節奏感的旋律。另外，先行音則是「在小節第一拍的前半拍加上重音」，由於早半拍加入節奏或旋律的關係，不但添增預先律動感^{譯注}，而且能夠製造逐漸加劇的加速感與速度感。請參考以下切分音和先行音的例子。

切分音 & 先行音

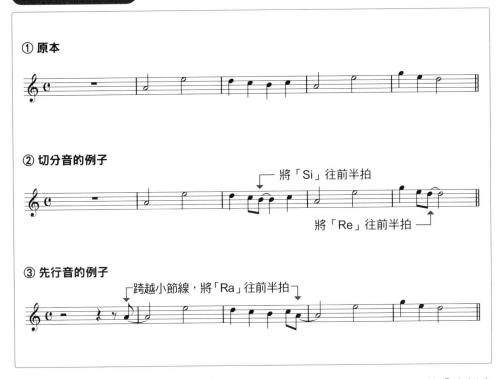

　　①是沒有律動感（groove）的樂句例子，②在兩個地方將音早半拍「先行出現」，藉以提升氣勢的切分音例子，③則是跨小節將音早半拍「先行出現」，做出具加速感的先行音例子。請搭配由我解說的聲音檔。

> **裏技** ▶ 附點音符的旋律可大致區分成附點 8 分音符和附點 4 分音符

譯注：是指在拍子的絕對拍點上稍微提前出現。

Q
012

專注力不持久容易被
網路世界誘惑
該怎麼辦？

使用攜帶型鍵盤或錄音機相當管用

A
012

推薦使用電池驅動的迷你鍵盤

現在使用數位音訊工作站（DAW）製作音樂的人相當多。但大多數電腦都有接通網路，而且很多網站都相當誘人，所以使用電腦工作時就容易受到干擾。即使剛開始想專心作曲，但沒幾個小時就會看些與音樂毫無相關的社群網站或YouTube 影片，無法集中注意力在工作上。（苦笑）

杜絕這種情況的有效辦法就是使用既輕又不占空間的「迷你鍵盤」。最好是不用接電源線的電池驅動款式。這種鍵盤不僅價格便宜、可獨立開啟，而且方便攜帶，甚至躺著也能使用。

我是使用「32 個琴鍵的迷你鍵盤」（照片）。除了用於作曲之外，也會使用在確認音程（intervals）或和弦上。此外，迷你鍵盤還有不用開啟數位音訊工作站，就能「自在作曲」的優點。iPad 等平板裝置或智慧型手機就能下載琴鍵app 軟體來作曲，只是如果接上網路就很難專心，所以選擇類比方法的效果相當顯著，「就像迷你鍵盤這種可發出聲音但與電腦無關的設備」。還有，使用 IC 錄音機錄下曲子靈感，也是一種既有效又放鬆的作曲方式。

▲ 照片 筆者愛用的 CASIO SA-46

裏技 ▶ **不用開啟 DAW 就能放鬆作曲的方法**

在時間不充裕的情況下該如何作曲呢？

先整理錄音機的檔案將有助於快速作曲

發揮「一天一記憶點」的成效

以時間有限的音樂製作案子來看，一般分配給作曲的時間頂多 1～2 天。在有限時間內會經歷創作煩惱、不斷嘗試、慢慢醞釀等過程，但老實說從零開始創作容易遇到「做不出來的時候就是做不出來」的情況（苦笑）。所以「平常有沒有累積」就有差別。本頁將把 Q004（P.15）介紹到的「一天一記憶點」的效果發揮出來。只要平日一點一滴地創作副歌旋律的一個記憶點，或許會發現「這些裡頭有可用的旋律片斷」。不管是加以修飾（brush up），或直接活用都能有效節省時間。

用檔案夾的功能整理分類

當各位打開舊檔案聽聽看時，是否有「什麼！龐大的檔案裡竟然混雜未完成的旋律檔案」的經驗。據我的觀察很多人容易滿足於譜寫旋律片斷，而疏於整理檔案，所以為了避免檔案散亂，首先需要定期重聽，刪除不佳檔案，再根據曲風或喜好，歸納數個檔案夾存檔。另外，現在透過 USB 也能將檔案儲存到電腦。總之定期整理檔案對作曲有相當大的益處。（圖）

▲ 筆者習慣用日期分類後，再以「副歌用（動漫主題曲 OP 大調類）」等命名整理

裏技 ▶ **用曲風或喜好將檔案分門別類歸入檔案夾**

Q 014 寫的曲子被歌手說「很難唱」該怎麼辦？

A 014 作曲時必須留心於「換氣點」和「旋律走勢的幅度」

好唱 3 大要素

確認旋律好不好唱是以「喉嚨舒適度」做為依據最有效。我想很多人都曾經有過這樣的經驗：做完曲子後，在 MIDI 編曲階段明明感覺不錯的旋律，在錄唱時卻發現「咦！好像很不好唱？」或「等等，這個旋律好像不太好耶」。甚至被歌手反應「不好意思，這個旋律不太好唱耶」。上述的原因可歸類為三點。

> 第一點：沒有掌握好「換氣點和長度」
> 第二點：沒有掌握好「旋律移動的幅度」
> 第三點：沒有掌握好「歌唱時的感覺」

利用試唱判斷換氣點的間隔恰不恰當

歌手會將換氣（吸氣吐氣）點放進歌曲內，所以需要思考換氣「位置」和「長度」（圖）。如果換氣的地方太奇怪，不僅最後部分難唱，換氣的間隔太短也會像是突然吸氣的感覺。這首歌就會變成歌手只是「把旋律唱出來」，談不上「歌曲的風格」。所以請各位「一邊作曲一邊哼唱出來」才能掌握換氣點的間隔。

另外，請注意旋律的「移動範圍」，雖然用樂器數位化介面（MIDI，musical instrument digital interface 的縮寫）很容易編出音域廣的旋律，但真人的音域有極限範圍，而且也會視歌手的歌唱實力而定。

```
換氣的間隔

♪16 分音符→盡量不要

♪8 分音符→ 中板以下可換氣，但快板就要注意

♩4 分音符→平均的換氣長度（如果速度〔tempo〕極端快時就要注意）

♩2 分音符→非常合適（如果頻繁地換氣過了頭就會讓曲調聽起來平坦）

換氣的時間點

抒情歌或中板→ 1 小節以內平均一次

快板→兩小節以內平均一次

                * 建議長度設定在自己的肺活量能夠負荷的範圍內再短一些為佳
```

▲ 圖　換氣點的設計

　　比方說，8 度音（octave）跳進等會產生令人印象深刻的旋律，但要正確唱出就必須有相當的實力。還有需要注意半音上下的級進等，這些看似簡單但其實非常難唱的旋律。如果連自己也覺得「這個好像有點難唱」的話，應該盡量修改成一般人也能夠唱的旋律線（melody line）。

設定女 key 也是以喉嚨舒適度做為判斷的依據

　　創作旋律時，「有沒有哼唱看看」是最關鍵的要點。無關歌聲，大致先哼唱看看，這樣才能確定旋律在展開後有沒有不足或平坦、換氣點會不會太籠統、旋律的移動幅度是否恰當等細節。

　　男性作曲人在設定女 key 時，可能會因為用真音唱高音部分非常困難而改用假音。但是我認為「就算辛苦也要用真音哼唱」，就算聲音破掉也請各位用真音唱女 key。這麼做喉嚨會很不舒服吧？但這種體會是必要的，若將哼唱感受做分類的話，可分出「可唱」、「勉強可唱」、「幾乎無法唱」三種程度。只要反覆幾次，就能夠判斷出「喔？可以唱」、「不可能唱」、「將這個音換掉可能會變好」等結論。如果花一個月時間用真音哼唱很多女歌手的歌曲，就能夠客觀地憑喉嚨的舒適度掌握旋律了。

```
裏技 ▶ 藉由哼唱看看掌握歌唱時的感覺
```

應該如何修正「旋律聽起來很普通」？

這是重新檢視作曲的機會！採納「第三者觀點」，不斷挑剔自己的創作

面對自己的缺點是第一步

很多人都曾經把自己的創作拿給別人聽、參加投稿或比稿，然而被評「嗯……旋律好像還好」、「好像很普通」的例子也很多。我在成為職業音樂人以前，或已經是職業音樂人的現在，被評價的次數早已難以計算了（苦笑）。畢竟是信心之作，一下子就被否定的話當然會感到沮喪，喪失自信，但是這個時刻才是關鍵，正視自己的弱點「想想看自己的創作到底哪裡不行？」，雖然痛苦但不跨越瓶頸，就無法修正或改善不足之處。

換句話說，如果評價是「旋律很普通」，就表示必須「重新檢視自己的創作」。那些很常寫出高水準曲子的人都是能夠以「第三者觀點」嚴格地檢查自己創作的歌曲。總而言之，檢視作品時必須想像「這個旋律好像很普通，把這邊替換掉的話就有記憶點了吧？」，冷靜地「自我分析」。

切勿過度自信或自滿

為了冷靜地檢視自己創作的曲子，首先必須消除多餘自信或自滿。然後分析名曲或賣座曲，比較旋律的展開方式、副歌動聽好記的部分、演唱難易度等重點項目。透過分析應該可以一點一點掌握訣竅，懂得修正「副歌的確沒什麼特色」、「旋律的爆點太少了」或「曲子的展開太少難怪無聊」等問題。

裏技 ▶ 冷靜地分析自己的創作與名曲的差異

預算不多時該怎麼學習作曲呢？

「每天聽音樂」將助於作曲，從 iTunes、網路歌曲試聽或 CD 租借等皆可取得

大量聆聽培養「音感」和「感覺」

我以前曾經因為缺錢吃了很多苦。即便如此我還是能夠學習作曲，所以也請各位放心。我從很多成績斐然的作曲家的經驗談中發現，他們都有「自發性聆聽大量音樂、以及因為喜歡所以持續聽」的共通點。因為喜歡音樂所以徹底聆聽，自然而然能夠用「音感」和「感覺」，熟練掌握「舒服的音符配置、旋律的記憶點、帶有高亢感的旋律、旋律的緩急編排」等技巧。

總之，「每天聆聽大量音樂」是最有效果的方法。說起來簡單但「持續下去」很困難，所以最好把它融入日常習慣。若不鍛鍊自己的耳朵和感覺，不管作曲還是編曲都很難達到更好的品質。

聆聽「原本的音質」也非常重要

現在 PC 或智慧型手機等不僅提供儲存音樂功能，因為發布功能也使音樂串流成為新的主流。只要有智慧型手機等 3C 設備，無論在哪裡都能夠登入 YouTube 或 iTunes、SoundCloud 等，利用這些管道反覆試聽歌曲吧。YouTube 提供很多官方版的完整歌曲，iTunes 則是用排行榜或音樂類型分類，因為可快速地一手掌握近期注目的音樂，所以能夠一次試聽流行歌曲和普通賣座歌曲。另外，建議各位聆聽 CD，CD 的「原本音質」對耳朵的訓練也很重要。把握 CD 出租店的促銷期間「一次○張○圓」也是不錯的選擇。譯注

> **裏技** ▶ 培養「音感」與「感覺」

譯注：這點是針對日本情況說明。台灣方面，著作權法第 60 條（合法著作重製物之出租）有規定「著作原件或其合法著作重製物之所有人，得出租該原件或重製物。但錄音及電腦程式著作，不適用之」。

Q 017

請問該如何決定曲子的速度？

一定有最合適襯托旋律的曲速，
拿不定主意的話就設定成偶數吧

A 017

先哼唱看看再決定

　　設定曲速的確很令人煩惱。作曲時，應該都會用某個程度的曲速來哼唱旋律，我個人非常重視這樣的曲速感。因為旋律在 MIDI 編曲階段和加入歌聲後的印象有明顯差異，所以調整曲速時用哼的也好，藉由唱出來感受是理想的決定方式。

　　另外，還是很傷腦筋的話，建議各位「先設定偶數再聽看看」。1 分鐘=60 秒，基本上 DAW 的預設速度是「120BPM」。電腦主要的運算方式是 2 進位，一小節 = 基本 4 拍，曲速設定為偶數居多，所以我認為偶數對人的體感或聽感來說比較舒服。煩惱的話就先試試看將曲速設定為偶數，慢慢地增減看看，最後哼唱主旋律來確認「好不好聽」。

設定為「128」也很不錯

　　在「曲速的雜學」裡會出現「128」這個數字，不管是以前的合成器（synthesizer）介面或是現在的 DAW 介面，力度（velocity）等參數（parameter）都在「0 ～ 127」，也就是說，可調整「128 段」。定位方面，立體聲（stereo）的左右幅度設定也是依據 DAW 軟體而有所差異，其中也有左右邊範圍最大可調整至 64。在這樣的環境下就是「範圍 128」。順帶一提，因為人的脈搏數平均 60 ～ 70，所以設定舞曲的速度時，最好以兩倍的速度 120 ～ 140BPM 的中間值 130 左右，較容易令人情緒高漲。

| 裏技 | 重視哼唱時的曲速 |

Q 018 如果志向是成為專業作曲家的話，一次大概要寫多少曲子呢？

A 018 至少 30 首，「目標是 50 首歌」！

多數前輩都是 50 首以上

剛開始作曲時，很多人都會有「到底該寫多少曲子？」的煩惱吧。我也不例外，但很多前輩都說至少 50 首以上，所以我也是以「50 首」做為目標。而且，這個數量不包含草稿或 Demo 帶，全是已經錄好吉他和人聲，甚至到初步完成混音的作品。50 首都是「一次主副歌或一次半主副歌[譯注]」。關於一次主副歌或一次半主副歌的曲子結構請參照下表

一次主副歌	※ 不管一次主副歌或一次半主副歌，開頭副歌除外的結構若沒有在 60 ～ 70 秒左右進到副歌的話，很可能容易聽膩，這點必須留意。
例① 前奏—主歌 A—主歌 B—副歌—結尾	※ 前奏最好約 20 秒
例② 開頭副歌—前奏—主歌 A-—主歌 B—副歌—結尾	※「副歌放空」是指拿掉副歌的伴奏，只保留最基礎的樂器，為結尾高潮前添增變化的段落
一次半主副歌	
例① 前奏—主歌 A—主歌 B—副歌—間奏（發展段落）—副歌放空—副歌—結尾	
例② 開頭副歌—前奏—主歌 A—主歌 B—副歌—間奏（發展段落）—副歌放空—副歌—結尾	

首先以 30 首為目標

成為職業音樂人以後，和身邊作曲家聊到作曲時，感覺大家都認為 50 首以上是理所當然的事情。當然，根據立場和音樂資歷深淺會有所差異，但請把這個數字當做「參考數量」。一開始就要 50 首未免太嚴苛，先以 30 首為目標即可。

> 裏技 ▶ 以 30 首「一次主副歌」的曲子為目標吧！

譯注：通常華語流行歌比較常見的是前奏一次主副歌間奏。
　　　業界俗稱一次主副歌為「一條龍」；一次半主副歌為「一次半」。

Q 019 該如何把作品投到音樂版權公司或唱片公司？

用曲目數量和創作宣傳自己的作品

一次投上百間自我推銷

　　根據眾多前輩的經驗談來看，向音樂版權公司和唱片公司投稿的 Demo 帶，平均起來都有 20 ～ 30 首被採用，這也是獲得最多回應的數字。實際上這裡面收錄了有機會賣座的曲子和雀屏中選的曲子。我曾經把 60 首曲子燒錄成 4 片 CD-R，並添附資料（圖），同時發送 200 間以上的音樂版權公司或唱片公司。甚至在不同的時期，曾經不斷寄出只有副歌的合併檔，很遺憾的八成都被拒絕了。（苦笑）

　　最重要的是就算獲得對方的聯絡，也不要馬上做決定，一定要見面談談。總之，請挑選適合自己的經紀管理制度或工作氛圍良好的音樂版權公司也很重要。有些版權公司的管理模式，甚至可能讓音樂人無法發揮實力，從此一蹶不振。

以能做大量且穩定的創作曲子為賣點

　　常有人說「不要投太多」或「幾首就夠了」。或許也有這種例子，但我從作曲前輩的經驗談，得到「一開始的印象非常重要」的啟發。所以一直以來我都以曲數和品質來一決勝負。除此之外，我在 MUSiC GARDEN 音樂講座教室教了 10 年以上（ http：//music-garden.co/），其中有非常多以作曲家為志向，甚至現在仍持續地創作的學生，據他們說投稿到音樂版權公司的 Demo 帶，一次大約 15 ～ 20 首是最有效果的數量。這數字是有可靠的「根據」。

　　另一方面，每天音樂版權公司或唱片公司都會收到 Demo 帶，很多工作人員都是睡在紙箱裡。大致上的流程都是一開始的第一首和第二首會聽到副歌，接下

[文件資料]	● 尺寸：A4 紙 1 張
	● 內容：姓名／年齡／地址／電話號碼／電子郵件信箱／音樂資歷／得獎項目／個人目標／目前工作狀況／自我推薦／音檔解說

check!

※「目前工作狀況」這項非常重要！請說明現在的工作內容。兼職的話必須說明具體班表、是簽約員工或者正職員工等，經紀公司在判斷一名音樂人可以配合參加什麼程度的比稿，通常不只從實力來看，也會視實際生活面，因此寫清楚較有利

※ 音檔解說方面，歌曲解說簡明扼要即可。比如，標題／男 key 或女 key ／設定給哪位歌手演唱或這是什麼樣的曲子

[音檔資料]	● 媒介：CD-R
	● 內容：15 ～ 20 首人聲配唱 Demo 帶。男 key 和女 key 數量各半

check!

※ 前面 5 首是自己能掌握的自信之作。後面則是多首不同音樂類型，讓對方一聽會感到「喔，原來這種曲風也能做得不錯」或認為「這個人能成為公司的即戰力」，這點非常重要

※ CD 封面務必寫上姓名／電話號碼／電子郵件信箱等

▲ 圖　資料的製作方式

來就會換下一位的 Demo 帶。就算回覆也是「如果有好的作品請寄給過來」。大多人會因為「事情有了進展！」感到喜出望外，其實話裡有話。意思是說「不錯但不到即戰力，請繼續努力」。憑這句話可知不是「馬上出局」，而是如果有下文會馬上聯絡。像上述例子，即使半年後再寄音檔過去，大多也是「沒回應」居多。

　　另外，容易接到回應的情況，卻只有收錄幾首歌曲。說實在的，每位音樂人都會有 2 ～ 3 首不錯的歌曲。然而，**專業音樂的世界並不需要奇蹟，而是需要「聽了很多歌曲，還能保持創作穩定性的人或有把握做得出來的人」**。即使一開始有令人發出「喔？」驚嘆聲的作品，但數量不多的話還是會收到「有沒有其他的呢？」的回覆。因為對方會認為如果可以聽到很多不同音樂類型，也就表示「這個人頗有實力且創造力強，能為公司器重」。這是揣摩評審考量的「根據」。所以 15 ～ 20 首最好能強調出個人的創作實力穩定，而且涉略的音樂類型也相當廣泛。

裏技 ▶ 寄給音樂版權公司或唱片公司的歌曲最好「15 ～ 20 首」

請問大量作曲需要哪些工夫?

以「做 10 首這樣的樂曲」為單位來思考

最終目標 50 首

如何大量作曲和 Q018（P.35）所提到的方法也有**關聯**，但一次寫很多曲子需要有投入相當時間和耐力的覺悟。所以若沒有方法再怎麼寫也看不到終點，只會耗盡幹勁，讓負能量日積月累。為了不讓各位走到這個地步，我想介紹我平時的工作方式「以作曲方向性做為主題，每個主題各寫 10 首」。

先以 50 首為最終目標。分五個階段製作，第一階段做 10 首擅長的音樂類型，能夠強調「個人特色」的樂曲。或者純粹以「喜歡的音樂類型或音色或語言豐富的樂曲」來作曲。

POP 風的樂曲

各位不妨寫看看第 11 ～ 20 首的「POP 風的樂曲」。以近年^{譯注}來說，流行就是偶像團體或動漫主題曲等。由於市場的流行轉變非常快速，所以時時需要關注媒體報導，觀察流行趨勢。每個時代定義「時代感」或需要的音樂都有所差異，但請試著用自己的風格譜寫出作曲當下的「時下音樂」。

從音樂以外找靈感

第 21 ～ 30 首是從連續劇、舞台劇、電影、動畫、小說等不同領域，獲得旋律或聲音、言語等面向的創作靈感來完成作曲。說到做音樂，好像很多人都只在電腦螢幕前工作。但是，音樂製作是種「創作」性的工作，就像是「產出（output）」作業，是相當需要「投入」作業的支援。所以建議各位建立自己的「投

1~10	11~20	21~30	31~40	41~50
創作自我風格的曲子	加入時下流行元素的曲子	接收電影或動畫等影響的曲子	以音樂製作人為目標	挑戰不擅長的曲子

入（input）」來源。或許有些人會直接接收某作品或體驗，創作出深受影響的作品，但我認為作品中有幾首這種曲子也無妨。

以音樂製作人的氣度

第 31 ～ 40 首是把自己當成音樂製作人，所以曲子或語言會以多位歌手為設想對象來創作。先假想該名歌手唱的歌，接著提案曲目風格，像是過去暢銷歌曲感覺的樂曲，或比該名歌手年齡稍長的樂曲，或挑戰至今從未嘗試過的風格……試著把「暢銷歌曲」和「這種曲風如何？」的想法放入「深具廣度的曲目提案」。

挑戰不擅長的類型

第 41 ～ 50 首是挑戰以往的經驗。到此為止應該感受到相當大的壓力了吧，而且也花費了不少時間。但是這階段最好再次嘗試看看自己想做的音樂或喜歡的音樂。然後藉由嘗試提高作曲動力，最後也挑戰自己曾經不碰的音樂或不擅長的音樂，這點非常重要。各位只要拿現在的自己和以前相比，就會發現音樂實力和思維都獲得提升，做原本不擅長的音樂也會意外地順暢。總結來說，作曲只要善用「先切分再處理」就一定有辦法解決現況問題。

裏技 ▶ 將「50 首」分成五個主題來創作

譯注：筆者寫作當下是 2015 年。

寫了很多曲子但旋律都非常相似該怎麼辦？

即便如此也完全沒有問題！

我也曾經因此而懷疑自己的作曲實力

只要寫過很多曲子就會發現怎麼寫都和寫過的旋律很相像。相信很多人都有這樣的困擾。我也曾經寫過很多感覺類似的曲子，所以那陣子開始懷疑自己的作曲能力。每天都嘆氣心想：「這個旋律的動線（動向）之前也出現過了」、「這首和哪首好像呀，我的旋律創造力真是貧乏」。

那時候我便開始分析受人尊敬的作曲家的作品，從數量龐大的樂曲旋律中，我發現「這些結構真類似，但這種旋律感覺已變成作曲家的特色了」。所以在那之後心情也變得輕鬆，開始會想「我做的旋律都有共通之處，這是個人特色的展現，若是這樣的話也不錯」。

持續創作，直到被認定為「個人特色」

這裡必須提醒各位，創作經驗很少時根本「談不上個人特色」。總之不停創作，大量嘗試各種類型曲風，累積一定的數量後，「共通感」就會成為「個人特色」。而且周遭開始有人喜歡這種「個人特色」，這項特色就會變成「武器」。為了成為炙手可熱的音樂人，從聆聽大量音樂，分析旋律，並嘗試在錯誤中不斷創作。另外，永遠「只能」寫同樣的旋律，對創作者來說很不利，應該挑戰各式各樣的類型，刻意練習寫不同感覺的旋律。

裏技 ▶ 把相似部分發展成「個人特色」，成為「自己的武器」

第
2
章

編曲篇

編曲和作曲一樣都是令人傷透腦筋的製作環節。特別是需要樂器
或音響等廣泛知識和技巧的現代編曲。但是別擔心,只要掌握這
個章節的重點,爾後編曲時就會感受到與過去的差別。

Q 022　請問編曲的初期階段需要注意哪些要點呢？

A 022　根據不同的工作內容，強烈建議分不同的工作模組以便使用

分作曲用和編曲用的介面

　　各位使用數位音訊工作站（DAW）編曲時是否會建立模組（template）呢？模組能夠依照個人需求，將自己的製作風格或常用的效果器（plugin）軟體合成器或混音台（調音台）、輸入輸出等功能，預先設定好。如果能事先設定，使用DAW軟體工作時就會相當方便，還沒有設定模組的話，建議先設定再作業。

　　以下是我的工作方式：因為我習慣一邊作曲一邊進行編曲，所以使用頻率較高的軟體音源都是設定為開機時同步啟動。一般來說，很多人會將作曲和編曲的工作檔分開，如果是採取這種工作方式的話，最好將作曲和編曲分開儲存為兩種模組。另外，建議將作曲時會使用到的 MIDI 主旋律（guide melody）、鋼琴、節奏組、貝斯等，做成一個模組。如果是編曲用，也最好準備專業編曲等級的軟體音源的編曲模組。這樣一來工作時會方便許多。

筆者的模組範例

　　圖①是我使用 Steinberg Cubase 建的模組範例，畫面為清單式排列的軟體音色。除此之外，FX 軌道（Cubase 的發送（send）效果器的 AUX 軌道）大致上會有殘響／延遲／壓縮器等三種效果器。我通常是用這些效果器的預設，控制曲子中的各種聲音軌道。然後輸入設定部分，就趁處理硬體設備的合成器之際，將「直接可用於錄音的設定」、「會經過硬體設備的壓縮器來錄音的設定」、「麥克風人聲錄音用／木吉他錄音用」分開來設定。

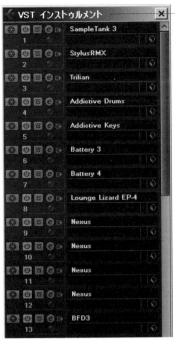

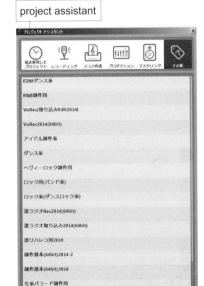

VST（軟體音源統稱，Virtual Studio Technology）樂器

project assistant

第2章 編曲 篇

▲ 圖① 這是筆者使用的 DAW，Steinberg Cubase 模組裡的軟體音色類的範例。小視窗裡有 IK Multimedia SampleTank 3 、 S P E C T R A S O N I C S TRILIAN、reFX Nexus 等軟體音色、 以及 xln audio ADDIC TIVEDRUMS、Fxpansion BFD3 等爵士鼓音色

▲ 圖② Cubase 的模組選擇目錄。「EDM 舞曲」、「R&B 製作用」、「偶像歌曲製作類」、「搖滾樂用（樂團）」等，依照不同音樂類型或目的，建立工作模組

　　接著是輸出設定部分，依據「經由混音器」、「經由頭戴耳機」、「經由主監聽音箱」、「經由 CD 音響」等不同的監聽環境，進行播放可能的設定。這是為了讓播放音量或音質，即使在不同的播放環境下也能夠盡量一致。聲音輸出設定不但影響監聽的準確度，也會攸關能否客觀地判斷聲音。

　　另外，根據不同曲風，預先建了真實錄音類的抒情用／ R&B 用／偶像用／舞曲用／搖滾用／重搖滾用等模組（圖②）。根據製作的曲風或樂器音色所開啟的軟體合成器或效果器（plugin）一定不同，所以事先建立常用的幾組模組，不僅能有效地縮短時間，工作時也能不受額外壓力影響。請務必試試看。

裏技 ▶ 根據製作的用途建立模組

43

Q 023

請問開始編曲前
該準備的事情有哪些？

各音軌預先減少
-10dB 〜 -15dB

人聲解說及中譯
Q023 Audio 資料夾
Q023.wav／Q023.doc

A 023

防止音量超過負荷

　　總而言之，一次把所有音軌音量「先降低」-10dB 〜 -15dB 吧。或者也可以在編曲用模組（請見 P.42 Q022）裡，添加降音量的設定。先在模組裡將所有音軌的音量調降。調降音量的原因很簡單，若各軌道的音量都維持在 0dB 狀態的話，當編曲時聲音疊加後，主輸出（主軌道）的音量「一定」會超過 0dB，這時音量量條的「紅燈」就亮起（圖①）數位的音軌在高過 0dB 時的確會產生破音，發出刺耳的噪音。聲音也會過度飽和而有壓迫感。事實上，最近「DAW」即使亮起「紅燈」，某個程度上並不會產生失真，甚至能夠讓聲音聽起來很自然，所以很多人會在沒發現音量過載的狀態下繼續作業。但從上述原因來看，這點本來就不該發生。

　　所以，一開始評估「完成檔」的狀況而預先將音量降低就非常重要。當聆聽整體時，有時就算聽起來是「應該沒問題吧」的音檔，在一軌一軌聲音過帶後，開啟每軌的獨奏模式檢查，就會發現壞軌或破音。請特別注意喔。

音量和音壓的正確觀念

　　或許有人會覺得「降低 -10dB 〜 -15dB 不會太多嗎？」但是，不斷堆疊音軌（track）會造成主控軌（master）漸漸上升，一下子「紅燈」就會亮起。這就是一開始必須大幅度降低音量的原因。順帶一提，剛開始我是將所有的音軌調到 -13db。（圖②）

44

◀ 圖① 筆者使用的 Cubase6.5，若主音量過載時，底下的「CLIP」會呈紅燈亮起。這種情況會使聲音產生破音，需要特別注意

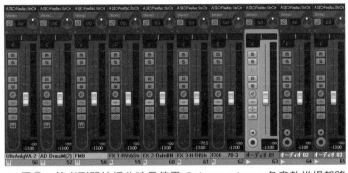

▲ 圖② 筆者剛開始編曲時是使用 Cubase mixer。各音軌推桿都降下到 -13dB

　　或許有人會說「編曲時的音量或音壓都會超級小聲耶」。然而實際編曲時的音量或音壓是「少量即可」。造成誤解的原因在於，就像認為「音壓是一切」一樣，將「編曲階段的音量或音壓，當做與母帶後期製作（mastering）完成的音源同等級。母帶後期製作是完全不同的作業，請不要混淆。不管是混音前或母帶後期製作前，音壓過高都不行。本來編曲的重點就是「如何保留空白動態或聲音的動態」，如果編曲階段或併軌（音軌合併／ TD）階段能夠確實留下聲音的空白動態的話，不僅聲音的延展性能夠保留下來，母帶後期製作時也能有效提升聲音的寬廣度和明亮感。但若是把已上升的音壓的空白動態填滿的話，就難以做出具有延展性的歌曲或聲音了。

裏技 ▶ **請不要把混音、母帶後期製作與編曲混為一談！**

Q 024

請問在編曲階段需要放置最大化器嗎？

A 024

理解放置最大化器的意義

從開始編曲就把最大化器（maximizer）類的插件掛在主控軌（master）的人非常多。但是除非已經有豐富的編曲和混音經驗，能夠預知完成後的聲音模樣，否則剛開始時最好不要使用。

只要將最大化器插入主控軌，再把最大化器的輸出（output）設定為「0」，就會變成「不超過 0dB」的狀態。換句話說，因為音量的最高音可設定為 0dB，所以「基本上」Q023（P.44）所提到的「紅燈」就不會發生。但若是本來的聲音已經失真，當然聲音也會有相當大的變化。

然而，放置最大化器的目的在於「填滿本來的聲音所留下來的空白動態」，所以編曲時反而會變得無法正確地掌握聲音的彈性或尾音、音量的平衡。這是因為「把所有聲音設定在 2MIX 狀態下，一口氣提升音壓邊監聽（monitoring）」的關係，換句話說「不管音色的質感或聽覺，在聲音響起的瞬間便已受到最大化器的影響產生大幅改變」。編曲階段一旦隨意改變聲音，就無法製作正確的聲音或良好平衡。（圖）

客觀地理解聲音非常重要

除此之外，如 Q023（P.44）提到，即使刻意將各個音軌的音量降下來才開始編曲，卻強硬使用最大化器把全體的音壓提升，也會造成音軌增加愈多，愈限制聲音的空白動態，和「聲音被埋沒，無法凸顯」的問題。明明有很多種聲音，卻全部扁平化，可想而知聲音就會變成扭曲、破裂、過度飽和、音和音互相抵銷

沒有掛最大化器

── 有聲音的空白動態

‖

因為聲音具有寬廣度或延伸性，
所以可判斷出正確的聲音平衡

掛最大化器

── 沒有聲音的空白動態

‖

因為最大化器限制了聲音的寬
廣度或延伸性，所以無法判斷
正確的聲音平衡

▲ 圖　在編曲階段掛上最大化器的話，會失去音軌的空白動態，如此一來就難以判斷正確的聲音
平衡。另外，因為放置最大化器會使聲音產生大幅變化，所以等化器（equalizer，簡稱 EQ）或
壓縮器（compressor）的設定也會失去判斷性

的混亂狀態。或許很多人有這樣的經驗。因此「無法凸顯聲音」的人，首先必須
檢查主控軌（master）的效果器（plugin）或各音軌的音量。

　　編曲者應該對聲音本來的音色或聲音的清楚分離感、音量感，有客觀的理解
和判斷。在沒有掌握的情況下就放置最大化器的話，會導致音色產生劇烈變化、
聲音的空白動態消失不見，聲音在製作初期已經被壓扁，而且造成「聲音無法凸
顯」局面的罪魁禍首竟是自己。所以請各位特別留意這點。

裏技 ▶ **聲音無法凸顯時，先檢查效果器或音軌的音量！**

Q 025

請問該怎麼應用軟體合成器？

徹底研究每個預設音色

A 025

即使使用的軟體音源相同也會因人而異，有些可以做出自己的原創性

現在不僅器材比以前便宜，很多軟體也都可以透過下載方式輕鬆入袋。拜這些因素所賜，很多人有能力慢慢地添購器材。我偶爾也會聽學生說到「咦！你有買這個軟體音源喔？」，只可惜幾乎沒有人能將這些軟體音色用到極致。但話又說回來，有些創作者只用極少的器材就能做出媲美專業的音樂，從這點可知最重要的不是「擁有多少」，而是「能否發揮其價值」。

最近，很多創作者都使用同個軟體音源，但只使用預設音色的人也漸漸增加了。有些人為了創造原創性而購買別人沒有使用過的軟體音源，然而即使使用和別人一樣的軟體，只要「發揮其價值」就有可能做出差異。預設音色固然好，直接使用也沒有關係，但稍加工夫，就能做出「咦！這是同個軟體的效果嗎？」。接著介紹我的實際使用方法。

確認所有儀表參數的變化

首先，打開軟體合成器的介面，操作看看每一個旋鈕，聆聽聲音的變化。然後一口氣將各儀表參數（parameter）的數值從零轉到最大，並觀察聲音的變化。各位會意外發現，只因為不知道「哪個旋鈕轉到哪，聲音會有怎樣的變化」，所以才從未使用過。總之，多加熟悉各個旋鈕吧。嘗試各種效果時只要不點儲存，就能恢復到上個動作，所以不用小心翼翼。透過「改變波形」、「改變濾波（filter）」、「改變聲音的尾音」、「改變組合音色的音量平衡」……就能慢慢改變音色。

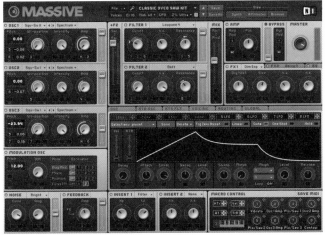

▲ 軟體合成器，NATIVE INSTRUMENTS MASSIVE。剛開始都
會不知所措，這麼多旋鈕該從哪裡下手才好，總之先從最小的
旋鈕開始一個一個都試著轉看看。這麼做就能了解每個旋鈕的
效果

　　這些軟體之中，有些搭載音箱模擬器（amp simulator）或多樣濾波，所以即
便是憑直覺也可能做出意料之外的音色。這點也是軟體合成器的有趣之處。

　　使用這種操作方式不僅可以自然地學會音色的製作，換套軟體作業也較有經
驗能夠預測「改變這個地方的數值，就會變成這樣的聲音吧」。若是購買同家公
司的軟體音色，因為操作介面相似，只要摸索一遍便能大概了解，相當省時。

　　最後，最重要的是將預設音色全部確認過一次，用自己的方式掌握音色的應
用。光是摸索就會耗費大半時間，但請各位務必試試看。這項作業好比料理的
「備料」，是非常重要的環節。在起初階段「是否有花時間熟悉作業環境或準備」
一定會影響之後的作業。另外，軟體合成器能夠記憶喜歡的音色，將音色分門別
類歸入不同的資料夾，所以建議各位利用「從那邊上面數來第幾個」的方式，將
音色編號或位置紀錄在筆記本上。很多人都不加思考就開始作業，光是尋找音色
就已經耗費很多時間，不但工作效率變差，也會不斷陷入毫無創作動力的惡性循
環，所以必須重視每次的作業前準備。

裏技 ▶確實做到作業前的準備

編好的曲子被說單調平淡該怎麼辦？

鋪陳副歌的「期待感」很重要！

///

編曲的展開方式攸關旋律或歌曲是否有可能功虧一簣

　　大多數人在編曲方面都有「該怎麼做出不單調的編曲呢？」等煩惱。

　　實際上，我擔任試聽評審或評審老師時，那些單調且平坦的音樂的確都會被刷掉。即使旋律再怎麼有緩急變化，或歌曲的情感再怎麼豐富，一旦編曲方面沒有適當地鋪陳都會浪費掉，這就是現實情況。

　　可將作曲或編曲看做「即將進入從未去過的餐廳，直到步出餐廳為止」的過程。前奏萌生「對餐廳的期待感」。因雜誌專欄或饕客評價引發興趣，從預約、上門到查看餐廳的地點或外觀，心情愉悅地走入店裡。這一連串的行動或心情是有目的的安排，好壞的關鍵在於「該如何讓期待感高漲」。壞的結果可能是「無法掌握前奏＝餐廳外觀髒亂，連帶覺得看起來不好吃」。

　　接著進入到主歌 A 部分，脫下大衣或外套並入座。即便坐著也無法壓抑住興奮的心情，但要強裝冷靜邊查看菜單。高漲的情緒稍微緩和下來後，慢慢注意到裝潢陳設或店員的樣貌，再延伸到周遭環境的細微差別。

　　然後主歌 B 部分，展開對新事物的驚奇「原來還有這種菜單呀」、「這個盤子真美呀」。在不斷的新發現下進入主歌 B 的後半，這時對料理的期待已經逐漸地增加，對吧。這就是編曲階段相當重視的「**鋪陳副歌的期待感**」。

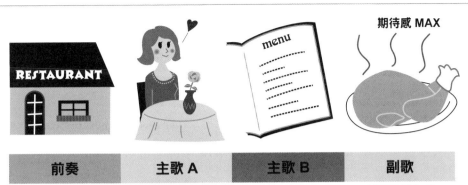

前奏	主歌 A	主歌 B	副歌
從曲子開頭的 4 小節就可大概知道整首歌曲的氛圍	這裡先緩和一下情緒	讓聽眾產生「喔！」的感受	料理陸續上桌接著開始品嚐

基本上是指餐廳的外觀，能否使客人對餐廳抱有期待感是關鍵

入座後稍微平靜心情的同時，一點一點地透露興奮感，轉而開始期待接下來的發展

若這階段不能帶來「喔！」般的驚喜，期待感也會無法再提高。所以營造「啊，原來還有這樣的服務或菜單呀！」、「原來那個藝人也來過呀！」等興奮感相當重要

令人產生「好想再吃！」、「好想再來！」、「想推薦給親朋好友!!」的心情

在曲子的轉換地方做出緩急或展開的效果

　　J-POP 相當重視展開或緩急，尤其是副歌的爆炸性展開。簡單的說，主歌 B 後半到副歌的段落部分需要透過編曲炒熱氛圍。為了全曲的鋪陳，在前奏～主歌 A、主歌 A ～主歌 B、主歌 B 前半～主歌 B 後半、主歌 B 後半～副歌、副歌～前奏等段落銜接部分都需要經過編曲，加入緩急變化或新展開。各位可以理解到這點的重要了嗎？

　　副歌部分就在高漲的期待感下看到美味佳餚上桌。這裡會是令人發出「喔！」的驚訝聲，還是忍不住讚歎「比想像還要棒！」，或「期待落空」……。還有後面的尾奏能否延續這種滿足感到最後，留下「想再光顧＝想再聽一遍」的美好餘味。上述成敗都取決於旋律或編曲的展開和緩急效果。

> **裏技** ▶ 編曲就像編寫「走入餐廳前～離開餐廳的過程」

Q 027

請問在編曲的「鋪陳展開」地方應該加入多少變化呢？

不到位的變化最不可取！
剛開始寧可讓人覺得
「太超過」也沒關係

人聲解說及中譯
Q027 Audio 資料夾
Q027.wav ／ Q027.doc

以客觀角度思考

延續 Q026（P.50）的內容，很多人在「能夠自由地掌握」緩急或展開之後，接下來都會煩惱「該如何增加變化」。但是，過度煩惱的結果，都會變成「只是稍微做了一點變化」的鋪陳展開。

換句話說，這個「小小變化，」在第三者眼中只是「到底哪裡改變了？」的程度。就像是「今天稍微改變頭髮的分線位置」，在他人看來可能不易察覺「咦！有差別嗎？」。雖然做了編曲變化，但與主唱旋律一起播放時，些許的展開或緩急都會被徹底抵銷。這點必須牢記。

挑戰大膽變化

舉例說明，前奏進到主歌 A 後，根據聲音數減少的程度，如果和前奏的氛圍一樣時，一旦在主歌 A 後半增加聲音數量，最終也無法做出「沈穩感」的效果。另外，進入到主歌 B 後即使只有節奏變化，只要上層的伴奏樂器聲音數量與主歌 A 沒有太大變化，就會讓節奏失去意義。雖然主歌 B 的後半開始，聲音一口氣增加但沒有與副歌銜接上，副歌的炸裂感也會跟著消失。

綜合以上情況，若做改變的話，數值從一開始最好設定「超過」。就算是只有主歌 B 使用的音也沒有關係。如果能夠停止節奏，就不是做一半只留循環節奏的樂器軌，而是可以完全將主要的節奏全部停掉，只留下上層伴奏樂器來彰顯具張力的編排也非常重要。

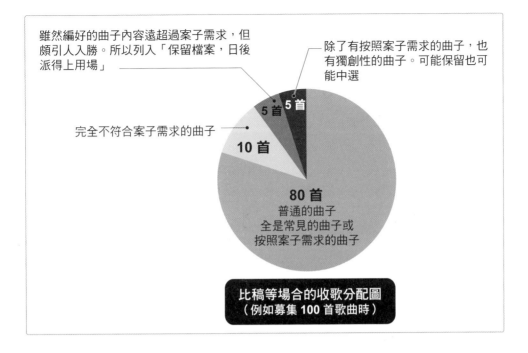

雖然編好的曲子內容遠超過案子需求，但頗引人入勝。所以列入「保留檔案，日後派得上用場」

除了有按照案子需求的曲子，也有獨創性的曲子。可能保留也可能中選

5首

5首

完全不符合案子需求的曲子

10首

80首
普通的曲子
全是常見的曲子或
按照案子需求的曲子

比稿等場合的收歌分配圖
（例如募集100首歌曲時）

　　雖然過度大膽的嘗試往往令人驚訝，但比起半途而廢絕對是大膽表現的效果比較好，聽起來的內容也比較容易掌握。

站在「評審」立場的建議

　　接下來，我想從「篩選樂曲的角度」或「音樂編輯的角度」給各位意見。

　　不只是音樂，任何領域面對「不到位的內容都最難做出評價」，例如雖然收到的音源「編得太誇張」，但鮮明的印象卻能夠引起聽眾興趣。評審一次得篩選數百首的歌曲，而且是以「極為冷靜、全面性地評價每首作品」，所以完成度低的作品很容易聽膩，得到的評價也遠比想像的差。相較之下如果有一首「過度編曲的歌曲」引起評審的興趣，編輯陣容也會以「做超過的部分只要回去修一下就能用了」的角度來思考。能否把握住這種機會，就取決於編曲技術。

裏技 ▶ 從嘗試「過度編曲」開始吧

請問編曲最重視
什麼呢？

七種對稱性

A
028

點和點連結起來變成線

　　我在編曲時相當重視「**點與線**」、「**高與低**」、「**明與暗**」、「**濃與淡**」、「**強與弱**」、「**左與右**」、「**緩與急**」，這七種對稱性。只要謹記在心，各位的編曲實力也應該會有明顯的進步。

　　第一種是「點與線」，1個音發出「咚」的一聲稱為「點」，節奏也是單音所以是點。將兩個以上的點連起來的樂句就會成為一條「線」。編曲碰到瓶頸的人往往都把全部內容做成「線」。結果造成樂句（線）混在一起，分不出哪一條樂句才是主要的內容。如果是歌曲的話就會有主旋律，編曲時不可讓其他樂句干擾到主旋律，並且讓歌曲得到昇華的效果。但是「線」本身就是一個會互相干擾的存在。比方說，明明已經有很多的樂句了，但就連音序器（sequencer）樂器也在樂句上編輯，結果全部碰撞在一起，埋沒主旋律。這種情況下可將伴奏改成「點」。如果使用完整的和弦，就有可能提升整體的厚度，然後試著增加 1～2 個音的伴奏，聲音和聲音的間隔距離遠些，如此一來不僅不會埋沒而且保有存在感。

　　第二種「高與低」是指「高音和低音」。關鍵就在「錯開聲音的頻率」。應該檢查編曲能否讓整體聲音分布從低音域到高音域都呈均質的狀態，而不是在某個音域堆疊很多樂器演奏。

　　第三種「明與暗」是有關音色的部分。聲音有明亮和灰暗的區別。如果聲音都偏向其中一種聲音，就無法感受歌曲的變化。例如，在明亮的樂曲中放入一個灰暗的聲音，立即就能讓明亮的聲音更加明顯，但是在灰暗的樂曲中放了 1 個明

亮的聲音，反而更加哀愁。

第四種「濃與淡」也是有關音色的部分，不過是指聲音輪廓鮮明和聲音輪廓模糊。全是輪廓鮮明的聲音容易令人聽膩，但如果能在背景放入輪廓模糊的音色，樂曲也能有良好的平衡感。

```
七種對稱性

(點)◀▶(線)  點就是音符；線則是樂句。維持兩者的良好平衡，確保不相互干擾

(高)◀▶(低)  即是音域和音高。確保樂器不會集中在某個音域

(明)◀▶(暗)  即是音色個性。根據使用的音色個性，樂句或曲子的印象也會跟著改變

(濃)◀▶(淡)  注重音色輪廓的濃淡。聲音混合愈具有對比性，愈能產生好的效果

(強)◀▶(弱)  即是力度（velocity）。因為有弱的部分，所以能襯托強的部分

(左)◀▶(右)  即是左右定位（panning）。聲音不偏向任何一方，維持左右聲道的均
            質音量

(緩)◀▶(急)  即是曲子的展開或樂句的變化。沒有鋪陳的曲子容易聽膩
```

因為有弱的部分，強的部分才會格外凸出

第五種「強與弱」是指力度或音量。如果全部都輸入高強度的音，起音（attack）也會較大，雖然聲音力道強勁，但常會變成「刺耳」的聲音。有弱的部分才能彰顯強的部分，所以為了做出音調的細微差別（nuance），最好精心編排過強弱部分。

第六種「左與右」會出現「為什麼單邊較大聲」、「聲音平衡偏離了」等現象。若是立體音源的話，最好盡可能將聲音分散，讓左右聲道維持平衡。

第七種 是「緩與急」，遇到平緩的旋律線（line）時，可加入速度感的樂句或節奏感，讓曲子取得平衡。

掌握這七種對稱性的要點，編曲品質應該會大幅度提升。

裏技　編曲不忘「平衡性」的重要

Q 029 聲音被說混亂,聽不出編曲主軸該怎麼辦?

這是典型的「聲音堆積症候群」,需要特別注意「和弦過多」和「音域」這兩點!

A 029

大量的和弦樂器與弦樂器會使聲音混亂

編曲常遇瓶頸的人或編好的樂器聲音無法穿透的人一定都有個共通點,就是犯了**「聲音堆積症候群」**。雖然是我創造的名詞,但就如字面意思是指「一旦編曲就會把聲音填滿的人」。到底為什麼要這麼做呢?原因大致分為以下兩種。

① 藉由放入很多聲音讓自己安心
② 誤以為聲音很多就代表編曲很豐富

兩種都有「如果不多放點聲音進去就會感到不安」的傾向。從分析這些人的曲子來看,大多都使用很多和弦類樂器。(圖)不僅同一頻段(500Hz ～ 2kHz 左右) 疊加太多和弦,同個地方也會放入歌聲的部分,後果往往就是造成伴奏樂器和歌聲互相抵銷,最後聽起來非常混亂。

不同類型的聲音按音域分開使用

放入多個和弦樂器的確能讓人安心。即便如此,1 ～ 2 種就足夠。以加入真實樂器的情況來說,如果有吉他彈奏和弦的話就已經足夠,即使再增加也是鋼琴之類的就好。另外,使用具有大量音色的電子舞曲時,不但兩個音疊加後的存在感相當大,再繼續疊加的話,就會讓原本聲音的存在感變得薄弱。

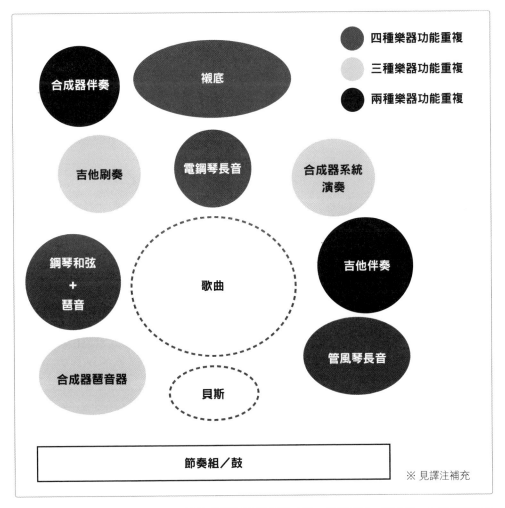

▲ 圖　是加入太多樂器的例子。以顏色深淺區分樂器的功能，重複情況一目了然。必須先整理各個樂器的作用

　　雖然的確有「利用疊加聲音來製作漂亮的音色」這樣的製作概念，但前提是必須先按照音域將不同類型的聲音分類再混合，若「聲音頻率的錯開」做得好才能達到效果。如果做不到這點而決定先疊再說的話，聲音不僅無法凸出，而且放入太多不需要的聲音或伴奏，也會愈來愈難「安排展開或添加緩急的橋段」。總之必須注意「聲音堆積症候群」。

裏技 ▶ 和弦伴奏樂器只需要 1 ～ 2 種

譯注：伴奏（backing）／刷奏（cutting）／琶音器（arpeggiator）／琶音（arpeggio）／襯底（pad）／合成器系統演奏（synth sequence）。

一首專業曲子通常有多少音軌呢？

依我的習慣來看，管弦伴奏部分會控制在
30 ～ 40 軌以內

「基本編曲」需要的音軌數

　　我常被問到「專業編曲會在一首歌曲編入多少音軌呢？」，這個問題我也曾經向前輩詢問過很多次。果然是令人在意的問題。我身邊的音樂工作者們也常常聊到這個話題，如果是編輯歌曲的歌曲伴奏檔（俗稱卡拉檔）的話，大約是 40 軌（圖）。

　　當然，還是要回到個案來看，有些曲子使用 70 軌左右則是較為特殊的例子。數量很多的有節奏樂器、弦樂編制、管樂編制等三種。因為這裡無論如何都想重疊多一點聲音，營造真實的演奏感，所以這三種聲音數量也會最多吧。

　　利用「基礎的編制」來思考其他樂器的話，大致上應該會是吉他約 3 ～ 6 軌、鍵盤樂器約 1 ～ 3 軌、合成器（包含音序器在內）也大約 3 ～ 6 軌、效果音（sound effect，簡稱 SE）則約 3 ～ 6 軌。

軌數根據曲風而有所差異

　　雖然音軌數會根據曲風而有差異，但如果是常見的搖滾樂的話，音軌構成就包含真實鼓組的大鼓（kick）、小鼓、中鼓、高帽鈸（hi-hats，俗稱踏鈸）、銅鈸類（強音鈸 crash、點鈸 splash、中國鈸 china、固定拍鈸 ride 等）各個原音檔、以及 room 麥克風（room mic）、overhead 麥克風（overhead mic）、ambience 麥克風（ambience mic）等收錄音。另外，吉他則由伴奏用的重疊用軌、刷奏或琶音軌、獨奏軌或前奏主奏軌所組成。剩下就是貝斯軌。這些能夠編大多數的曲子，就算另外增加一些合成器，加總起來的音軌數也不會超過 25 軌。

▲ 圖 筆者編曲中的畫面（Cubase 介面），這首曲子編了 35 軌

　　主要的節奏有大鼓／小鼓／中鼓／高帽鈸／循環樂句，利用這些就能做出舞曲風等的基本架構，貝斯用兩軌疊加，另外主伴奏的合成器加入 2 ～ 3 軌，音序器也 2 ～ 3 軌就算大功告成。

　　各位的數位音訊工作站（DAW）裡面有沒有放入不需要的樂器或聲音呢？試著自問「如果只用真正需要的聲音是否就能夠建構編曲環境？」非常重要。

裏技 ▶ 是否只放需要的聲音就能建構編曲環境

Q 031

請問「和弦樂器」的演奏方式有沒有需要特別注意的地方？

分開使用「開離和弦」和「密集和弦」

人聲解說及中譯
Q031 Audio 資料夾
Q031.wav ／ Q031.doc

A 031

使用兩種和弦的指法

雖然 Q029（P.56）提過「不要加入太多和弦類樂器」，但我想先和各位介紹和弦的配置法，能夠明白的話對編曲絕對是助益。

簡單地說，就是平均分開使用「**開離和弦（open voicing）**」和「**密集和弦（closed voicing）**」的概念。聽 Demo 帶時，發現不少伴奏都只是照著和弦原本的配置彈出來，就算聽起來有花心思編排，也頂多是將和弦轉位。總之，和 Q029 說明的情況一樣，在同一頻段不斷增加和弦而將聲音抵銷掉的例子相當多。

使用兩個和弦樂器時活用

舉例來說，當演奏「CM7」和弦時，鋼琴伴奏是彈「Do Mi Sol Si」。我們將這個排列組合稱為「密集和弦」（圖①）。因為很難從龐大的細雜音樂理論著手理解，所以只要「直接記和弦的指法位置」就容易記憶。

接下來，這之後有時也會想疊入襯底（pad）類樂器吧？同樣照著「Do Mi Sol Si」彈奏的話，頻率就會重疊，就算隔一個 8 度音（octave）也只是會讓聲音更厚。當然只是單純想用「鋼琴和襯底重疊的音色」演奏，雖然也沒有不行，但如果是「透過編曲混合鋼琴和襯底」的話，就必須以「只用這兩個樂器便布滿大半的音域[譯注]」為目標。

這時候就會使用「開離和弦」。簡單說就是左右手同時按住低音部的「Do」、中低音部的「Mi」、中高音部的「Sol」和高音部的「Si」（圖②）。

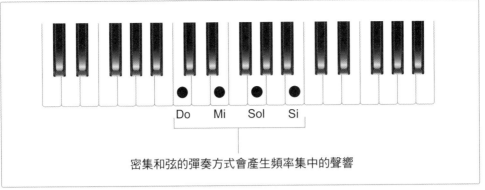

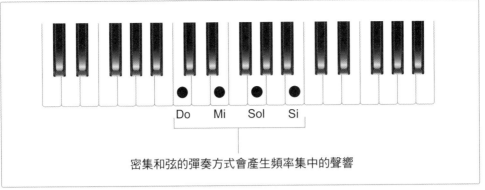

Do　Mi　Sol　Si

密集和弦的彈奏方式會產生頻率集中的聲響

▲ 圖① 「CM7」的密集和弦例子

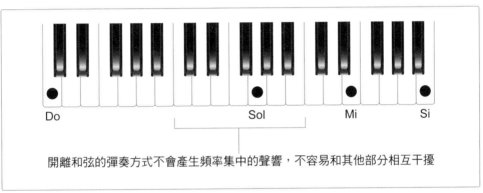

Do　　　　　　　　　　Sol　　　　Mi　　　　Si

開離和弦的彈奏方式不會產生頻率集中的聲響，不容易和其他部分相互干擾

▲ 圖② 「CM7」的開離和弦例子

　　如此一來，聲音的音域一口氣變寬廣了吧？貝斯音也是如此，沒有高音部的最高音「只是一般的和弦」，但是同樣的和弦利用「分散」方式就能銜接「編曲」。而且後續放入歌聲旋律也不會造成聲音過度飽和。

　　另外，就算「Do Mi Sol Si」的「Sol」拿掉，大七和弦（△ 7th）裡有「Si」音的關係，聽起來就會變成「CM7」。這點非常有趣，就算不壓滿全部的和弦構成音也能做出同樣的聲響效果，所以省略一部分的構成音也沒關係。這個方法可以大量地刪減沒用到的聲音。使用在弦樂器和襯底的編曲上也相當受用，請務必試試看。

　　裏技 ▶ 有時候可以省略和弦的內音

譯注：以本問圖例來說就是橫跨兩個八度以上。

61

請問「音色選擇」方面
有什麼需要注意的地方？

選擇「單音也有存在感」的音色

根據需求選擇音色的重要性

在 Q029（P.56）／ Q030（P.58）都曾經提到，累贅的聲音數愈來愈多，或是當同樣頻率的音疊加後就會過度飽和，導致相互抵銷。如此一來不管是將聲音放到前面，或是呈現清楚的聲音輪廓線都已經不可能了。解決辦法是「**提升 1 個音的存在感**」。總而言之，想保有聲音的存在感就必須重視音色選擇／音色製作／錄音工程。

以大鼓（kick）音色選擇的例子來看，舞曲風的曲子會需要製作大鼓的聲音，當選擇的音色沒有輪廓，或起音不集中，甚至發出「TO」而非「DO」的聲音時，這樣的聲音即使掛上等化器（equalizer，簡稱 EQ，）或壓縮器（compressor），也發不出「DO」的聲音。這是因為低音的「核心」不足。

或者，當需要鐘鈴的「噹噹噹」聲響時，如果是選擇音色輪廓模糊的伴奏式鐘鈴聲，再怎麼也無法做出響亮的聲音。因為音色沒有一定程度的輪廓，是做不出「噹噹噹」的伴奏感覺。

總結上述例子，我們必須牢記「選錯音色的話，後製作業再怎麼做也無法得到理想的聲響」。因此，當選擇的音色依照曲子的需求再怎麼調整等化器或壓縮器，還是哪裡不對勁或無法凸顯聲音時，問題很有可能就在於選錯音色，這種狀況下只能毫不猶豫地換掉音色。

掌握器材的音色

音色中有剛性音也有柔性音，通常是根據需求來選擇合適的音色。為了恰當

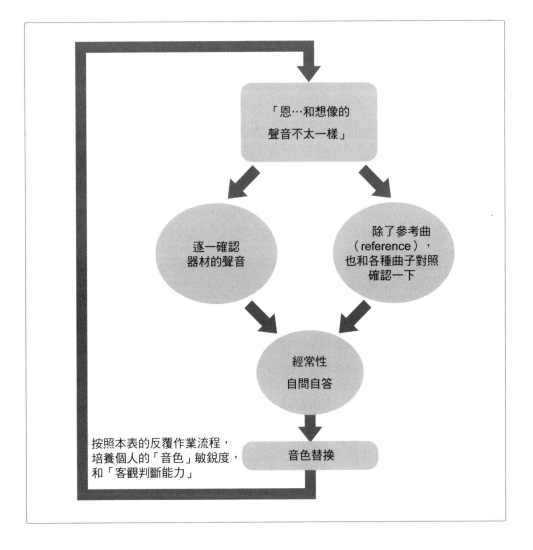

做出「這裡需要起音清晰的音色」或「這裡不需要聲音輪廓，模糊的聲音比較好」等判斷，必須確認手邊的器材聲音，並且掌握每個常用音色的傾向。對編曲來說是很重要的功課。

除此之外，應該經常拿世界各國的樂曲和自己的曲子對照比較看看，「這個音色真的合適嗎？（自問自答）」或「多嘗試替換音色」，這種練習方法絕對有效果。

裏技 ▶ 可毫不猶豫地換掉音色也很重要

Q 033

請問「音色製作」有哪些要點？

「音色」、「等化器（EQ）」、
「力度」、「音量」、「音高」
是 5 大關鍵

DOWN
LOAD

人聲解說及中譯
Q033 Audio 資料夾
Q033.wav ／ Q033.doc

A
033

EQ 處理要在歌曲伴奏中邊確認邊調整

我平時是以「音色選擇」、「等化器（EQ）調整」、「力度調整」、「音量調整」、「音高調整」為主軸來編輯音色。當然使用很多的效果器（plugin），也有可能必須調整更多的參數，但是如果基本部分的「原本聲音就已經不佳」，再怎麼調整效果器，也絕對無法修改到理想的結果。

有關「音色選擇」部分請參考 Q032（P.62），「音高調整」則請參考 Q034（P.66）和 Q035（P.68）。這裡只會說明還沒有提過的部分。EQ 調整方面，最重要的是如何處理「好聽的位置」和「必要的位置」。首先，必須邊在「歌曲伴奏中」確認，邊用 EQ 試試「極端的」上下調整各頻率。這麼一來，就能夠找出聲音輪廓變強烈的段落、聲音尾音厚重的段落、以及聲音較吵雜的段落。一段音檔一定有最為閃耀的頻率位置，用上述方式就能找到「好聽的位置」。

接著是聽覺上聽不到的部分或只有噪音成分的部分，利用高通（high-pass）或低通（low-pass）的設定「在歌曲伴奏中，一邊用耳朵認真確認一邊慢慢」消除。還要參考頻譜分析「一邊做視覺確認」一邊將「必要的位置」保留下來。與其想「哪些該刪掉」，倒不如好好思考「哪些該保留」。

這裡需要注意的是不可只憑「切除 80Hz 以下」的「方法論」那樣，不經聲音或頻譜觀察頻率，就刪除或上下調整 EQ。根據不同的音色，「好聽的位置」絕對也不一樣。遺憾的是，很多人只用獲得的知識來操作，而不懂用耳朵或眼睛確認，因此導致不小心將好聽的成分消除，這點必須注意。

音色設計的 5 項重點

☐ Check1 ：選擇的音色是否合適？

☐ Check2 ：是否有善用耳朵和視覺，用 EQ 調整出「好聽的位置」和「必須的位置」？

☐ Check3 ：是否有調整到適切的力度，讓聲音呈現「最好聽的音色」？

☐ Check4 ：是否有謹慎地微調音量？

☐ Check5 ：樂器音高是否有配合歌曲來設定？

注意力度上的音色變化

接著是「力度（velocity）調整」，通常力度愈接近最大數值，愈能夠發出輪廓強烈、有存在感的音色。即使是大鼓（kick）等，力度 127 與 100 的差別也很明顯。合成器貝斯也是力度 100 時聲音稍微模糊，但力度超過 110 就變得很清楚，像這樣的音色相當多。因此，除了試著利用強與弱的力度彈奏和輸入看看之外，也必須單獨播放音軌來確認音色是否理想。最後，在「歌曲伴奏中」播放看看，確認聲音是否在好聽的位置。

「音量調整」需要非常謹慎地微調，否則有可能白費前面好不容易做出來的聲音。在專業領域裡 0.3dB 或 0.5dB 的差異都有非常大的落差。好不容易將音色調整到理想狀態，但調整音量後卻變成「完全聽不到或太吵雜」的話未免太可惜了。用細微的數值監聽音量的調整非常重要。

裏技 ▶ **必須以謹慎態度來調整音量**

Q 034

不知該怎麼進行節奏組的音色選擇和節奏編輯才好？

重視「聲音的面積／粗細」和「音高（音程）」

人聲解說及中譯
Q034 Audio 資料夾
Q034.wav ／ Q034.doc

有關大鼓的設定

節奏組的聲音是樂曲的「核心」。因此沒有能力選擇節奏組的音色或編輯就很難支撐曲子，整首歌曲的演奏就會變得沒有安定感。

在 Q033（P.64）也提到 EQ 調整的重要性，但在這之前的音色選擇環節上，如果能注意**「聲音的面積／厚度」**和**「音高」**，將更助於音色製作。

這裡舉「4 拍子的搖滾舞曲類」的曲例來說明。以大鼓的聲音來說，與其用真實的音色，還不如使用電子鼓類的音色，因為這類音色具有軸心強烈的起音（attack）、以及發聲更快的取樣檔特性。這個階段最重要的是選擇「原本聲音的面積和厚度」。若不是選擇「動」這種輪廓保守的音色，而是「磅」這種面積過度寬廣的音色時，會因為尾音太長，過分強調存在感反而讓節奏失去一體感。

另外，仔細思考「聲音的面積」的話，會意外發現響應頻率十分的寬廣，但「聲音的厚度」相對來說就比較小。形成所謂的「顆粒感不飽滿的細微差別」。

相反的，當聲音非常緊繃時，因為聲音的軸心既纖細又輕盈，所以即便起音具有速度感，也會缺乏帶動歌曲的力量。

一旦決定大鼓的音色之後，下一步就是將音高稍微降低，但太低的話又會變得笨重而失去輕快的節奏感。因此這階段很重要。切勿讓音高太低，否則很難聽到起音或軸心，也無法做出律動感（groove）。

面積寬廣的聲音 ex.「動」		面積狹窄的聲音 ex.「磅」
×	聲音的密集度（厚度）	○
○	強調性	×
×	重音感	○
×	速度感	○
○	尾音	×
○	存在感	△

有關小鼓的設定

接著是小鼓，若小鼓的音色音高特別高時，就會產生既廉價又相顯遜色的劣質音，所以必須稍微調低音高，做出具穩定感的小鼓音色。只是，選擇「纖細的音色」時，因為只有起音特別凸出，所以即便降低音高，某些等化器（EQ）成分會變得相對刺耳。以結果來看，會變成只有小鼓的聲音聽起來輕盈，無法組成整體節奏分布良好的律動。

反而是面積寬廣的聲音才比較有存在感，但因為給人深刻印象的速度感減少了，所以面積或厚度較大的音色，最好以樂曲的律動為優先考量來決定音高和音色。節奏方面，音色選擇和編輯時，應該注意聲音的音高面積／厚度。

裏技 ▶ 選對節奏做出樂曲的「主軸」

使用效果音（SE）或聲音素材時該注意哪些地方？

注意「重複數」、「時間點」、「音高」、「波形的變化」

利用聲音管理軟體將聲音檔分類

效果音（SE）或聲音素材的種類相當多，所以光是選擇就很耗時。我自己有分類素材的方式，而且一定把「反轉類（reverse）」、「爆破類」、「sweep類」放在不同的資料夾。此外，推薦各位使用軟體管理聲音素材，才能迅速地取用想要的聲音。為人所知的軟體像是 MUTANT，適用於 Windows／MAC 系統，筆記或書籤功能、搜索功能、試聽功能一應俱全。而且從 http：//sonicwire.com/mutant 網站就能免費下載。

當決定使用效果音（SE）後，就會進入「選擇合適的效果音（SE）」的介面。在這裡花非常多時間的有兩種人，一種是既沒有好好分類素材也不知道該如何編輯，一種是完全沒有概念就開始編輯。若日常有做好分類管理，使用時絕對非常容易取用，總之有時間就把素材聽過一遍，「確認目前有的聲音素材」應該就能解決花時間的問題。的確如果連自己手上有哪些素材都不知道的話，在選擇效果音（SE）時當然也沒有靈感。

使用上需要注意的四個要點

效果音（SE）／聲音素材在使用上有「重複數」、「時間點」、「音高」、「波形的變化」四點要點。有些會在一首歌曲裡大量使用同一個效果音（SE），如果聲音素材不同倒無妨，但使用愈多愈可能失去亮點（impact），所以最好只在關鍵性時刻使用。另外連續使用的時間間隔太短的話，效果也會遞減。

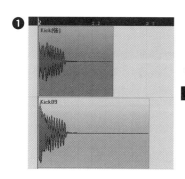

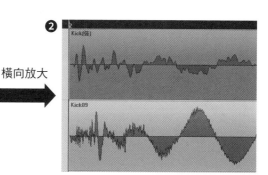

橫向放大

縱向放大

▲ 圖　兩個大鼓的波形分成三個階段的放大圖。❶看起來有切齊第一拍，但像是❷這樣將圖橫向放大來看時，就能知道波形的開頭不在正拍上。必須像❸將上下段的波形放大，對齊開頭位置

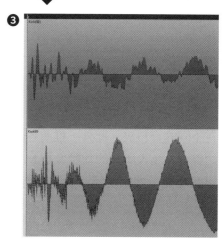

　　還有音高（pitch）也很重要，很多效果音（SE）或聲音素材都帶有音程。如果是選擇音高類型的效果音，可能會與歌曲伴奏（俗稱卡拉檔）的調性（key）不協調，所以為了讓歌曲的音響效果聽起來舒服，「配合歌曲伴奏的調性，挑選音高相搭的效果音」是非常重要的觀念。特別必須注意中高頻的效果音（SE），其音程非常醒目。

　　此外，聲音素材需要「放大波形確認」。不能完全信任採樣（sampling，或取樣）的素材。如果把聲音的開頭全部對齊放大，就會發現很多問題像是起音的拍點稍微落後、用不上的空白部分也沒有刪除等等（圖）。尤其是爆破聲等一次性效果，因為起音特別重要，所以最好放大確認開頭的部分。

裏技▶將聲音素材的波形放大確認時間點

按照操作手冊調整 EQ 了，但結果還是不理想

書上的設定只不過是「大概」值，因為所有
聲音的個性或音質都不一樣

只能靠自己摸索看看

　　大多數位音樂（DTM）的操作手冊會根據樂器別來說明 EQ 的設定。當然這些都可以當做「參考值」並且加以活用，但完全按照手冊上寫的參數設定會非常危險，因為每個聲音的個性或音質絕對都不同，所以必須得好好地摸索不可。

　　即使是貝斯，電貝斯（electric bass）和原聲貝斯（acoustic bass）的聲音輪廓就有所差異，「EQ 頻率所引導出的起音感」的差別也非常大。此外，合成器貝斯有 TB-303 系和 moog 系的音色，即使是在相同的「貝斯音色分類」裡，音色特徵也都完全不一樣。就算是具有「破音（distortion，或稱失真）」音色的吉他等，也能根據吉他本身的特徵或傾向、音箱模擬器（amp simulator）調製出無數種可能的組合。進一步思考泛音的話，會牽涉到非常複雜的聲音頻率或聽覺差異，所以只能根據「參考值」尋找最適合每個樂器的 EQ 設定。

　　舉例說明，右頁圖是兩首不同曲子的大鼓 EQ 處理畫面。上面的圖呈平順的曲線，下面則是多處頻率都做出細長的峰值。另外，4kHz 附近也有大幅度的增加量。由此來看，即使同樣是「大鼓」，配合曲子設計音色時，EQ 的頻率或上下增減的參數量也會出現很大的差異。

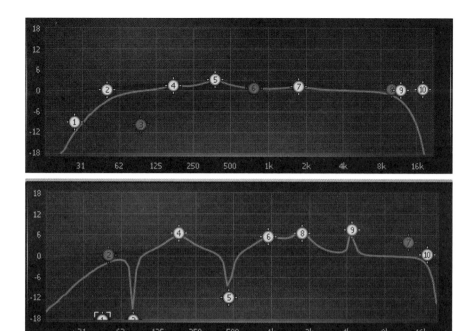

▲ 圖　不同曲子的大鼓 EQ 處理。結果顯而易見，根據曲子的不同，等化處理
（equalizing）也會變成完全不同的音色

同個音色的處理方法會隨著不同曲子而有差異

　　最需要注意的關鍵是「符合樂曲的音色」。如果把「音色調整」當做公式來記憶，容易失去最重要的「能否對應樂曲」，就連「自己是用什麼樣的音色在編曲」都忘得一乾二淨。比方說，假設分別在 R&B 音色和 90 年代音色兩首曲子裡，使用同樣的大鼓聲音素材，將前者設定為「稍微強調低音域」，後者設定為「稍微強調中音域」，就能做出「類似音色」。即使是同一個聲音素材，也可以用「適合樂曲」的觀念，客觀地調整 EQ 的參數值。

> 裏技 ▶ 做出適合樂曲的聲音

總是被說「低音空泛」該怎麼辦？

「讓低音被聽見＝提高低音樂器的音量」是錯誤的觀念。重要的是減法，而不是加法！

低音空泛的兩個主要原因

　　各位應該已經猜到「低音空泛」的原因了吧。以「明明有放低音，但低音出不來的原因」來看，可能問題在於「聲音在那個音域裡已經飽和了，音與音相互抵消」或「因為不當處理每個音，導致樂曲的基底部分模糊而沒有輪廓」。

　　最常見的例子是為了強調低音而硬是提高位於低音域的貝斯、大鼓、合成器的聲音。這麼做會讓整體都往上升，最後造成「不知為何只聽得到低音域的聲音」。而且低音域無法成為關鍵的「基底」，所以不管怎麼做都會有種「空泛」的感覺。

展現輪廓很重要

　　打造「基底」的重點在於凸顯代表低音的聲音輪廓。

　　舉例來說，當代表低音的聲音是貝斯時，一開始在音色素材的選擇上就很重要。原則上選擇起音（attack）強烈且輪廓也清楚的音色。如果大鼓使用強調低音的聲音，就可能會和貝斯的輪廓相衝突。所以大鼓應該選擇中低音裡有起音的音。EQ 處理最好做到就算在只播放貝斯跟大鼓這兩軌的情況下，兩軌的輪廓也能夠清楚呈現。各位可能會說「咦！就這樣嗎？」，不過就如同 Q032（P.62）所說，只要提升「1 個音的存在」，那個音就有辦法凸顯出來。

　　假設有兩種情況，一種是「低音附近同時有很多聲音堆疊而失去輪廓的編曲」；另一種是「只用具有輪廓或起音（attack）的貝斯音做為低音部分的編曲」，如果我們試著各別加上一點限制器（limiter）的話，會發現前者的低頻明顯地變

72

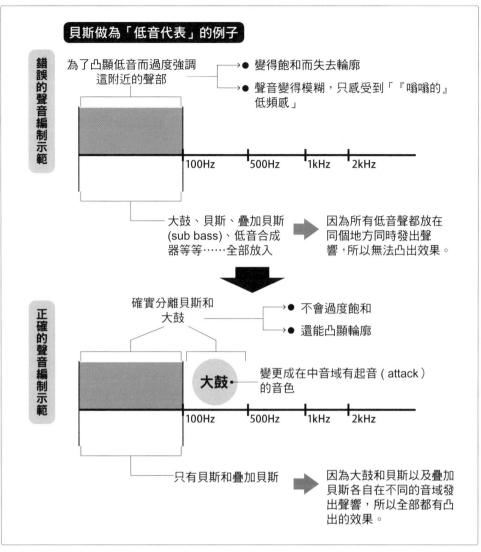

得飽和而空洞;後者則可清楚聽到大鼓的聲音,貝斯低音的存在也很明顯,甚至低音域還有空間強調低音線(bass line)。總而言之,應該以減法來思考如何強調,而非加法。

裏技 ▶ 即使使用很少的聲音也能做出低音感

Q 038 不是很懂弦樂的編曲和左右定位的配置該怎麼辦？

從弦樂器想使用什麼樣的編制或分量感，
來思考「分部演奏法」

首先需要知道弦樂的編制方式

雖然弦樂編曲必須具有專業知識，但也應該下意識地思考「想要什麼樣的編制或要不要有分量感？」。舉例來說，即使是只有鋼琴和弦樂器的單純編曲，弦樂是使用管弦樂團（orchestra）的音色，還是使用四重奏（quartet）的音色，又或者使用兩組四重奏，如果沒有像上述般具體的想法，就會變成只是隨意疊加聲音的作品。另外，當決定以弦樂為編曲的重心時，就有必要多加了解弦樂的演奏形式。

首先當需要呈現大編制的澎湃音色時會使用「**合奏**」型態。雖然有形形色色的編制方式，但主要以「**8644 型**」為主流（第一小提琴 8 把／第二小提琴 4 把／中提琴 4 把／大提琴 4 把），其他有「**6422 型**」、「**4222 型**」、「**4221 型**」等。

「**重奏**」是指每個分部一把琴所共同演奏的編制型態，有「**1111 型＝四重奏**」或**雙四重奏的「2222 型」**等類型。照著這樣的概念編制弦樂器的話，就會比一般的 MIDI 編制更能模擬（simulation）真實的樂器。

需要思考各個分部的配置

接著需要意識到「各分部的演奏法」的重要性。弦樂（strings）在主要樂句來看，具有「齊奏（unison）的旋律線」、「合聲的旋律線」和「裝飾音（obligato）的旋律線」等作用。編曲時只要意識到這些作用，做出「作用分配」恰當的配置，就能有更加擬真的效果。即使是使用全部都很類似的動線或相似音色做不同的編制，也無法做出差異性，最終變成「不協調的編曲」。

74

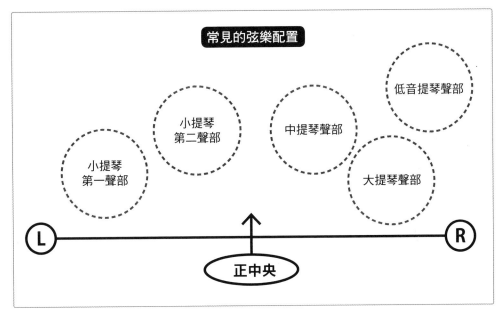

▲ 圖　一般弦樂的編制會像上圖這樣編排。但在不更改左右定位（panning）的情況下，聽起來就
　會感覺高音部的樂器都集中在左側而過於搶眼。因此，做為演唱的弦樂伴奏時不用照著真實的弦
　樂配置來編排也沒關係

　　另外，如同 Q028（P.54）的說明，增加「緩急」進展也很重要。相較於柔
和的旋律線（line），加入有速度感或有節奏性的樂句，就可以做出具有「緩急」
又均衡的獨特弦樂編曲了。

　　另一個是定位（pan）的問題，當放置在演唱部分的後面時，就不需要根據
真實的演奏排列來編制（圖）。比如，不用因為是第一小提琴，就必須定位在最
左邊。因為主要的分部是人聲，除非是特別追求擬真的效果，否則只要考慮音場
的平衡配置。但這裡必須注意，如果用實際的弦樂團的配置，其左右幅度會變得
非常廣闊，所以經常出現無法配合管弦伴奏的情況。這種情況還是可稍微往中央
靠攏，讓演唱的弦樂類伴奏呈一致的音響效果。

裏技　▶　演唱的弦樂伴奏不用照真實編制來左右定位也沒關係

請問製作樂器對點或休止時需要注意哪些地方？

樂器對點以演奏的一致性；休止則以「營造期待感」來思考

首先試著統一全部樂器的時間軸

樂曲中的華麗「樂器對點」，或突然暫停的「休止（break）」都是大亮點，有不少樂曲都把它當做編曲的「必殺技」。但是，許多想往編曲發展的人都有樂器對點或休止的表現效果非常「薄弱」，或「沒有一致性」的問題。

比方說，如果沒有把時間軸上的全部樂器統一對齊，那麼很多音檔都會混有確實對上拍點的音和完全無視對點獨自演奏的音。總之，「對齊就要全部對齊」這點非常重要。當然，有全部樂器都完美對點，也有只讓旋律型樂器對點，或只有節奏型樂器維持原本節奏的對點。但是，基本上可先讓所有樂器對齊一遍再判斷平衡感。

另外，很多沒亮點的 Demo 帶都是對點沒做到位。也就是說，只在對點加上使聲音一瞬間增強的效果也行，重點是「既然要做就要讓人印象深刻」。

停頓的時間點必須完全對齊

休止方面，常出現停在一個令人尷尬的地方，或各個聲音的暫停點非常零散（圖）。舉個例子，當貝斯的尾音已經靜音，但吉他的尾音卻稍微超出一些時，就會形成明明應該休止，卻無法統一暫停音樂的情況。雖然將所有聲音都完全暫停，只留下掛著濾波器（filter）的循環樂句（loop）才是主流做法，但前提是必須完全暫停所有的音軌，否則循環樂句發揮不了最佳的效果。

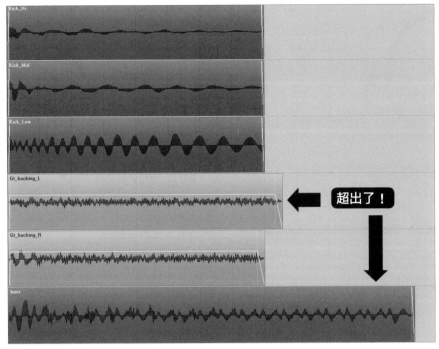

▲ 圖　樂器對點最重視聲音的停止時間點。從上圖會發現部分音軌比其他的音軌長，應該仔細把時間軸對齊

　　休止是指突然暫停所有演奏，也是為了帶給聽眾最大的驚喜感、以及鋪成後面高潮所設計的橋段。休止帶來的效果將攸關是否能帶動後面的展開，還是以平淡無奇的狀態進入歌曲高潮，所以如何透過休止營造聽眾的期待感絕對是關鍵。

　　另外，不管是對點或休止一旦使用太多次，就會失去驚喜感，只會讓聽眾覺得煩躁而已。因此盡可能把加入的時間點留在「就是這裡！」的部分。

裏技　▶ 對齊就要對好；做就要讓人印象深刻

Q 040

想編輯真實的鼓音的話
需要學習哪些？

知道什麼是「辦得到／
辦不到」；記住「演奏類型」

DOWN LOAD

人聲解說及中譯
Q040 Audio 資料夾
Q040.wav／Q040.doc

A 040

///

學習鼓的演奏法和演奏類型（pattern）

相信很多人都有不知道如何模擬（simulation）真實鼓組的煩惱吧。或許有人會覺得「只要帥氣不用模擬也無所謂」，但若要製作真實樂器演奏音樂的話，就得以逼真的演奏為目標。通常不知道該如何模擬的人有兩個主要原因，一是「對爵士鼓演奏法的知識不足」，二是「對演奏類型的認識太少」。比如，當兩隻手連續敲打小鼓的過門（fill in）時，若沒有這方面的知識，就很可能會在同一個時間點敲擊銅鈸或中鼓，也有不少例子是不知不覺輸入除非多位鼓手聯手否則絕不可能辦到的演奏類型。

◀ 圖① 鼓音源的 MIDI 檔案數量豐富。這是 xln audio ADDICTIVE DRUMS 的例子。畫面的左側有各式各樣的鼓聲類型可選擇

▲ 圖② 使用 Cubase 編輯鼓的 MIDI 檔案的例子。下半部是控制聲音等力度的圖表，其他 DAW 也有類似的圖表。只要參考這邊的參數，就能知道如何使用聲音的強弱和時間軸做出律動感（groove）

活用爵士鼓的音源檔

　　最近的虛擬鼓音都會提供類型龐大的 MIDI 檔案。另外，有些數位音訊工作站（DAW）也會提供鼓專用的 MIDI 格式的循環樂句（loop）。煩惱該如何編輯真實鼓的模擬的話，最好的方法就是用 DAW 讀取 MIDI 檔案，好好地分析一定會有收穫。只需這樣做就會發現「因為這個音疊加了，所以無法輸入別的呀」，也能夠判斷真實鼓音的演奏方式，哪些「辦得到」或「辦不到」。另外，還可能從中發現「原來有這樣的過門呀」學習新的鼓音類型。這兩種方式都非常重要（圖①）。

　　進一步分析就會發現「咦！原來隨著打擊的輕重不同，聲音的感覺也會不同，所以輸入進去的力度（velocity）也很重要」。甚至發現「咦！只輸入一點點的聲音是什麼？是用這麼小的聲音來模擬真實演奏的律動感嗎？」，進而理解鼓的裝飾音（ghost note）（圖②）。

　　其他還有透過 YouTube 等影片網站，藉由鼓手的演奏片段或樂手的演唱會影片，學習「用視聽方式增加鼓的知識」。這種訓練方法很重要，最好落實看看。

裏技 ▶ 確認有無力度或裝飾音

編輯 MIDI 時應該直接編到最後？還是在過程中就轉成音頻呢？

把聲音轉成音頻後有可能會獲得更多的靈感

電腦效能的問題

　　全程都在 MIDI 的狀態下進行也是可以，但我經常會轉成音頻確認細節。

　　過去數位音訊工作站（DAW）尚未普及的年代，我曾經歷過受限於電腦性能，軟體合成器無法一次開啟多個使用環境的時期，為了讓記憶體在最少的負荷範圍內正常運用，就需要轉成音檔。但是也因此得到很多新的發現。

何謂視覺和感覺的編曲

　　舉例來說，將輸出素材一字排開，經「視覺化」後或許從原本沒有打算放進去的檔案裡會有「放點試試看吧」的念頭而複製一份，或利用輸出音檔「客觀確認」之下，就會發現「這個已經使用太多次，將它的一半靜音看看」等問題。雖然以現代的 MIDI 機能來看，要執行上述的內容都相當快速，只是很多人有點抗拒 MIDI 的輸入操作方式。不過，將音檔輸出也意味了同時擁有 MIDI 和音檔兩種檔案，所以主要以音檔為主編輯時，也會產生「就算音檔救不回來也還有 MIDI 檔案」的安心感。我是用這樣的方式讓音樂製作更具彈性，如此一來就能把「絞盡腦汁的編曲」轉換成「視覺＋感覺的編曲」。

　　現在短樂句或聲音都能馬上輸出成音檔，透過視覺與感覺的剪貼或細切，就能做出平時做不出來的音色。如此一來就像採樣的操作一樣「只有這裡反轉看看」或「樂句最後掛看看鑲邊」，這些是 MIDI 編輯時不可能馬上想到或有點抗拒的做法，但就「擴大編曲的想像力」的目標來看，音檔的確能輕易做到。

MIDI 轉成音檔的例子

① MIDI 檔輸入閃亮系的鐘鈴音色樂句

② 保留 MIDI 檔並音頻化再配置音軌

③ 為了更加有趣而切分音檔,並且將一部分反轉(reverse)

反轉

④ 為了加強奇幻印象,將一部分切開並用鑲邊加工(flanger)

鑲邊

裏技 ▶ 音頻化後編曲會有更多想像空間

Q 042 請問有沒有別於一般的音色創作或做法？

偶而突破理論或常識的約束，放膽地嘗試

大膽創造，之後再決定要不要使用

　　音樂製作非常講究理論、常識和普遍概念。但別忘了創作也意味著跳脫框架。這種感覺或許很接近 Q025（P.48）介紹的先把合成器的旋鈕和推桿（faders）全部摸索過一遍。

　　首先絕對有必要「嘗試過度編曲」。舉個例子，在鋼琴音色掛上平時絕對不會使用的效果器試試，肯定會產生超越想像中的音色。這個階段重要的是不必馬上決定「能用或不能用」。這是因為當下用理論或常識想就容易產生「怎麼可能行得通」的判斷。接下來繼續嘗試不同效果器（plugin）的音色。這之中先保留有趣的音色，「要不要使用」之後再決定即可。即便沒有立即採用，只要想像得到「之前的那個音色用那個效果器後，就變成了這種風格」的話，這些都將是創作養分，或許有助於之後的創作靈感。

不斷嘗試是創造原創性的途徑

　　選擇使用音序器（sequencer）音色時，會從音序器的音色分類中尋找……這樣做當然也很重要，但不妨試看看奇特的音色。比方說用貝斯彈奏短拍子的高音，再加上立體聲的延遲效果器，讓音色左右跳動。這樣就有可能做出具有起音（attack）強和音色厚實的音序器音色。

　　或者，把某個效果音（SE）的發聲部分細切，再分配到鍵盤並加上音程，然後扎實地彈奏看看。是不是變成很特別的音序器音色了呢？另外再使用時間延伸與壓縮（time stretch）將聲音拉長，或使用反轉（reverse）營造完全不同氣氛的音色。

**想追求原創性的話，
必須捨棄 理論／常識／普遍概念
並且不斷嘗試**

例如：

●雖然預設音色顯示「Bass」，但真的不可以使用 Bass 以外的音色嗎？

●或許「普遍」是這樣沒錯，但……

●或許就「理論性的觀點」是這樣沒錯……

●「這個音色普遍來說就是這樣」，但真是如此嗎……？

●「以一般來看這個或許不適合吧？」，但……

●「流行的音色都是這種感覺」……，但……

**所以只要打破「一般來說是這樣」
的思維模式，
就有可能創造原創性作品**

其他還有，為了強調貝斯音色的起音，而將鋼琴的釋音時間（release time）縮短，做成完全只有起音的鋼琴音色，並且將這個音色和貝斯的音色重疊齊奏。這種做法能創造非常獨特的貝斯音色。

像上述這樣「把什麼試著做什麼變化」的好奇驅使下，不斷嘗試一定能創造出其他人沒有的音色或編曲。

裏技 ▶ 抱持好奇心多方嘗試看看

沒錢（汗）

　　這是在我下定決心「總有一天一定要成為職業音樂人」，默默持續製作音樂時候的事情。當時真的窮到啼笑皆非。即使兼職也無法負荷當時的音樂器材。光一台合成器就要價 20 萬日圓，錄音用的 MTR（當時還沒有硬碟式錄音機）也接近 10 萬日圓，所以錢很快就花光了。

　　就連和朋友出遊也需要借錢。很多難得的邀約也不得不推辭。在那之後有幸接到時裝活動的音樂工作和影片配樂工作，才終於能夠過正常日子。當周遭朋友都在談論「工作獎金」時，我只能過著「總之，這個月不需要擔心生活費」的生活。

　　最大危機是存款只剩下「700 日圓」的時候。當時我非常錯愕地呆站在 ATM 前面，回過神來就趕緊回到家，收拾心愛的漫畫或小說拿到二手書店變賣兌現。即便感到「咦！只能賣這個價格啊？」，回家路上還是去了最喜歡的定食餐廳，點一份平時拮据不敢點的「定食套餐」。當時邊想著「人在非常時期還是會肚子餓啊」邊苦笑的畫面還歷歷在目。

　　之後是靠著轉賣器材，反覆過著「應付當下」的生活，才總算能繼續走音樂這條路。如果你也因為沒錢而苦惱，雖然非常辛苦，但請不要放棄。

作詞／Demo歌詞篇

本章將介紹作詞或 Demo 歌詞的創作方法和學習方式等。「Demo
歌詞」是指 Demo 帶階段為樂曲填上暫時性的歌詞。即使是委託
作詞家為正式樂曲填詞時，Demo 歌詞還是能提供很多幫助（詳
細說明請參照 Q043，P.86 ）。即使不是想成為作詞家，這部分
也有很多派得上用場的知識，請務必閱讀。

Q 043 請問 Demo 帶可使用合成器演奏主旋律以及用哼唱方式演唱嗎？

不可以，最好是真人演唱 Demo 歌詞

演唱曲要有歌詞才能成立

相信很多人在做完曲子後都會煩惱是「用合成器的音色演奏主旋律就好？」還是「需要真人配唱？」。坦白說「最好是真人聲音演唱！」。雖然正式樂曲會由作詞家填入歌詞，但 Demo 階段則是由作曲家填入 Demo 歌詞。

從案主方來看，僅用合成器音色演奏主旋律的 Demo 帶「就如打樣中的半成品」，幾乎沒有人會覺得「恩，這個好！」。理由很簡單，因為歌曲一定要有歌詞和歌聲才成立，即便是 Demo 帶，前提也是必須有「歌詞＋真人配唱」。

另外，即使樂曲再好聽，光靠合成器音源是無法完整地將旋律傳遞出去，所以需要填入 Demo 歌詞讓旋律的優點倍增，也能大幅提高說服力。而且有歌詞的話，也能為歌曲的表現或氣勢加分，完全把樂曲優點凸顯出來。

語言能使旋律更加容易傳達

或許有人會認為「那也不用歌詞，用『啦啦啦』哼出來不就好了嗎？」，只是哼唱有缺點，容易讓「旋律斷句模糊不清」。如果有明確的歌詞，就能知道該在哪裡斷句，聽眾也比較容易記住旋律。但若是沒有歌詞，只是哼出旋律就會缺少斷句的概念，以至於「旋律也無法好好地表達出來」。

光哼旋律是不可能放感情到歌曲裡。很多人好不容易透過旋律或編曲把歌曲的緩急和氣勢做出來了，卻只是「啦啦啦」地哼過去，這樣的樂曲會顯得情感薄弱又沒有生命力，等於是白費了作曲或編曲所下的工夫。

雖然有時會寫毫無意義的英語歌詞，若聽眾能夠接受也無妨。但若是聽眾不

製作「Demo 帶」時請確認以下要點：

☐ 是否錄製真人配唱？——使用合成器音色演奏旋律會給人感覺有如「打樣中的半成品」。使用真人歌聲能讓旋律的優點倍增

☐ 是否填入 Demo 歌詞？——光是用哼哼唱唱較難分辨斷句，感情表現也會變平而毫無生命力

☐ 是否很多「毫無意義的英語」？——如果發音不標準，聽起來就會相當廉價俗氣

☐ 是否使用「電子人聲」？——基本上比稿禁止使用。電子人聲會讓歌曲沒有生命力，並且被歸類到電子人聲音樂

喜歡或是拿來參加比稿，得到的反應會相當殘酷。而且，如果唱得好或許也不錯，但唱起來若是像日式英語（發音不標準）的話，會讓人對歌曲產生廉價的印象，所以最好盡量避免。雖然有時比稿主辦單位會說「寫些毫無意義的英語歌詞也可以」，但是一年也只有一到兩次這樣的特例而已。

另外，最近愈來愈多人喜歡使用電子人聲。如果作品就是設定以電子人聲為旋律，那麼當然沒有問題，但一般比稿用的「演唱曲 Demo 帶」都禁止使用電子人聲。因為電子人聲會讓歌曲失去生命力，反而加深「這首歌曲是電子人聲音樂的印象」。因此，通常會要求 Demo 帶是真人配唱曲。總而言之，最理想的狀態就是真人配唱 Demo 詞。

裏技 ▶ **真人配唱歌詞才能凸顯旋律的優點**

Q 044 請問怎麼寫 Demo 歌詞？

與其說是「作詞」倒不如說是「填詞」更貼切，旋律的記憶點（hook）必須是容易留下印象

Demo 歌詞的四個要素

在上一頁 Q043（P.86）解釋過「Demo 歌詞」的定義，其中的「Demo」一詞可說是具有遠超乎想像的影響力。

雖然 Q043 裡介紹很多 Demo 歌詞的優點，但實際上也有可能受 Demo 歌詞的影響，反而讓旋律的印象瞬間變薄弱，或是失去旋律原有的威力。總結以上，Demo 歌詞的重點在於「旋律和歌詞的一體性」。因此，不擅長作詞的人在初期創作階段，最好用「填詞」而非「作詞」的方式進行。

另外，「知道 Demo 歌詞的寫作訣竅」也很重要。很多 J-POP 等的旋律都是從主歌 A 到主歌 B 再接副歌，偶爾可能有主歌 D^{譯注}。我把作詞當中應該認真思考的部分整理成右頁的圖。

不完美的詞也沒關係

光看圖說或許感覺有點難，但是 Demo 歌詞畢竟只是「草稿」，歌詞不必完美也可以。所以只要先注意圖中的四點，認真想「亮點」，然後「填」入「不會破壞旋律聲響或流動的歌詞」。

只是，有些人可能會誤以為「使用巧妙（tricky）的詞彙、或只要使用強烈的詞彙就好」。當然，具有某種程度的亮點很重要，但不是光有亮點就好。「與旋律的相容性」才是最優先該考量的重點，所以「襯托旋律的聲響」才是應該重視的地方。如果只是為了自我滿足，「把有亮點的詞彙填入歌詞裡」，很容易造成歌曲難唱或氣勢減弱。

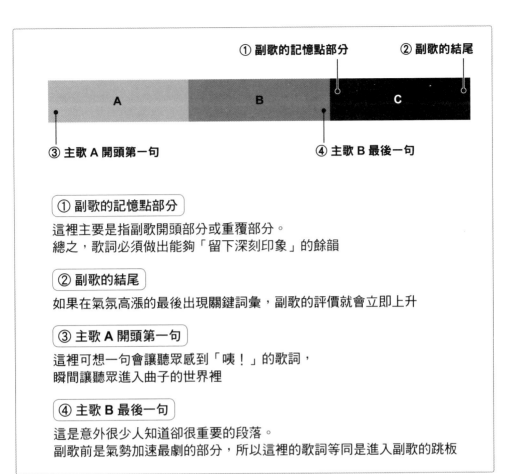

① 副歌的記憶點部分
② 副歌的結尾
③ 主歌 A 開頭第一句
④ 主歌 B 最後一句

(① 副歌的記憶點部分)

這裡主要是指副歌開頭部分或重覆部分。
總之，歌詞必須做出能夠「留下深刻印象」的餘韻

(② 副歌的結尾)

如果在氣氛高漲的最後出現關鍵詞彙，副歌的評價就會立即上升

(③ 主歌 A 開頭第一句)

這裡可想一句會讓聽眾感到「咦！」的歌詞，
瞬間讓聽眾進入曲子的世界裡

(④ 主歌 B 最後一句)

這是意外很少人知道卻很重要的段落。
副歌前是氣勢加速最劇的部分，所以這裡的歌詞等同是進入副歌的跳板

▲ 圖　Demo 歌詞的寫作重點

另外，可以寫一些自己的故事，或者設定對象（設定演唱的歌手），並說明希望歌手唱什麼樣的世界觀或語感。有關「故事」寫作方式或作詞的學習方式，請參見 Q051（P.102）及 Q052（P.104）。

| 裏技 | **Demo 歌詞與旋律的相容性為最優先的考量重點** |

譯注：大致可視為主歌 A、B、C 以外的段落。例如，接近主歌 A 但稍有不同，
　　　或許會以「主歌 A'」稱呼；若相同處較少就會用「主歌 D」稱呼。

可以委託他人寫 Demo 歌詞嗎？

自己寫的旋律，最好自己填詞

最了解歌曲旋律的是作曲者自己

　　如同 Q043（P.86）和 Q044（P.88）提到，Demo 歌詞是為了凸顯旋律的優點，所以特別重要。很多不擅長作詞的人會委託配唱歌手（請參考第 4 章說明），或身邊想成為作詞家友人幫忙作詞。但是，建議各位在做 Demo 帶時盡可能用自己的話傳達歌曲想法。剛開始寫時不必追求高品質，而是以符合旋律聲響的歌詞為優先考量。試問「誰最理解歌曲旋律的聲響或印象？」答案肯定是作曲者自己。

　　業界有專門唱 Demo 帶的歌手（vocalist），也就是所謂的**配唱歌手**。雖然委託配唱歌手填詞也是一種方式，但歌手必須記住旋律，而且作曲者也必須明確說明「歌曲想表達什麼？」或「想做出什麼樣印象的曲子或想法」。如此一來，光是傳達歌曲的需求或方向就已經花掉不少時間，如果還得出手修改或調整歌詞，很容易演變成「失去分擔意義（汗顏）」的結果。

　　因為配唱歌手的工作是配唱，所以一定會記住旋律是配唱歌手的優勢。如果對方能寫出作曲者想要的歌詞，委託他人就是不錯的選擇。只是，有時候配唱歌手會以「自己能唱」的標準來寫，結果寫出非常牽強的歌詞，為了避免這種事情發生，最好先溝通歌詞的寫作方向（畢竟歌曲不是為配唱歌手而設計）。

最好培養填詞能力

　　依我自身經驗來看，如果能夠找到以作詞家為志向的人選，委託填詞是不錯的選擇。不過還是會經常發生「為什麼這裡的歌詞那麼生硬？」或「如果將旋律最後的音延伸，就跟印象不太一樣了」等問題，這些多半是因為「喜好或品味的

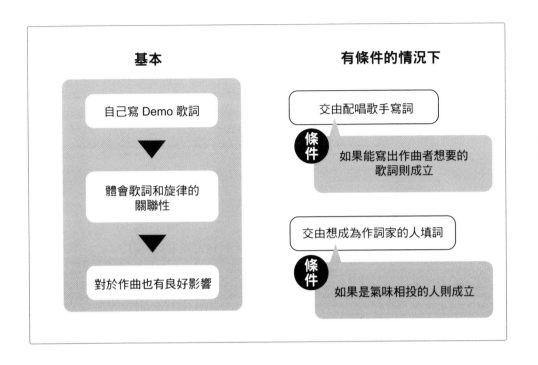

不同」及「與自己不是很契合」等無關作詞能力的因素，而使合作不順利（如果能找到與自己契合的人選，當然就可以放心交給對方。）

另外，如果是自己填詞的話，也能有「啊，填入這個字後，旋律更加好聽了！」這樣「具體的感覺」。這是作曲上具有重大意義的體驗。重複幾次這樣的過程後，不僅會發現自己的旋律習慣走法，也能訓練填詞能力。這就是重點。

該注意的地方在 Q043 和 Q044 已經說明過，另外必須記住「自己是最了解自己寫的旋律的人」，所以創造出個人的作詞風格就很重要。換個角度想，作詞和作曲都被採用的話，版稅也會倍增吧。但最重要的是，「自己必須能掌握旋律的聲響或整體氛圍」，所以一定要積極地填詞。

裏技 ▶ **自己是最了解自己寫的旋律的人**

Q046

請問 Demo 歌詞被採用的訣竅是什麼？……①

首先必須能夠解讀旋律的斷句方式

人聲解說及中譯
Q046 Audio 資料夾
Q046.wav ／ Q046.doc

A 046

Demo 階段的旋律和歌詞都非常重要

我很幸運能夠經常接到委託作詞、作曲或編曲的案子。我認為其中很大的原因是因為「旋律和歌詞在 Demo 階段已經很完整」。

雖然最初只有作曲被採用，但無論是 Demo 歌詞的感染力或律動都和旋律相當契合，所以即使很多作詞家參與作詞比稿，音樂總監（director）或案主可能會覺得「恩……感覺好像不太不協調」或「還是原本的歌詞比較有感染力」。最後案主或許會說「不如把島崎先生的歌詞修飾一下，作詞也委託島崎先生吧」。

接下來，和各位介紹我在作詞時會特別思考的部分。我自己非常重視「**旋律的斷句方式**」和「**兩種類型的語感**」。「兩種類型的語感」將在下一篇 Q047（P.94）詳細說明。

作曲時就要一併思考旋律的流動和「歌詞的斷句方式」。即便是替別人寫的曲子作詞，也要先分析旋律的斷句方式。那些已多次參加比稿仍未受到青睞的人，或自己寫詞但怎麼寫都不順利的人，都可能有「歌詞的斷句方式和旋律不搭」的問題。

旋律會隨斷句方式而劇烈變化

旋律的印象會隨著斷句方式而有明顯的變化。以連續出現 9 個音的旋律為例，大部分的人都不會意識到斷句的重要性，「只知道把 9 個音填滿」。

旋律的斷句方式：當旋律出現連續 9 個音時

例①：「彷彿就像是夢一般的」→「彷彿就／像是夢／一般的」
（3 音節＋3 音節＋3 音節）

透過每 3 音節就斷開，讓旋律產生更強的節奏感，也能帶來輕快感

例②：「只有與你你我兩個人」→「只有與你／你我兩個人」
（4 音節＋5 音節）

強調「只有與你」或「你我兩個人」其中一句，能夠讓旋律有所變化

例③：「拜託實現吧親愛的神」→「拜託實現吧／親愛的神」
（5 音節＋4 音節）

強調「親愛的神」

例④：「無法實現的愛情呀啊」→「無法實現的／愛情／呀啊」
（5 音節＋2 音節＋2 音節）

強調最後的「呀啊」就能為旋律添加變化

但是，無視斷句方式會可惜了「本來應該是好聽的旋律」。

舉上表例子說明，如果「彷彿就／像是夢／一般的」這句歌詞用「3 音節＋3 音節＋3 音節」來斷句的話，不但具有規則性而且讓旋律產生更強的節奏感，自然而然營造出歌曲律動感和輕快感，還能加深歌曲的印象。

再舉一個例子，若將「只有與你／你我兩個人」按照「4 音節＋5 音節」的斷句方式，「只有與你」和「你我兩個人」就會瞬間充滿感情，把其中一句唱得再強烈一點，也會產生不一樣的印象。

雖然還要配合曲子的速度（tempo）而定，不過只要意識到旋律的斷句方式，就能大幅提升旋律和歌詞的契合度。

裏技 ▶ **大幅提升旋律和歌詞的契合度吧！**

請問 Demo 歌詞被採用的訣竅是什麼？……②

下意識注意「兩種類型的語感」，尤其是母音的發音

人聲解說及中譯
Q047 Audio 資料夾
Q047.wav ／ Q047.doc

A
047

不同母音帶來的印象也會不同

　　歌詞的「語感」方面，我會注意兩點，一是「填詞後的旋律聲響」。例如，副歌開頭必須填入 5 個音節，填入「SHI-N-KI-RO-O（海市蜃樓）」或「KA-ZE-NO-NA-KA（在風中）」聽起來的聲響應該完全不同吧？如果把母音和子音拆解開來看，就會得到下表。（母音以小寫表示）^{譯注 1}

> 「SHI-N-KI-RO-O（海市蜃樓）」→「SHI i ／ N ／ KI i ／ RO o ／ Oo」
> 「KA-ZE-NO-NA-KA（在風中）」→「KA a ／ ZE e ／ NO o ／ NA a ／ KA a」

　　「SHI-N-KI-RO-O（海市蜃樓）」的「SHI i」含有輕聲的音「i」，而「i」這個母音在「N」前面連續出現了兩次，所以容易讓歌曲有「尖細的印象」。相較之下，「風之中」的連續母音「a／e／o／a／a」及「a／e／o」，則容易有「廣闊的印象」。也就是說，寫歌詞時對「旋律想表達什麼樣的印象或想法」模糊不清的話，本來打算做成尖細的旋律，也可能誤寫成具有寬廣印象的歌詞。如果能夠善用不同母音控制語言的表情，就可以合乎旋律的方向性，或有意地用來改變旋律的氛圍。

語尾餘韻能改變旋律的印象

　　另外一點是「語尾的餘韻」。假設副歌最後的旋律是 3 個音，但不知道「KI-MI-E」或「KI-MI-NI」^{譯注 2} 選擇哪一個比較好。如果把兩句的母音和子音寫出來，就會得到右表。

隨著母音的不同而改變旋律的印象

「a / e / o」
● 可用力地唱
● 可做出寬廣的印象
● 可增添溫暖感
● 有時較難表現銳利感

「i」
● 可製造尖細或銳利的印象
● 因為發「i」時的嘴型會往兩側，把口腔內的空氣排出去，所以寬廣的印象也會變弱
● 因為聲響尖銳，所以不管效果好或壞，都能輕易做出不絕於耳的旋律

「英文歌詞」
● 明確區隔重音（accent）部分的「a／e／o」和「i」很重要
● 下一個詞彙的重音會影響前面詞彙的語感，因此不可只用一個詞彙判斷

「KI-MI-E」→「KIi／MIi／Ee」　　　「KI-MI-NI」→「KIi／MIi／NIi」

　　如同前段所提到的概念，稍微把連續兩個母音的「Ee」放力道去唱的話，就能製造寬廣的印象。這麼一來「KI-MI-E」的溫暖氛圍會自然融入歌曲裡。

　　另外，假設把「KI-MI-NI」的最後「NIi」延伸拉長，母音「i」會變成連續3次。統一讓這3個音節都帶有「i」的聲響，不僅能製造節奏的跳躍感，而且能強化「給你」的「專屬感」。 旋律的餘韻會隨著語尾的聲響而改變，所以必須注意。

　　最後是英文部分，這裡用「I love you（我愛你）」和「I miss you（我想你）」的例子來說明，若把「I（我）」發音拆開來看就是「Aa～Ii」，因為母音的「I」後面才出現，所以以重音概念就會落在母音「A」。然後也把「love（愛）」發音拆開，即是「RAa～BUu」，會發現母音「a」的音較凸出。因此，「I love」連著唱會有寬廣或溫暖的印象。

　　但是，「I（我）」的後面接「miss（想）」時，不可思議的是「I（我）」的「Aa～Ii」後半的「Ii」更容易不絕於耳。這是因為「miss（想）」的重音落在「MIi」，母音「i」聽起來較強烈，而「I（我）」也是「Ii」的部分較為明顯。寫英文歌詞時，最好同時考量「重音」和「母音／子音」的關係。

裏技　有明確的表現方向性後再選擇用字遣詞

譯注：1 日語五十音裡的5個是母音，即「a i u e o」。對照中文發音的話，
　　　　分別是 a→ㄚ、i→ㄧ、u→ㄨ、e→ㄟ、o→ㄛ。
　　　 2 兩句的意思如同英文「for you」、「to you」，中文「給你、為你、向你」。　　**95**

請問怎麼決定歌曲名？

記住基本的三種常見類型

剛開始先用日期命名

在介紹基本的三種類型之前，我想先介紹作曲或編曲的檔案命名方法。這個階段的檔案用日期命名就可以了。比方說，2015 年 1 月 1 日完成的作品就取「150101」。這樣一來，除了什麼時候完成的曲子一目了然之外，曲子愈來愈多時，也可以清楚知道自己的創作頻率，進而激發創作欲望。特別是作曲家或編曲師，製作 Demo 帶時用日期命名最為理想。

避免太普通或太奇特的歌名

為歌曲命名的方法有三種：

方法 1　歌詞的關鍵字

第一種方法是以全曲的歌詞關鍵字做為歌名。一般來說都是以副歌反覆（refrain）部分，或有副歌最後高潮點之稱的部分來命名。

方法 2　改造關鍵字

第二種方法是改變歌詞裡的詞彙，也就是說不是直接使用歌詞內的詞彙而是換個說法。但是這種方法常會被反問「為什麼不乾脆使用歌詞裡的關鍵字就好」，所以如果想到很合適的歌名，最好把歌名寫到歌詞裡，至少出現一次也好。

方法 3　歌詞核心主題

第三種方法是以「歌詞的主題」做為歌名。雖然歌名完全不會出現在歌詞裡，但能引發聽眾的興趣，從曲中察覺「原來歌名想表達的是這個！」。無論是畫作、戲劇、小說或電影都是使用這種命名方式。只是就算歌名不錯，也有可能得到和

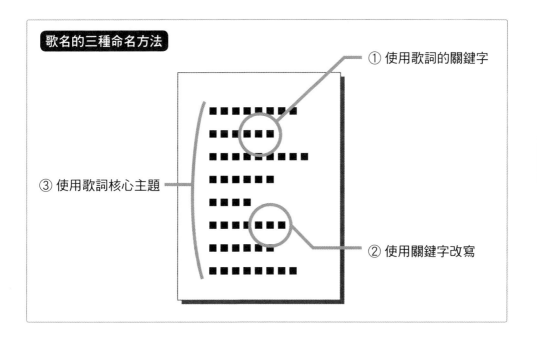

歌名的三種命名方法

① 使用歌詞的關鍵字

③ 使用歌詞核心主題

② 使用關鍵字改寫

第二種方法「寫到歌詞裡比較好吧！」一樣的意見。以我個人經驗來看，第三種方法往往不是「太抽象」就是「艱深難懂」，就算放進歌詞裡也會有「違和感」。所以沒把握的話最好不要嘗試。

　　除此之外，歌名也不建議採用「太普通或太奇特的命名方式」。例如以「夢想」、「天空」、「星星」、「明天」等常見詞彙為主的歌名，若不經過重組或適當的詮釋，恐怕很難引起聽眾的興趣。

　　另一方面，雖然太奇特、太新穎或語意不明的歌名能引起聽眾的好奇，但也有不少人會直覺反應「不懂」。總結地說，歌名必須以能被理解、能帶來驚喜感動為目的，讓聽眾有「原來如此！歌名是這個意思呀」之感。

裏技 ▶ **歌名必須是全曲的核心命題才會有相互呼應的整體感**

Q 049

如果歌詞裡或歌名想用英文的話，該怎麼使用比較好呢？

基本上不勉強使用，若使用也必須「簡單化」及「最少化」！

過度刻意會造成不協調感

不管寫歌詞或歌名，很多人都會被「英文歌詞到底好不好？」困擾。這裡我想介紹使用英文時必須注意的幾項要點。

首先，最好把「不勉強用英文」放在心上。很多都有「寫英文歌詞比較厲害」的先入為主觀念，但英文有重音和發音標不標準問題，如果不能配合旋律斷句或起伏的話，不只詞彙的重音位置錯誤，而且整首都會變俗氣。

還有，如果使用很多英文歌詞卻忽視旋律的動態，反而會造成不協調的感覺，這樣一來倒不如不要用。

簡單明瞭最好

日文歌曲常使用的英文歌詞或表現方式，幾乎大同小異。使用新穎英文歌詞的比例應該少之又少。原因很簡單，因為大多日文歌曲是以日本為主要銷售地區，所以根本不必使用艱深英文、或是以英文歌詞來表現。

許多尚未成氣候的作詞家都有「必須寫和別人不一樣東西」的迷思，以至於視野反而變得狹隘，以為經常使用生詞或奇怪的詞彙組合就是不一樣。但通常評審方會認為這種作品「沒什麼格調」而直接淘汰。因此，歌詞中使用的英文還是簡單就好。

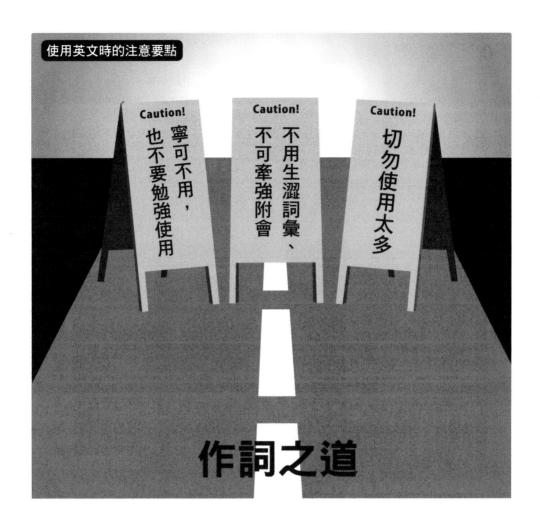

使用英文時的注意要點

Caution! 切勿使用太多

Caution! 不用生澀詞彙、不可牽強附會

Caution! 寧可不用，也不要勉強使用

作詞之道

切勿使用太多

有時律動感好的歌曲也會出現大量的英文歌詞。如果是案主的需求或許無妨，但實際上如果使用太多反而會大幅減弱英文歌詞的威力或效果。

另外，如果歌詞裡已經有「關鍵字」，卻大量使用其他詞彙的話也很危險。因為這樣很可能削減關鍵字給人的印象。因此應該避免過度使用英文歌詞。

裏技 ▶ 寫英文歌詞時需要先了解重音唸法和使用效果

Q
050

請問作詞時有沒有最好不要使用的詞彙？

避免使用時節感的詞彙，善用修辭表達

A
050

///

時節感的詞彙容易失去多方投稿的機會

以下是我的經驗談。無論是 Demo 歌詞或正式歌詞，如果歌詞裡出現「時節性詞彙」，可斷定地說在很多方面都將非常不利。比方說「聖誕節」、「盛夏」、「畢業典禮」、「櫻花」等這類詞彙，尤其是 Demo 歌詞應該避免出現較好。原因有以下幾點。

首先，如果是為了符合比稿主題而把主題的關鍵詞彙寫入歌詞裡，萬一沒有被選上時，也很難立刻投到其他公司。舉例來說，當歌曲裡有「聖誕節」字眼時，即使投到「春天中板抒情歌的徵選活動」，也有極高可能會被對方發現「咦！這首歌應該刷掉吧」。如此一來，即使歌曲再好聽也不可能被採用。

再者，有些音樂比稿也接受庫存作品。但是「應該避免歌曲出現不合時節的內容」，所以最好改變詮釋方式。而且這樣的寫作態度也比較容易得到正面評價。

既定印象會錯失良機

再進一步說明，當歌詞裡出現未經修飾的不合時節詞彙時，音樂總監（director）或案主代表很容易對歌曲產生既定印象，很可能因此失去推廣歌曲的機會。

舉個例子進一步說明，即便音樂總監願意保留〈聖誕節〉這首歌曲，但還是擺脫不了「這是聖誕節歌曲」的既有印象，然後很可能會以「等到聖誕節收歌時再拿出來比稿」來處理。所以恐怕在接下來的一整年都不會接到任何消息。這是因為創作人自我設限了。時節限定的歌詞內容帶給歌曲的既定印象是超乎想像地

不使用時節限定詞彙的三個理由

① 無法使用在其他時節的比稿
② 容易對歌曲產生既定印象
③ 自限發揮空間

根深柢固。

從上述的理由總結，Demo 歌詞「應該朝向各種收歌主題都可以被接受的方向」進行寫作。

破題可能「不戰而敗」

接下來我想說明的不是 Demo 歌詞而是正式歌詞。因為正式歌詞的重點會與 Demo 歌詞有些不同。首先當接到案主說「請加入這個詞彙」的要求時，基本上照著做沒有什麼問題。但希望各位了解，「還能夠如何表現」才是考驗作詞實力、也是評價實力的參考基準點。也就是說，沒有出現時節性字眼，卻能給人「真厲害！這是在形容聖誕節吧」的這種寫作技巧非常重要。雖然採直白地破題直接出現時節性字眼的寫作方式比較容易，但這不過是「逃避自我挑戰」罷了。

裏技 ▶ 思考「還能夠如何表現」是作詞的根本

Q 051 請問改寫原作來練習作詞會有效果嗎？

不會，其實無法增進作詞能力

不要走錯方向

很遺憾的，似乎很多人都用錯誤的方式練習作詞。所以在此想跟各位分享我的方法。這是從回顧我超過十年的寫作經驗、無數比稿實績、音樂學院的講師經歷、以及作家養成講座「MUSiC GARDEN」指導許多學生的經驗當中，整理而出的「作詞練習方法」。我將從為什麼利用改寫原作的練習方法會無效，或為什麼難以提升寫作能力進行說明。只要讀過本篇，相信各位也有作詞概念了。另外，具體的作詞練習方法將在 Q052（P.104）詳細說明。

說到作詞的練習方法，很多人一開始會以「改寫原作」的方式進行作詞練習。這麼做的確沒有什麼不對，但是有前提。例如，如果是因為「才剛接觸作詞」所以「需要熟悉作詞方式」則另當別論。或者，當做是練習作詞一段時間後的「最後練習作業」也沒有問題。因為這些都是在鍛鍊「詞彙字數的練習」和「配合旋律斷句的練習」，是種「最終階段的訓練」。但如果將作詞練習與這種初階練習混為一談，是不會獲得實質效果的。因為「作詞練習」的核心是「如何描寫內容」，透過改寫原作會讓「為了作詞而練習」變成「依舊一無所獲」（淚）。

最重要的是內容

利用改寫原作練習作詞，很容易不知不覺變成「只是做拼圖一樣的拼湊組合作業」。這麼做只會讓自己局限在漂亮話或表現技巧上，頗有強烈的自我陶醉傾向。如果只在字面上雕琢修辭，很容易做出「沒有內容的歌詞」。

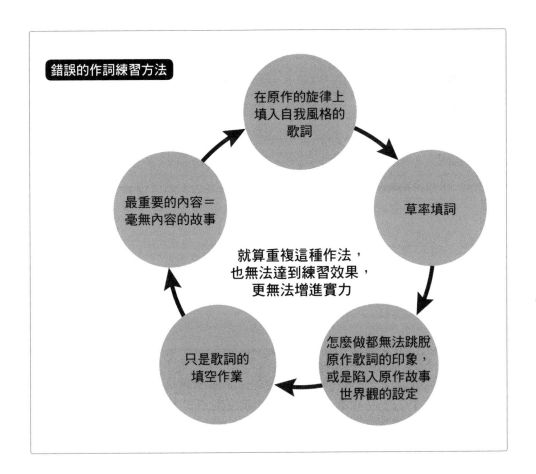

錯誤的作詞練習方法

在原作的旋律上填入自我風格的歌詞

草率填詞

怎麼做都無法跳脫原作歌詞的印象，或是陷入原作故事世界觀的設定

只是歌詞的填空作業

最重要的內容＝毫無內容的故事

就算重複這種作法，也無法達到練習效果，更無法增進實力

　　而且，因為樂曲和歌詞都已經是完成狀態，要完全抽離原作的歌詞印象應該相當困難。即使歌詞和原作完全不一樣，但受到歌曲的既定印象影響，很可能寫出「跟歌曲不搭」的內容。

　　再說，花大量時間改變原作的歌詞，而且還不一定是做對的事，或許這只是栽入自我滿足的世界裡也未可知。

　　如果想繼續用改寫原作來練習作詞的話，為了達到寫作練習效果，最好改變觀念和行動。至於用什麼方法將在下一頁說明。

裏技　應該寫有內涵的歌詞，而不是做歌詞的填空作業

Q 052 請問該怎麼增進作詞實力？

「故事或大綱的訓練」和「表現技巧的訓練」兩項都非常有效

先從短篇故事寫起

如同 Q051（P.102）提到，作詞「並不是文字填空作業」。重要的是「歌詞的內容＝故事」，作詞本來就是賦予歌曲旋律一個「故事」。正因為經由歌手詮釋「故事」的世界觀，所以作詞不是寫「詩」，而是寫「歌詞」。如果一味追求華麗的詞藻，恐怕會忽視最重要的內涵，無法讓人興起「想讓誰唱這首歌的故事」或「我想唱」的慾望。

首先，「主角是什麼樣的人」、「在什麼樣的世界」、「有什麼樣的景色」、「什麼樣的變化」、「什麼樣的主張」、「什麼樣的結尾」等，都是一開始需要設想的事情。如果不這麼做，而是直接把腦海浮現的東西一個一個填入歌詞裡，最終將變成無故事流動性、主題不知所云的作品。因此，應該先從「故事或大綱的訓練」開始。

方法很簡單。請以4行╳4段落（起／承／轉／合）寫短篇故事。訣竅是「很多人都會有共鳴或有感的故事」。如果自己唸過16行字會有「恩，我認同」、「原來如此」的感覺，就是好故事。

每天發想故事

接下來嘗試寫「吸引自己的故事」或「觸動人心的故事」。

對於會想「啊，真的要這麼做？」的人來說，寫幾個還可以，但要寫 100 個故事也太困難了吧，甚至有人會認為「這不是那些有志成為作詞家的人才需要的練習？」。

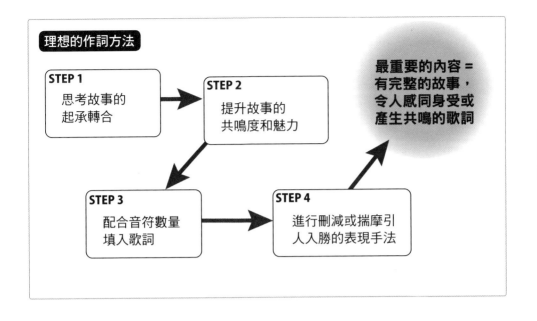

理想的作詞方法

STEP 1
思考故事的
起承轉合

STEP 2
提升故事的
共鳴度和魅力

STEP 3
配合音符數量
填入歌詞

STEP 4
進行刪減或揣摩引
人入勝的表現手法

最重要的內容＝
有完整的故事，
令人感同身受或
產生共鳴的歌詞

　　但是，無論作詞家接到什麼樣的案子，都必須在短時間內寫出案主想要的故事，然後融入旋律裡。每天發想故事並且用文字整理的人，都具備一接到案子就能瞬間寫好故事的能力。所以在隨時隨地都能「將詞填入旋律」之前，必須保持寫作習慣。

用一句說故事

　　最後介紹「表現技巧的訓練」。換句話就是一句足以吸引人的「寫作技巧訓練」，這句就像是「故事的結晶物」。首先在筆記本上練習寫一句具有魅力的詞。雖然也有人採用「想到什麼就寫什麼」的方式，但最好還是以「一句說完」的方式練習。這麼做不只是雕琢某個字，也是訓練「整句的雕琢技巧」。

　　我也是使用上述的方式訓練自己。在我經營的作家養成講座「MUSiC GARDEN」中，也是用這種方法讓學生反覆練習、增進故事的創作能力、以及鍛鍊發想和敘事角度的轉換能力。這幾年下來培養出許多職業作詞家，所以請各位務必試試看這種方法。

裏技 ▶ **以４行Ｘ４段落（起／承／轉／合）寫短篇故事**

Q 053 請問寫完歌詞後該檢查哪些地方？

兩項檢查重點「是不是變成說明文或流水帳？」、「同樣的內容是否重覆出現？」

作詞中或寫完詞的確認項目

　　我在檢查歌詞時會特別留意兩點，一是「敘事形式是否變成說明／報告／心得／日記」；二是「同樣的內容是否重覆？」。在作詞「過程中」或作詞「結束後」，都要不斷地檢視確認。

重視客觀性

　　當全神貫注在作詞的時候，往往「容易以第一人稱或自我為中心來寫作」，不知不覺變成什麼都是從自己為出發點的「單方＝自我意識（ego）過剩」。如果無法客觀地描寫故事，從聽眾角度來看，很可能會被認為「這是作詞人自己的人生小插曲吧？」，更別想聽眾會投入感情或對號入座。大多這類歌詞都容易走向「說明文」、「報告文」、「心得」、「日記」的敘事形式。

　　檢查的方式例如確認同樣的「句尾」是否連續出現？歌詞中是否都是過去式，而且都像是條列式文？如果是的話，要特別注意了。

修正自己的寫作習慣

　　除了前述兩點以外，還有幾項重點，請見右頁表格。

　　只要時時刻刻提醒自己，就會知道應該怎麼修正自己寫的歌詞或不良的習慣。雖然剛開始一定會不斷犯同樣的錯誤，但只要時常「寫下來逐一檢查」，自然會變成好習慣。

作詞的檢查重點

☐ 是否變成「說明文」、「報告文」、「心得」、「日記」？

☐ 是否都是第一人稱（＝單一敘事視角）？

☐ 是否都是過去式？

☐ 是否像流水帳一樣只是宣洩同樣的感受？

☐ 故事有沒有隨著旋律展開呢？

☐ 是否在哪裡聽過類似的故事？

☐ 是否一看就知道是受到別人作品影響的故事？

☐ 是否都用比喻的方式？

☐ 是否都是漂亮話？是否有真實性？

裏技 ▶ 每次都「寫下來逐一檢查」，久而久之就很厲害

節儉生活

　　當時因為很窮所以生活過得很辛苦。義大利麵或烏龍麵都是「幾把或幾塊左右」很便宜就能買到的食材，基本上就是我的主食，另外也買很多快餐包的咖哩醬或其他口味的醬料。義大利麵吃膩時就改吃烏龍麵，而且是淋義大利麵醬（笑）。現在，有些店家也有香辣茄醬（アラビアータソース）烏龍麵這道菜，但那時朋友都「不敢吃」，評價非常差（苦笑）。我還會淋在飯上，總之就是想吃「像正餐一樣的東西」。

　　我想鰹魚露「大概是最厲害的調味（笑）」。雖然烏龍麵本來就會加鰹魚露，但利用鰹魚露還能變化出很多料理，例如，把鰹魚露加熱水稀釋，再淋在米飯上並打入一顆雞蛋，就完成雜炊稀飯，或是與咖哩攪和再加湯就完成咖哩湯，又或者水煮烏龍麵後鋪上生菜沙拉，再淋鰹魚露就變成「沙拉烏龍麵」等……現在到學生家教課時，我也會把「鰹魚露」料理傳授給經濟較拮据的學生，所以「鰹魚露」的人氣在學生圈子裡頭正大幅上升（笑）。

　　沒錢的日子總是心裡不踏實。正因為如此，我更想從三餐中得到一點「樂趣」。即便沒錢，還是能透過「今天稍微做一點變化吧」來轉換心情。這篇淨是無關音樂製作的事情，真不好意思（苦笑）。

第
4
章

Demo 歌詞與演奏／編輯 錄音／篇

一般都會委託「配唱歌手」錄製試唱帶。另外,即使是 Demo 音檔,只要是正式錄音時會使用的樂器(例如吉他),就需要有人把這些聲音錄下來。對於職業作曲家來說,製作 Demo 帶是非常重要的階段,像是找配唱或錄演奏樂器等。千萬不要因為「Demo」就草率處理。

Q 054 尋找配唱歌手非常不順利該怎麼辦？

請記住三項重點，一「不可匆匆忙忙決定」，二「不可意氣用事」，三「不可過度依賴」 **A 054**

平均得花一年

　　寫完 Demo 歌詞或正式歌詞後，下一步就是錄音。很多人最頭疼的就是「尋找配唱歌手」。以我的學生或後進晚輩們在尋找穩定的配唱歌手的經驗來看，快的半年就找到，但平均大多需花一年左右時間。為什麼呢？以下列出十個主要原因。

為什麼找配唱歌手很花時間的理由

① 很難找到音高（pitch）／節奏感好的人

② 即使音高／節奏感好，卻缺乏表現力或感情

③ 音高／節奏感雖好，可是無法配合錄音時間

④ 配唱價碼比行情高，曲量大時會超出預算

⑤ 因訊息回覆慢、臨時取消頻率高、不好相處等個人問題

⑥ 錄音環境或設備不齊全

⑦ 即使錄音環境或設備齊全，錄音音質也不好

⑧ 錄唱太花時間，需要修改的部分太多、無法成為即戰力人選

⑨ 無法自行判斷合音（chorus）線，全部得預先指定

⑩ 同時間有其他配唱工作，錄音時間重疊時很難有協調空間

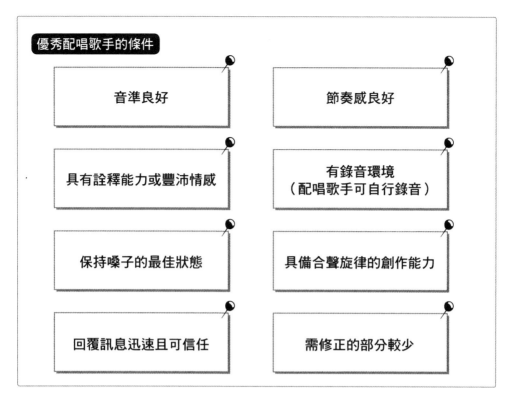

優秀配唱歌手的條件

- 音準良好
- 節奏感良好
- 具有詮釋能力或豐沛情感
- 有錄音環境（配唱歌手可自行錄音）
- 保持嗓子的最佳狀態
- 具備合聲旋律的創作能力
- 回覆訊息迅速且可信任
- 需修正的部分較少

切勿焦慮

　　這階段需要注意三項重點。「在這個階段亂了方寸，很快就會嚐到失敗滋味！」，我非常明白這種焦慮的心情，但這是非常關鍵的工程，請注意以下事項。

① 找不到優秀配唱歌手，情急之下卻找來不合適或資質較差的人錄音
② 明知道條件不佳但因為訊息往來頻繁，逐漸產生感情，最後難以拒絕對方
③ 即使不是即戰力型的配唱歌手，但經過數次合作後已經習慣對方的歌聲，漸漸失去錄音品質的判斷能力

　　這些都是很多人常遇到的疑難雜症。只要找到「如果是這位配唱歌手，我可以安心把自己的作品託付給他」這種合作對象，就不會發生「這首若交給能力好的人唱的話，一定會得到更好的結果」這樣的遺憾。

裏技　最重要的是切勿著急

第4章 Demo 歌詞與演奏錄音／編輯 篇

Q 055　面試配唱歌手的關鍵點是什麼？

最重要的是「回覆效率和個性（人品）」，
再依曲風挑選合適人選

歌手的詮釋能力可為樂曲加分

　　配唱歌手必須符合「回覆效率＝應對能力」和「個性（人品）」兩項條件。以專業製作來說，配唱一次主副歌（請見 P.35 譯注補充）所需要的時間，若包含合聲（合音）應該一個小時以內完成。無法辦到的歌手恐怕無法勝任配唱工作。此外，突然聯絡不上或當天臨時取消的例子也不少，所以個性（人品）也是考量重點。

　　很多配唱歌手的「音準或節奏感都非常好」，但就算符合這兩項條件，有些唱得太漂亮而顯得中規中矩，就像「歌唱示範」，往往變成「保守無聊的歌曲音檔」，所以必須留意。除了歌唱技巧之外，能為曲子注入爆發力的配唱歌手都具有情感豐沛的歌曲詮釋能力。雖然配唱歌曲的基本能力是「正確地傳達旋律」，但「演唱者沒有投入感情」的試唱帶，不但失去樂曲原有的氣勢，而且缺乏感染力。

測試方法

　　現在幾乎都是從樂團徵人網站或社群[譯注]等管道尋找配唱歌手。當有人上門應徵時，請先試聽應徵者的歌唱實力。測試方式可參考以下三種曲風，「至少試聽三首以上」再做決定。

①「快板的搖滾風（Rock）」→確認力道強度和重音、節奏感、歌唱快慢的掌握度

②「流行風（POP）」→確認是否也能駕馭流行歌曲

③「R&B 風的抒情歌（Ballade）」→確認情感表現是否控制得宜

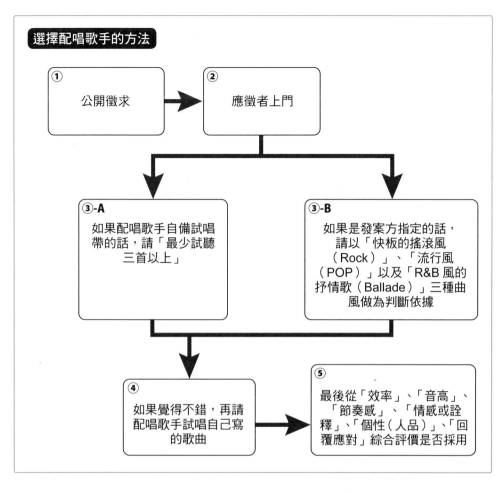

選擇配唱歌手的方法

① 公開徵求 → ② 應徵者上門

③-A 如果配唱歌手自備試唱帶的話，請「最少試聽三首以上」

③-B 如果是發案方指定的話，請以「快板的搖滾風（Rock）」、「流行風（POP）」以及「R&B風的抒情歌（Ballade）」三種曲風做為判斷依據

④ 如果覺得不錯，再請配唱歌手試唱自己寫的歌曲

⑤ 最後從「效率」、「音高」、「節奏感」、「情感或詮釋」、「個性（人品）」、「回覆應對」綜合評價是否採用

　　在聽完試唱帶後覺得不錯的話，接著試唱自己寫的歌曲，最後綜合「效率、音高、節奏感、情感詮釋能力、個性（人品）、回覆應對」各方面評價，從中選出合適人選。

男性和女性各預備兩名人選最為理想

　　如果一次有多位同時應徵時，請盡量讓所有人唱同首曲子。因為這樣就能掌握每位配唱歌手的「特色或擅長／不擅長」地方。除此之外，男性和女性至少需要各兩名，因為可能會遇到聲線能不能配合得當或擅長與否，還有檔期能不能配合等問題，所以朝小組合作的方式經營最為理想。

裏技 ▶ 配唱歌手需要嚴格挑選

譯注：台灣情況相同。

請問配唱歌手或伴奏樂手的費用行情？

一次主副歌（請見 P.35 譯注補充）的 Demo 帶大約是 3,000 ～ 5,000 日圓，資深樂手是 1 萬日圓以內[譯注]

「免費」所隱藏的問題

行情實在是難以開口詢問的問題，但相信各位都想知道吧。無論是我的學生還是後進晚輩都會不好意思開口詢問我這個問題。說到行情，「為了鞏固雙方的信賴關係和合作關係，報酬也是非常重要的因素」。雖然這樣說難免會產生「信賴關係是建立在金錢之上」的誤解，但並非如此，因為必須「根據報酬設定工作內容」。

很多人會「因為是朋友或後進晚輩，就要求對方免費幫忙」，這樣一來「不但不會被視為優先處理，還可能被往後推遲」。請轉換立場從對方角度想想看便能了解。無論多少金額的工作只要報酬合理，對方也會以「一項重任」看待這份「工作」而加以重視。如果是沒報酬的工作，就會覺得「真麻煩」、「今天很忙，明天再說」吧。實務上很常見的例子是，即使已經試錄一次或演奏一次，但在還沒有談定報酬之前，重錄要求也容易被拒絕，對方可能會以「我後天才有空，現在的話可能沒辦法」等藉口推遲。

以建立良好團隊合作為目標

如果「報酬」部分始終沒有講明或有蒙騙之嫌，就無法建立對音樂人來說最重要的「團隊合作」。當雙方談定報酬後，雙方才可能產生「對方正在等我寫的歌曲、及對方需要我來配唱演奏」、「對方會在指定時間內努力寫好歌曲、及完成配唱演奏」的相互信賴關係。總之，信賴關係是建立在誠信上而非酬勞多寡。

報酬的重要性

沒有金錢交易 ▶
- 不受重視且容易被對方推遲
- 拒絕重錄或突然無法配合的機率高

有金錢交易 ▶
- 會以「工作」看待而產生「責任感」
- 不管配唱歌手或樂手都希望「被需要」、「被認同」
- 具有信賴感的團隊合作關係

　　只要彼此產生信賴感，站在對方立場來看，就算配唱歌手或樂手再怎麼疲勞或行程滿檔，也會以「因為是這位客戶的案子所以現在就趕緊重錄吧」或「一定要空出時間錄音」看待合作關係。

　　相對的，站在我方立場來看，也會產生「這位歌手（或樂手）能幫助我製作出好作品。等到歌曲問世時，正式錄音或演奏也希望和對方合作」的想法。如此一來，相互都有「因為對方而努力」的默契關係。甚至主動提議「雖然不是案子的要求，但這裡放合聲（chorus）應該很棒，所以先錄進去了，若能夠使用就請使用吧！」，從頭至尾的互動會是正向積極的。

裏技 ▶ 報酬是建立「責任感」和「信賴感」的重要因素

譯注：依譯者的觀察，台灣似乎沒有一定的行情。端看如何談價。另外，有些會由
　　　公司助理配唱，或是領車馬費。但若是臨時需要配唱或許價格會高些。總之，
　　　議價空間較為彈性。

請問該如何指導歌唱或演奏？

所有的錄音素材都在錄音前準備妥當，
並且已經能夠想像歌曲完成後的樣子！

以錄音前／錄音中／錄音後三階段來思考

剛開始不論是誰都會不知道該如何指導歌唱或演奏。雙方交情再好也很難提出太多細微要求吧。這種時候就要活用 Q056（P.114）的觀念，也就是說雙方的信賴程度甚至會影響「指導的難易度」。雖然這麼說，但其實在 Q055（P.112）「面試階段」就會向面試者提出要求或指示。由此可知，創作的一方得擔當「指導的角色」，否則難以順利進行。

那麼「指導」到底該做哪些事呢？指導是指「監督錄音前、錄音中以及錄音後整個歌唱／演奏過程」，進一步說明就是「監聽錄音內容／聲音／演奏是否有確實按照預定規劃」。

錄音前必須先挑選出適合這首歌的歌手或樂手。然後提出「這次想要的風格／歌聲／演奏」、「這個部分減弱或這裡想讓感情爆發」、「想要這種感覺的獨唱（solo）」等等具體訴求。錄音中也必須針對歌唱或演奏，提出類似「現在已經有這種感覺了，再朝這個方向試試看」等建議，甚至連「歌唱情感」、「演奏的音色或氛圍」都必須給予細微指示。進行錄音後在確認錄音素材時，只要有需要再錄一次的地方都必須馬上修正。順利結束錄音之後，緊接著還得徹底校正歌唱或演奏的節奏和音準，若無法後製處理就得重錄。後製時從中挑選狀態最佳的優良素材。整體而言，上述這些就是「指導的主要內容」。請務必確實執行。

千萬別妥協

指導過程中，若對某個環節做出妥協或草率判斷的話，「後果將如實地反映在音檔上」。換句話說，唯有認真指導，才有可能收錄不錯的歌聲或演奏做成

▶ 圖　筆者實際發送
過的指導內容（馬
賽克部分為商業機
密）

辛苦了！Demo 帶的錄音工作麻煩您了。

這是素材檔案，請至以下連結下載。

素材是 24bit 48kHz 的 WAV 檔。
請將各軌開頭對齊最上面的第一小節線。速度是 136。

內容：
● InstMix · SynMelo
● Hamo01 · Hamo02 · WooHaa01 · WooHaa02 · WooHaa03 · WooHaa04
● 歌詞資料夾

合聲（chorus）全部以 DOUBLE（兩個檔案為一組）錄製。
保險起見，主要的歌聲部分請提供 OK 的 TAKE[譯注 1] 以及 SUB[譯注 2] 的 TAKE。

和聲（harmony）可以多一點強度。
WooHaa 檔案的合聲不要全都使用假音（falsetto）。

主旋律的歌聲想營造整體具有力道的搖滾質感。
語句的震動音（vibrato）可輕些，特別注意進入副歌前的段落
必須做出高漲氛圍。

希望 A 段開頭的「　　　　　　」能從極為安靜、幾乎只有嘆氣聲開始，之後慢慢加
進力道。

B 段開頭的「　　　　」帶有甜蜜感覺。從這裡開始隨著旋律加速、瞬間投入所有感情，
最後「　　　」的「　　　」可以是極度騷動的氛圍。

希望副歌可以抓住聽眾的心，所以第 1、3 行要 DOUBLE[譯注 3]，最後的「　　　」也是
DOUBLE。這裡的震動音可以多一些，拉長的長度必須配合合成器的旋律。

還有，請在錄音結束後提供 rough mix[譯注 4] 的 mp3。
確認後若沒問題的話，請上傳 24 bit 48 kHz 的 WAV 格式的檔案。

麻煩您了。任何問題，歡迎隨時撥電話或 e-mail 和我聯繫。

譯注：
1　TAKE 指錄音的版本。

2　SUB 是指再錄一版
對著 OK TAKE 唱的一模
一樣的內容，用於疊加
主人聲的 OK TAKE。

3　指疊幾層一樣的音
軌，讓聲音更有存在感。

4　指混音的狀態非百分
之百完成。只是將曲子
的聽覺感受定型，有時
候是做為「初混」。

理想的作品，所以絕對不要輕易妥協。除此之外，有些節奏或音準修得不純熟的
音檔，或有些明顯就是選錯歌手來詮釋而導致曲子和歌聲不搭的音檔，都是讓
Demo 品質下降的原因。這些問題都能夠避免發生，關鍵就在「錄音前或錄音中，
是否能在腦海裡想像完成後的歌聲或聲音？」。然而，沒有明確的想像就很難提
出具體的訴求或修正地方，所以最好準備參考曲，或在信件上條列詳細的要求也
是有效方法（圖）。此外利用電話直接做出指示，或在錄音當天邊討論邊錄音也
是非常重要。

裏技 ▶ **指導成敗會攸關音檔品質**

117

Q 058 請問錄音時需要注意的事項有哪些？

錄音品質最重要，請捨棄「只是 Demo 帶而已」的想法 A 058

改變看待錄音的態度

在專業錄音室裡錄音果然很令人緊張吧。因為「錄音當下是決定作品好壞的關鍵」。或許有人會說「這還用說嗎？」，但是在家錄製（俗稱宅錄）的人卻很少嚴謹地看待錄音工作。

照理說不管是在專業錄音室或在家錄製都應該認真看待錄音，但是很多完成品卻總是有粗糙感。

尤其是製作 Demo 時，容易抱持「反正只是 Demo」的心態。這種心態會讓判斷標準變得鬆散。專業製作或活躍於音樂圈的人，從製作 Demo 階段開始就會注意所有細節部分。

若現在還是抱持「反正只是 Demo」想法的話，最好立即改變觀念和行動，才能更接近職業音樂這條路。

修正錯誤的方法

錄音方面，希望各位特別意識到「錄音的聲音素材尤為重要」這點，雖然 Q057（P.116）已經提過，本篇再次說明是有意強調它的重要性。

因為錄音品質會直接反應出作品的好壞，若是不夠重視錄音的聲音素材，很可能會發生「有噪音（noise）卻沒發現」、「破音了也不知道」或「沒聽出來聲音變細了」等等破綻。

錄音時容易犯的錯誤和解決方法

錯誤 1

錄音時的輸入音量過大，錄音介面已亮「紅燈」卻沒發現還繼續錄音

解決方式

錄音時確認輸入音量

錯誤 2

樂器導線品質差／使用（屏蔽）導線（shielded cable）導致錄音音質比原本差

解決方式

（屏蔽）導線／導線類是傳輸聲音的重要工具。盡可能使用高品質線材

錯誤 3

使用一般家電用的電源排插接延長線而導致噪音

解決方式

請挑選音樂用電源排插和電源供應器

錯誤 4

空調／電腦風扇音或外部噪音等全都錄進去了

解決方式

關掉空調並將電腦風扇更換成靜音型。或使用隔音／吸音窗簾等

本頁整理出常見錯誤，請務必在每次錄音時確認這些項目。

順帶一提，雖然也有能夠修正噪音或去除噪音的軟體，但不是所有問題都能解決。原因在於「刮掉聲音」有可能會影響到其他的聲音。所以錄音時注重「錄音的聲音素材」才能免於處理後製問題。

裏技 ▶ 不可有「反正只是 DEMO 帶」的想法

第 4 章 **Demo** 歌詞與演奏錄音／編輯 篇

Q 059 編輯歌曲或演奏檔案時應該注意哪些地方？

A 059 將「一個小錯誤就有可能毀掉全部」這句話謹記在心

素材編輯是交給混音前的前置準備

即使好不容易錄完所有素材，但後續的調整或修飾處理得粗糙的話，等於是白費了歌手和樂手的努力表現。為了呈現出最好的成果，雖然編輯（editing）也許有點乏味，但卻是非常重要的作業。

為了讓學生更容易明白，我經常把編輯階段比喻成料理，「編輯歌唱或演奏就像料理前的備料」。也許有人會疑惑不是已經錄完音了，為何還要做「前置準備」。前置準備是為了後續的混音作業（＝料理）而做的素材編輯（＝備料）。

一般開始料理前會先去除食材的雜味，並且稍微調味鎖住食材鮮味吧。編輯也是如此，經過「費工處理」為的就是「扎實地提升成品品質」。

提升編輯精確度的要點

右頁將說明具體的注意事項，編輯時請逐一確認。

每個項目都是細節，如果能全部做到，不僅編輯的精確度將提升，完成品也絕對會變得更好。例如，已經很小心了，卻忘記加上交錯漸弱（crossfade）而留下「噗疵」的噪音，一定會很扼腕「啊，怎麼會沒有發現呢？太可惜了」。又或者如果歌聲的音準修得很粗糙，可能會被評論「唱得還好，但聲音的處理太粗糙」。因此，不要忘記「一個小錯誤就有可能毀掉全部」。

編輯時的注意事項

□ 1　有沒有確實做好歌聲的音高修正和節奏修正？

□ 2　是否因為修正過頭，將人性的情感或表現等也一併去除？

□ 3　有沒有透過獨唱音軌的按鈕，逐音確認噪音或破音？

□ 4　有沒有確實切除沒有聲響部分的波形？

□ 5　音量的自動化調整是否寫得夠細膩？^{譯注}

□ 6　音檔的波形兩端有沒有做漸弱（fade out）處理，以防止噪音發生？

□ 7　切除波形後有沒有在兩個波形之間掛上交錯漸弱（crossfade），以防止噪音發生？

□ 8　有沒有使用監聽音箱或監聽耳機進行交替確認？

□ 9　有沒有分別進行音量大和音量小時的確認？

譯注：歌聲或吉他旋律經單音壓縮後會變得平坦，所以需要用音量的自動化功能，將推桿在 0.1 小點單位做細微音量控制，讓演奏表情更加細膩。指令可用滑鼠的筆模式。

第4章
Demo 歌詞與演奏錄音／編輯 篇

裏技 ▶ 就算費時費工也要把每個音都好好地確認一遍

賣
座
歌
曲
誕
生
的
瞬
間

　　兩千年左右是 CD 破數百萬張銷售的黃金時代。當時我服務於某間唱片公司，在景仰的作曲大師身旁學習，因此有機會見證許多「賣座歌曲誕生的瞬間」

　　大師做的音樂真的很厲害，總是令我讚嘆「啊啊，真的是天才」。那時候，我經常在大師家留宿，專心幫大師譜寫的曲子編曲、錄製 Demo 然後編輯，現在看來當初經手的歌曲各個都是名曲，不禁令我嘴角上揚。有次大師起床後坐在沙發上彈木吉他，我趕緊拿錄音機錄下來。結果那首歌曲獲得唱片大獎（Japan Record Awards），真是令我感到驚訝又驚喜。除此之外，大師家每晚都會聚集許多音樂人，或暢飲或想企畫，然後突然間作曲。在這樣的情況下寫出來的歌曲也都超過百萬張銷售。

　　身處在不斷有百萬銷售誕生的時代，我抱持著「一定要成為一名作曲家，創造賣座歌曲賺取版稅」的強烈信念持續做音樂。回想我在成為一名職業作曲家之後，第一次看到版稅時非常錯愕，隨即撥電話給經紀人確認，從經紀人的一句話「恩，就是這個報酬」才了解到現實的殘酷（苦笑）。但同時也讓我再度立下「我絕對要靠這行吃飯！」的誓言。

第
5
章

分軌檔案
與混音
篇

各位應該都是使用數位音樂（DTM）處理混音吧。因為市面上已經有很多混音專書了，所以這裡將介紹混音的訣竅。還有，專業製作上交給混音師的分軌檔案也是本章的說明重點。本章內容對於一手包辦編曲和混音所有工作的人來說相當有幫助。請務必參考。

對於不擅長混音的人有什麼推薦方法？

剛開始建議用乾檔混音

「死記公式」無法混音

有不少人都是因為「照著書本或網路教學操作了，但還是沒有辦法做好混音」，而來找我商量。我在第 2 章編曲篇也提到，即便按照書本或網路，「自己製作的音色或想製作的方向，一定和書本或網路教學都不同」，所以只能「參考」或「做為基準」。有太多人都用「大鼓提升到 OOHz 以及合成器貝斯提升到 OOHz」這種「照本宣科」的方式進行混音工程。無論是合成器貝斯或大鼓都有數萬種音色，每種音色又有不同的特色與風格。最好不斷嘗試才能找出自己需要的內容。只要不斷累積經驗，自然而然會增進知識和熟練度。

不要「掛上過多的效果器」

通常不擅長混音的人都有相同的傾向，像是在各音軌（track）或軟體音源、主控軌（master）上掛過多「空間型」或「音壓型」的效果器（plugin）。

各位是不是也插入很多殘響（reverb）效果器或延遲（delay）效果器、壓縮器（compressor）、最大化器（maximizer）呢？這種情況和編曲篇 Q029（P.56）提到的「聲音堆積症候群」非常類似。因為混音知識不足再加上不安感，往往有「總之先掛上效果器再說」想法的人就必須特別注意了。

這裡想向各位介紹「**乾混（dry mix）**」。其實並沒有一定的順序，但右頁會用我的方式說明。

剛開始先嘗試「乾混」，從中慢慢掌握混音知識與感覺。然後再一點一點加上空間型或音壓型效果器。

乾混方法

STEP1

將各音軌、軟體音源、主控軌的「空間型或音壓型效果器」關閉

STEP2

如果主控軌亮起紅燈，就將所有音軌的音量降低

STEP3

整體音量偏小也沒有關係。將監聽音量調大來確認即可

STEP4

基本上在乾檔^{譯注}狀態下，先進行「音量和左右定位（panning）的調整」

※ 在軟體音源裡，「怎麼做原始聲音都有尾音」或做為合成器（的這種）音色「有
空間型才能成立的音色」，即使不移除空間型的效果器也沒關係。這個階段已
經把多餘的空間型效果器都關閉了，所以各個聲音的特徵或平衡度都能聽得非
常清楚。

STEP5

大致平均音量後，再一點一點地調整等化器（EQ）。頻域互為衝突的樂
器音色，可利用 EQ 將聲音最明顯的部分錯開，減少不需要的頻域。每
個聲音都能聽得清楚很重要

STEP6

最後在全體音量不產生劇烈變化下，在主控軌上稍微掛上音壓型效果器，
如果取得音量平衡，初混（rough mix）就完成了

譯注：沒有掛上效果器的檔案俗稱乾檔，尤其是空間效果器。

第 5 章 分軌檔案與混音 篇

裏技 ▶ 導正「總之先掛上效果器再說」的錯誤想法

請問不擅長等化器（EQ）的話，該怎麼操作呢？

請記住「加法和減法」

///

檢查「5種原因」

有關EQ調整方法，在編曲篇或Q060（P.124）都有提到，果然很多人不擅長。我大致列幾個操作不順利的原因和解決方法。

> **原因①：** 對於各樂器音色，哪個頻域好聽？哪個頻域不需要？
> 還是有點摸不著頭緒
>
> ⬇
>
> **對　策：** 積極地逐音色移動 EQ 參數，然後分別在單獨音軌和歌曲伴奏檔中確認。並且分析三個要點「聲音輪廓最明顯的地方」、「刺耳的地方」、「不明噪音或聲音悶悶的地方」

找出好聽頻域與不需要的頻域的基本方法

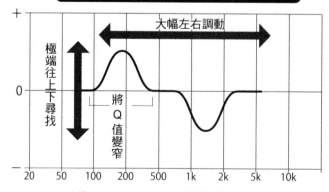

Q 值：quality factor，EQ 的頻率寬窄值

原因②：死記書本或網路教學的設定方法，直接套到自己的音色上

對　策：基本上書本和網路內容頂多只能做為「參考值」，
　　　　最好照著原因①逐音檢查

原因③：只用增量（加法）

對　策：光是將每個音增量，一定會引起聲音過度飽和的現象。
　　　　所以如果將聲音增量，之後就得將不需要的頻域（噪訊部分、聽覺範
　　　　圍外的部分、刺耳部分）逐一消除不可。

原因④：完全沒察覺到同個頻域裡有太多聲音，
　　　　導致互相抵消或過度飽和

對　策：中高頻域被歌聲或弦樂器占據；低頻域則堆疊過多貝斯或大鼓等「聽
　　　　覺範圍外的聲響」。這時最好採取「原因③」的減法（刪除／剪下）

原因⑤：過分增量或減量，以至於浪費好聽部分

對　策：這是過度調整的結果。首先暫停 EQ 功能，確認原本音色。然後邊調
　　　　整邊暫時關閉 EQ 功能，比對原本音色，以確認是否需要調整

以上是常見的原因。各位看過之後是不是已經知道自己的問題出在哪裡了
呢？不管是音樂創作或錄音師混音師，也都是從失敗中累積經驗和心得。剛開始
或許很辛苦，但在不斷練習「加法和減法」的調整下，不僅操作 EQ 的效率會提
升，混音也會更有效率。

裏技　　EQ 調整也是從練習中累積「感覺和經驗」

請問怎麼選擇效果器？

依照「個人喜好和便利性」即可

選擇慣用的效果器

現在市面上的效果器（plugin）種類眾多，幾乎每天都有新產品上市，相信各位應該很煩惱該如何選擇？或該如何使用？當然，購買大廠牌比較有保障，而且通常都非常好用。但其中也有價格昂貴，或操作好像很複雜的產品，所以經常發生難以抉擇的情形。到底該怎麼選擇呢？

很簡單，以「個人喜好」和「使用便利性」來選擇即可。沒有「非得使用不可」的效果器。我和很多音樂創作人或錄音師混音師討論過效果器的選擇問題，得到的結論經常是「慣用的效果器就那幾個不會變」。

有些免費的效果器就足夠使用

還有，我認為「使用別人沒用過的器材是非常酷的一件事」。這類例子也屢見不鮮，有次我去學生家裡教課時，發現我沒聽過的廠牌，於是問了「咦！這是什麼壓縮器？」，學生說「我也不清楚是什麼牌子，因為免費就下載使用了」。仔細一看發現這款壓縮器的功能和大廠牌差不多，當然實際比較之後還是有不一樣的地方，但是完全沒有「因為是免費所以無法真的拿來使用」的問題。像這樣積極地尋找可使用的免費軟體也很好。

另外，很多廠牌的官方網站都有提供示範影片或試聽音源。請先利用這些資源熟悉「操作上的特徵」或「聲音的特徵」。並且試著從中說出「啊，意外地很難操作」、「雖然是免費但音質很不錯」、「操作太複雜可能不太適合我」等感想。

順帶一提，「操作上的特徵」主要是指介面的差異。以 EQ 來說分成「圖形

等化器（EQ）範例

▲ Waves PuigTec MEQ-5。Pultec 的 經 典 款 EQ， 再 現
MEQ-5 型號

▲ Waves Q10，參數
（parametric）型 EQ。利用
EQ 曲線設定非常直覺

▲ Steinberg GEQ-30。 頻 率 固 定 的 圖 形
（graphics）型 EQ。DAW 軟 體 Cubase
Pro8 的內建效果器

壓縮器範例

◀ NOMAD FACTORY
Blue Tubes
Compresor CP2S。
類比迴路的壓縮器所
呈現的溫暖音色類型

▶ Waves V-Comp。 再
現經典壓縮器 Neve
2254 型號

▲ Waves Renaissance Vox。
人聲專用的動態類型效果
器，除了壓縮器之外也可
做 為 噪 音 閘 門 或 擴 展 器
（expander）、 最 大 化 器 等
使用的複合型

型 EQ」和「參數型 EQ」，壓縮器（compressor）則分成單純類型和像 EQ 這種
可調整的類型，市面上有很多優秀的軟體，所以完全可以憑喜好或音樂性質選擇
合適的效果器。上圖列舉幾款 EQ 和壓縮器，供各位參考。

裏技 ▶ **使用別人沒用過的器材是件很酷的事**

第 5 章 分軌檔案與混音篇

129

常被說「整體音色沉悶」、
「音色單薄」該怎麼辦？

防止低通（low-pass）/ 高通（high-pass）
過度調整及頻域過度飽和

先比對其他歌曲

　　各位應該都有把自己的 Demo 帶或作品拿給別人聽的經驗吧，但是否曾被批評過「整體音樂檔感覺很悶」或「聲音會不會太單薄？」。其最大原因在於「沒有和市面音樂做比較」或比較不夠徹底。若有確實比較，就能及早發現「聲音好像有點悶耶」、「低頻好像不太夠，感覺很空洞、單薄」等問題。所以不要一味埋頭苦幹卻疏忽檢查，否則會失去客觀判斷能力。

原因和對策

　　那麼，為什麼聲音會變悶或變薄呢？以下將介紹常見的原因和解決方法。

【整體聲音沉悶時】

原因：是否低通濾波器（low-pass filter 或 high-cut filter）（圖①）的效果做得太極端？這種情況下，聲音都集中在中頻以至於聲音變得沉悶

↓

對策：邊聽邊檢查低通範圍，並確認是否切掉高頻的尾音或明亮成分等。令人意外的是尾音和殘響（reverb）比聲音本身更能成為高頻的素材，所以應該謹慎設定。話雖如此，尾音或殘響的聲音並沒有改變，所以像這樣堆疊高頻也有可能造成高頻產生刺耳聲響，這點必須留意

▶ 圖① 低通濾波器是可切除高
頻的效果器（effect）。右圖是
EQ效果器的內建低通設定一例

【聲音變得空洞輕薄時】

原因：音色本身沒有重音感或軸心，又或者低頻的 EQ 處理得不理想

⬇

對策：重新檢視使用的音色。在編曲篇也曾提過，若聲音本身沒有重音感或軸心，
再怎麼後製處理都很難成為主要的音檔。明明原本的聲音具有重音感或軸
心，但整首歌卻很空洞，這種情形很可能是 EQ 處理的問題。低頻的同質
音色過度飽和以至於聲音輪廓消失，結果造成低頻發出的聲響聽起來單薄
空洞。

注意高通濾波器的使用方法

另外，過度使用高通濾波器（High-pass filter 或 low-cut filter）（圖②）的可
能性也很高。這類情況是不管什麼都剪掉，就連「明明低頻的感覺很重要」也一
併消除。常犯這種錯誤的人像是只會死記 EQ 設定而沒有確認聲音，只要「60Hz
以下就切除」，然後不加思索就掛上高通濾波器。

▶ 圖② 高通濾波器是可消除低
頻的效果器（effect）。右圖是
使用 EQ 的高通將低頻消除的
例子。除了利用頻譜檢查之外，
也要用耳朵確認

裏技 ▶先仔細比較市面歌曲

Q 064

使用壓縮器時
該注意什麼？

利用旁通（**bypass**）開關旋鈕，
頻繁確認聲音變化

A 064

三個迷思

　　很多人都沒有確實了解壓縮器（compressor）的構造，而草率以「總之先掛上再說」處理每個音軌。各位是否深信以下這三種方法？

● 只要掛上壓縮器就能提高音壓
● 只要掛上壓縮器就能凸顯聲音
● 只要掛上壓縮器就能平均聲音大小

　　上述三種都是壓縮器的效果。然而「壓縮器」就如字面意思會將通過的聲音「壓縮」，如果處理不當，「聲音不但會失去輪廓甚至還會消失不見」。

重新確認壓縮器的儀錶參數

　　即使教過的學生仍然有「只要掛上壓縮器就能凸顯聲音」的迷思，所以還是有人在每軌音檔掛上大量的壓縮器。這種情況我都會請學生先將壓縮器關掉，關閉後聲音就會出現。這是理所當然的結果，因為加太多效果，肯定會造成聲音被遮蔽且失去輪廓。

　　然而，很多人對壓縮器的參數效果「臨界值（或音量門檻）」、「壓縮比」、「起音」的關係都還沒有弄清楚之前就開始作業。除了需要記住這些用語之外，頻繁地關閉壓縮器（的旁通旋鈕）檢查效果，是相當重要的過程。右頁將介紹壓縮器的主要面板參數（畫面是 Steingberg Cubase 附屬的壓縮器）。

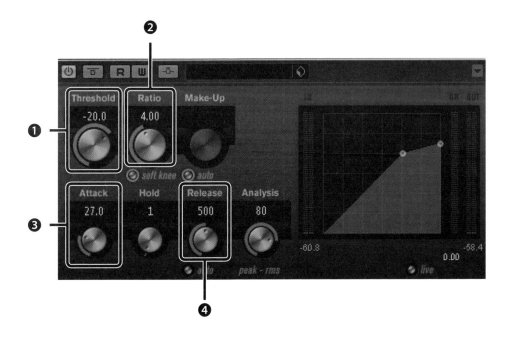

❶ 臨界值（threshold）：決定壓縮的對象。也就是說數值愈低，愈多音量小的聲音會成為壓縮的對象

❷ 壓縮比（ratio）：當超過臨界值所設定的音量時，壓縮器就會作用，壓縮比是決定將壓縮多少的比例。數值愈高聲音壓縮愈多。但有時也會造成破音，若不是故意做效果，而是抱持「總之先」往上加再說，就會產生噪訊

❸ 起音（attack）：指壓縮器作用時，降到壓縮比的值所需要的時間

※ 起音時間太短（數值小）→失去重音感
※ 起音時間太長（數值大）→壓縮器的效果薄弱

❹ 釋音（release）：決定每次壓縮器的效果將持續多久

※ 釋音短（數值小）→壓縮器的效果顯著，保留下來的聲音具有抑揚頓挫、力道也很強勁
※ 釋音長（數值大）→聲音變得均質，沒有抑揚頓挫感

裏技 ▶ 別忘記壓縮器是用於「壓縮」聲音

請問監聽環境需要注意哪些地方？

盡可能讓所有音質在複數個播放環境中都是一致

選擇音質相近的播放器材

我認為混音最重要的是監聽（monitoring）環境。錯誤的監聽方式，終將導致當下聽到的聲音和完成後的音檔產生偏差。例如錄製樂器聲音時，若播放的聲音明顯與樂器的聲音不同就必須注意。還有「在個人工作室裡使用監聽音箱和監聽耳機進行聲音確認時，當兩種情況下的音質差很多時」也必須特別注意。

設計監聽環境方面，在主要的監聽設備（音箱等）之外，再準備一組聆聽感接近的設備做對比也十分重要。例如，大多主要使用監聽音箱的人，可選擇一副音質相近的監聽耳機做聲音比對。或者，到樂器行或電器行等地方接上自己的音樂播放器或智慧型手機，確認耳機或音箱的音質。

了解器材特質

另外「熟悉監聽用的器材特徵」也很重要。縱然複數個環境下的音質已經到非常一致的狀態，但完全相同是不可能的事。

因此，對各種監聽音箱或耳機等的特質了解愈深，當下聽到的聲音和完成後的音檔的差異也會愈小。最好在各種不同監聽環境下播放自己的歌曲和市面歌曲，徹底掌握各種環境下的聲音不同之處（＝環境的特質），像是只要知道「這副耳機的部分高頻比監聽音箱明顯」、「監聽音箱的部分低頻較多」等特質，就能在腦海中想像最終成果。

▲ 圖　監聽音箱 GENELEC 8020B 的背面。可使用濾
波器校準高頻或低頻的平衡

篇

活用監聽器材

我是使用 GENELEC 製的監聽音箱，背板部分能夠調整播放的音質。因為我的工作室低頻太多，所以需要稍微控制低頻^{譯注}（圖）。另外其他廠牌的監聽音箱也有類似的調整功能，不妨試看看。

除此之外，專業錄音室還能夠確認 CD 播放器的音質。隨著時代進步，用智慧型手機聽音樂已是現在的主流，所以檢查聲音的方法也比以前多，例如將音樂檔過帶（tracking）出來，利用智慧型手機、平板電腦或音樂播放器等讀檔，或者接上電腦喇叭等。

裏技　有時也會使用智慧型手機確認

譯注：根據房間形狀，很多都容易產生低頻堆積的現象，以至於播到某一個低頻，
　　　聲音會突然變大甚至引起傢俱震動等現象。

135

混音過程中愈來愈失去判斷力該怎麼辦？

適度讓「耳朵休息」

不造成「聽覺麻痺」

　　一旦專心投入作業，同首歌不知不覺都會聽數十遍或數百遍。不管再怎麼修改，都很容易陷入「聽覺麻痺」的狀態，久而久之甚至連自己在煩惱什麼或想什麼都不清楚。以至於很多人帶著「到底這樣好不好呢？」的不確定感，結束一個「自己都不知道好不好，姑且就這樣」的作品。

　　為了防止這樣的結果發生，最好先將參考曲或目標範本樂曲讀取到DAW裡，然後不時自問是否已偏離「作品的目標方向」。這是非常基本的做法，也可說是「理所當然的事情」，但是聽太多遍還是會造成聽覺麻痺或音感遲鈍。

　　說實在的專業也不例外。因為職業音樂人也是人，長時間作業不但容易聽力疲勞，也會使集中力下降。當出現「耳鳴」等症狀時就無法正確判斷聲音。這樣的情況該怎麼辦呢？

耳朵休息 15 ～ 30 分鐘

　　我的方法是「讓耳朵休息」。或許有人會問「咦！就這樣嗎？」，的確只需要讓耳朵休息 15 ～ 30 分鐘，做別的事情暫時把工作拋諸腦後。

　　總之，下意識做到適時「清空思緒」，去超商購物或散散步都可以。但散步時就不要聽音樂了。

　　充分休息後，再聽聽看處理到一半的歌曲，然後一定要相信「此時此刻的感受」。因為雜念必須全都消失，才能以客觀角度為剛才煩惱的事情做出當機立斷的決定。

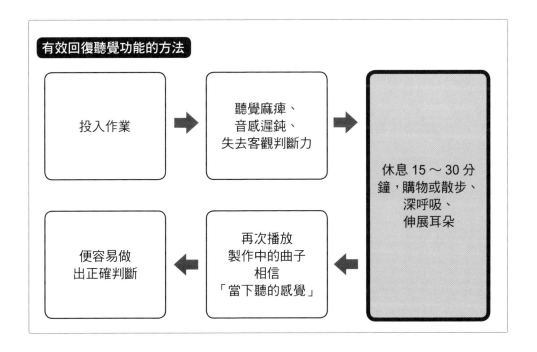

有效回復聽覺功能的方法

投入作業 → 聽覺麻痺、音感遲鈍、失去客觀判斷力 → 休息 15～30 分鐘,購物或散步、深呼吸、伸展耳朵

便容易做出正確判斷 ← 再次播放製作中的曲子相信「當下聽的感覺」 ←

做深呼吸和伸展耳朵的運動

　　除此之外,「深呼吸」和「伸展耳朵」也是我常用的方法。或許有人會覺得「真的嗎?」總之請務必試看看。

　　當集中注意力時,呼吸會變得短淺,思考力或聽覺也會逐漸變差,這時候最好定時做深呼吸運動。

　　另外,「伸展耳朵」的做法是「將耳朵按順時針方向慢慢地向外拉」。這樣做能夠促進血液循環、舒緩緊張情緒,對於聽覺麻痺也有顯著效果,請試試看。

裏技　►　相信「此時此刻的感受」很重要

混音最後應該加多少最大化器？

與其在乎音壓，應該優先確保聲音的空隙或動態（dynamics）

TD 檔的音壓低是理所當然

有些人會在混音即將完成時，一口氣在主控軌（master）加上最大化器（maximizer）來提高音壓。這麼做要特別注意了。專業製作上「輸出成 TD（＝Track Down ＝ Mixdown）音檔的音壓都會是低的」，這麼做是為了「完整保留母帶後期製作（mastering）用的空白空間」。

右頁是兩種檔案的畫面（圖）。兩種都是 TD 音檔素材，一個是考量到母帶後期製作而保留的空白，另一個則是在主控軌掛上 Waves L3 的最大化器藉此拉高音壓。

我想有沒有空白空間一看便知。如果因為掛太多最大化器而造成空隙消失，就有可能使音壓在這個階段已經相當高了，所以母帶後期製作無法再提高。不只如此，因為沒有聲音可自然衰減的空間或空隙，所以不但聲音過度飽和，各音軌的輪廓、強弱或延展性等都會模糊不清，以至於音質不斷地變質扭曲。

混音和母帶後期製作是分別進行的工程

即使不是交由母帶後期製作工程師，而是自己包辦混音到母帶後期製作的所有工作時，也一定要保留母帶後期製作用的空白空間。

還有，偶爾會聽到有人直接在混音的工作檔案裡接著做母帶製作，但我不太建議這麼做。因為混音和母帶後期製作的概念不盡相同，所以作業方向也不一樣。

▶ 圖　上方是有保留空隙的混音完成檔。下方則是用最大化器將音壓拉高的混音完成檔。下方波形就是不好的例子

　　混音的重點在於，製造各個聲音的輪廓或平衡、以及表現聲音的優美感、延展性和強弱。另一方面，母帶後期製作則是包含音壓調整在內，進行音質微調或曲間調整的一項工程。因此，即便混音和母帶後期製作是由同一人進行，最好還是分兩個工作檔案，從零開始處理母帶後期製作。如果直接使用混音的工作檔案製作母帶的話，會因為各個音軌處於掛上大量效果器的狀態，以至於很難找出問題點，也就無法做出客觀地判斷。所以必須有「混音和母帶後期製作是分開作業」的觀念。

　　最後想再次強調，混音時該優先確保聲音的空隙或延展性、聲音強弱，其次才是音壓。

裏技 ▶ **混音和母帶後期製作的工作檔案必須分開**

Q 068

交付分軌檔時，應該把效果器移除到什麼程度？

基本上所有效果器都必須移除

A 068

認識分軌檔

第一次給混音師音檔時，肯定都會有「咦！怎麼分軌？」的疑問。分軌是將所有音軌個別輸出成音檔（audio）後的狀態。雖然我的第一次已經是十幾年前的事了，但依稀記得當時也是相當不安（笑）。

通常編曲或錄音完成後的 DAW 檔案都會大量使用 EQ 或空間型、音壓型等效果器（plugin）。基本上交付到混音師手上的檔案必須移除所有的效果器。包含 EQ 也必須回復平坦的狀態。如果不這麼做的話，就會發生「喂喂，為什麼把想要的頻域消去？」、「為什麼掛上那麼多殘響（reverb）效果器？」等令混音師感到困擾的問題。

注意軟體合成器的內建效果器

分軌是把「聲音分割成一個一個的素材」，如果在這個階段進行加工，或經音壓處理使波形變成平坦的狀態，會很難凸顯聲音。另外，如果掛上過多的空間型也會變得不好與其他聲音搭配，或是 EQ 處理得過於勉強，之後光是修正就會耗費不少時間。

即便如此，還是有「這個聲音必須掛上效果器才會成立」的時候吧，所以若是當做「包含效果器內在的聲音個性」時，輸出時就可開啟效果器。只是必須留意「許多軟體合成器的音色，從初始化便是開著內建效果器發出聲音的」。因此大部分的內建效果器都有旁通（bypass）功能，請仔細地確認一遍。

▶ 圖　筆者實際寫給混音師的需求書（馬賽克部分為商業機密）

混音師您好

我是 SMILE 公司的島崎。辛苦了。
總是承蒙您的關照，這次也請多指教！

本次委託的案子是動畫 ▇▇▇▇▇ 樂曲

▇▇▇▇ TD 用的分軌 WAV（24bit ／ 48kHz），共分成以下檔案。

- -
- Syn → 17 Track
- EG（Guitar）→ 5 Track
- Drums → 15 Track
- Add Chorus → 4 Track
- Rough 2 mix [譯注1] → 2 Track （島崎 Rough mix → 附上試唱帶、伴奏帶）
- -

希望整體鼓組和吉他有張力感，類似能夠震撼人心的搖滾風。

- 關於吉他的素材方面，已將壓縮器移除，所以目前 solo 或副旋律（obligat）的音量稍微偏小。希望 solo 採用空間型處理。
- 希望吉他的節奏（backing）可清楚聽到重音感和聲音的動態。
- 吉他的「EG02_L（Add）」、「EG02_R（Add）」是追加素材，只要主要的 EG_L 和 EG_R 聽起來有足夠的力量感即可。
- 鼓組方面，檔名有 Hat_Close 的檔案是只有在主歌 A 使用不同的 HiHat Close [譯注2] 的聲音，因此分檔處理。分軌時因考量到 overhead（鼓組上方麥克風）和 room（鼓組環境麥克風）會分開輸出，所以只要全部的鼓類素材都有發出聲響即可。不要變成壓縮得太明顯的聲音，希望大鼓的輪廓清楚。
- 希望避免中鼓的低頻留下長長的殘響。
- 貝斯有兩個分軌。一個是用 GuitarRig 調出來的「Bass（FX）」音色，另一個是移除 GuitarRig 的「Bass（NoFX）」音色。「Bass（FX）」是為了表達整體質感而輸出的檔案，若要使用「Bass（NoFX）」處理混音也沒問題。
- 「Orchestra」部分，將「Orchestra01.02.03.04.05.06」加總起來就是整體樣貌。依照演奏的聲部和奏法進行分軌。平衡部分只要依照原本的感覺即可。
- 希望將「SE01.02.03.04.05.06.07.08」當中的「SE01.02.03.04」加深印象，音量可稍微大些又不過分大聲，而是以「強化輪廓」為主。剩下的就麻煩您了。
- 「AddChorus01.02.03.04」是追加 ▇▇▇▇ 先生／小姐演唱的合聲（chorus）素材。共有 Double×兩軌。

以上麻煩您了，請多多幫忙。

編曲者／島崎貴光

譯注：1 雙聲道混音。
　　　2 通常都寫英文，中文意思為踏鈸．閉合。

需求書能夠明確傳達混音的方向

　　如果將效果器全部移除，相信不少人都會不安地問「這樣的話，怎麼做出預期的聲音呢？」。只要做一份「自己版本的初混（rough mix）音樂檔」和「需求書」，連同分軌檔案交給混音師就能解決。混音師也會盡力朝目標方向進行。順帶一提，「需求書」最好以「條列式簡明書寫」。如果用條列式的話，也會方便混音師一邊操作一邊檢視每個音軌。反之，以文章形式的話，混音師很可能抓不到要點。上圖是我寫的需求書範例。

裏技 ▶ 除了提供分軌檔以外，還有「初混檔」和「需求書」

Q 069 請問過帶時該注意哪些事項？

徹底檢查過帶後的分軌

A 069

確實檢查分軌

　　分軌即是所有的聲音素材檔，所以一旦出現失誤就有可能前功盡棄，大大影響作品品質。剛結束編曲時還不能有「終於結束了！」的心情（苦笑）。因為接下來還得全神貫注在分軌作業上。

　　基本做法是先單獨播放各音軌，再一軌一軌過帶（輸出），或者使用 DAW 的功能將全部音軌個別過帶。過完帶後還沒結束，請習慣性檢查以下各個項目。

□ 檢查分軌檔案的數量，確保沒有遺漏的音軌檔

□ 每個音檔的採樣率和位元數是否一致？

□ 將分軌檔全部貼到 DAW 上確認以下幾點：

① 檢查「輸出範圍」的聲音有沒有被切斷

② 檢查波形有沒有錯位。還有，波形過大部分很有可能是過帶時不小心合併複數的音軌，必須加以留意

③ 單獨檢查各個音軌確保沒有奇怪的波形、中間斷掉、噪訊、變形等問題

④ 最後同時播放所有音軌，檢查主控軌的音量表頭有沒有亮紅燈、或破音、或任何不正常的現象等

裏技 ▶ 過帶後必須仔細檢查分軌

請問分軌檔名該如何命名?

最好都使用英文命名!

檔名需要標示左右定位的訊息

檔名的命名方式是有規定可循。一般都採「英文」命名。因為使用英文命名可防止檔名出現亂碼或錯誤訊息。以下列舉幾個檔名的命名方式。

- **EG_Backing_L**:表示希望電吉他的伴奏音檔的聲音定位在「L」方向。原則上左右定位(pan)調整至最左邊,但同時也有只要往左邊,數值隨意的意思

- **EG_Backing_R**:表示希望電吉他的伴奏音檔的聲音定位在「R」方向。大致意思同上,只是左邊變成右邊

- **EG_Obli_L55**:表示希望電吉他的副旋律音檔的聲音定位在「L55」前後的位置。基本上這個數值是理想的參考值

- **EG_Obli_R55**:表示希望電吉他的副旋律音檔的聲音定位在「R55」。大致意思同上

- **AG_Arp_L30**:表示希望木吉他的分解和弦音檔的聲音定位在「L30」

- **Bass_(FX)**:使用音箱模擬器的貝斯音色,所以加(FX)符號表示

- **Bass_(NonFX)**:沒有音箱模擬器的貝斯音色

- **SE01**:SE(效果音)素材,同類且複數以上時,為了方便辨識而按照順序編號「SE01、SE02 、SE03……SE08」

裏技 ▶ 英文除外的檔名容易變成亂碼,上傳雲端時也有發生錯誤訊息的可能性

請問在過帶時該選擇
「單聲道或立體聲」呢？

基本上以樂器的特性為主要考量，
可依照音色兩種都試試看

先了解樂器的特色

很多人在過帶分軌時常有「咦！這個音色該用單聲道輸出，還是用立體聲輸出呢？」的疑問。這點也相當重要。只要根據樂器的特性大概就能判斷，但有時候也會因為音色而產生些許不同，所以最好比較兩種再做決定。

單聲道和立體聲的優缺點

單聲道（mono）　**優點**　聲音輪廓或聲音定位鮮明，聲音密度也相當扎實

缺點　有時印象太強烈，有時聲音過度厚實

立體聲（stereo）　**優點**　聲音具有寬廣且柔和的印象

缺點　聲音輪廓或聲音定位模糊，聲音重疊後容易失去輪廓

不同樂器別的例子

　　以下列舉幾個具代表性的樂器的單聲道和立體聲例子。下表將說明各樂器的選擇基準，但基本上即使是單聲道的樂器，如果原本的音色是用立體聲收音，也有用立體聲輸出的例子。另外，還有依據樂曲類型或編曲方向，來判斷何者較為適切。不妨拿自己寫的曲子多加嘗試看看。

- 人聲→單聲道

- 吉他→單聲道

- 貝斯→單聲道

- 合成器貝斯→單聲道：不過，如果原本素材就是電子音色，而且使用立體聲發聲的話，就必須用立體聲過出檔案

- 鋼琴→立體聲：不過，在歌曲伴奏檔案中，以右手彈為主的單聲道較有軸心，而且定位也較為清晰。所以大多都會將右手和左手分開，用個別單聲道過出檔案。此外，音色硬的舞曲類鋼琴音比較適合用單聲道

- 鼓組音源中的真實爵士鼓類→立體聲：如果是套用鼓組音源內的左右定位設定的話就是用立體聲。另外，使用 overhead（鼓組上方麥克風）和 room（鼓組環境麥克風）收音時，基本上都是用立體聲收音，所以也是用立體聲。只是，有時候為了讓大鼓或小鼓的輪廓更加清晰也會用單聲道過出音檔。不過還得視編曲內容或音響平衡而定，可多嘗試看看不同的方式

- 數位系節奏組→單聲道：如果原本素材是以立體聲發聲的話，就用立體聲過出音檔。但是想講究聲音輪廓或定位的話，使用單聲道會比較好

- SE →立體聲：大多 SE 素材都是立體聲，而且很多都具有寬廣的音響效果。但是，當 SE 音色沒有尾音也沒有殘響，只有軸心強時也會用單聲道過出音檔

- 合成器類→單聲道：如果音色本身是左右定位寬廣的聲音時，就會使用立體聲過出。但是，只要把效果器全部關閉改用單聲道過出，就能製造出軸心強、定位鮮明，而且有存在感的合成器音色

裏技 ▶ 基本上可用想做出寬廣的感覺，還是凸顯聲音的軸心或輪廓，來選擇單聲道或雙聲道

第 5 章 分軌檔案與混音 篇

在我成為職業音樂人以前的故事【前篇】

我曾經組過音樂組合（unit，複數音樂家所組成的團體），立志成為職業音樂藝人。歷經多年的音樂活動眼看就要美夢成真了。但當我們想「夢想終於實現！」的時候，卻因為各種原因而告終。這是我人生中第一次的挫折。當時每晚都藉酒消愁（汗顏）。

那之後，我開始以詞曲作家為努力目標。有段時期曾師事於某位職業音樂家，卻遭受老師的嚴厲責罵「我敢說，你這傢伙絕對無法成為職業音樂人」。當時只感覺所有一切彷彿都一文不值。因為那時真的非常貧窮，沒錢搭車，所以我獨自走在半夜路上，邊走邊哭，走了很長一段距離才回到家。但是更加深「我一定要成為職業音樂人讓你們刮目相看！」的決心。

我是在這個時期遇上人生中的恩師，當時非常著迷於某位知名作曲家的旋律，在那個時代創下許多百萬銷售紀錄。為了追尋這名作曲家所屬的音樂組合，我經常到東京涉谷的八公像前碰運氣，某天終於成功將自己的 CD 音樂檔案交到老師手裡。隔天我接到電話，老師同意我在他的個人工作室幫忙音樂製作。真是令人意外的進展。

雖然經手過許多百萬銷售的作品或熱門歌曲的音樂製作，但自己的音樂作品卻是完全停擺狀態。當時真的完全喪失自信，於是我寄了一封郵件給老師，告訴老師「我想放棄職業作曲家這條路」。

▶請翻至 P.166「在我成為職業音樂人以前的故事【後篇】」

母帶

篇

職業音樂人都會將母帶交由專業的母帶後期製作師進行最終調整，但我想應該很多人是自己完成。母帶是為了壓製 CD，或上傳至影片串流網站所必要做的工序。這是需要專業知識的作業，所以很多人進行得不順利的原因都是知識不足。本章將介紹母帶後期製作的基礎知識，希望對各位有所幫助。

母帶製作完成後
感覺音量比混音階段小
該怎麼辦？

因混音階段過度提升音壓所致！
最好退回混音階段重做

當音樂失去動態時聽感上的音量也會下降

如同 Q067（P.138）提到，混音時過度提升音壓的話，做出來的 2 mix^{譯注}就會變成沒有空白空間的大波形，成為音壓值較高的波形。

當處理到這種音檔，心想「好！來製作母帶吧」時，即便掛上最大化器類的效果器調整，但愈增加參數只會使聲音愈受到擠壓，變成沒有動態的空間，最終聽起來也會覺得聲音變小聲了。不知道原因出在哪裡的人都會覺得「不可能呀」，然後再增加參數。這種狀況只要將最大化器關閉，就能明顯發現播放音量變大許多。所以只能退回混音階段重新做過。

母帶後期製作並不能解決所有問題

這裡想請各位先有「母帶成敗取決於混音」、以及「混音的好壞取決於編曲」的觀念。換句話說，最好不要有「母帶製作階段什麼都能處理」的想法。

音樂製作是建構在「流程」上，所以當不知道該怎麼做或需要補救時，最好的辦法就是「退回前一個作業」。

不過，退回混音階段後又該做哪些事？關於這些疑問，請見右頁流程圖就能明白。我將各步驟的說明精簡化，請各位按照步驟重新檢視看看。

退回混音階段的修正方法

STEP1

將所有音軌的
音量大幅減少

STEP2

將為了「刻意過度增加
音壓」而插入主控軌的
音壓型效果器關閉

STEP 3

主控軌的推桿（fader）一定
是維持在「0dB」。播放歌
曲時，音量指示器（volume
meter，或稱量音表、VU 表）
的數值呈上下跳動的最為理
想。如果音量一直很飽和地維
持在 0dB 左右時，就得注意
是否會變成「音量幾乎沒有變
化的狀態」

STEP4

執行 STEP3 為止所做的項目
後，若音量指示器保持上下跳
動狀態的話，就可過帶輸出。
如此一來，不僅聲音有動態空
間，應該也會變成具有延展性
的 2 mix

STEP5

將輸出的檔案重新製作母帶

裏技 ▶ 音樂製作講求「流程」

譯注：雙聲道混音。

Q 073

請問母帶製作的
最佳 RMS 值？

不同音樂風格有所差異，
基本上「-10dB ～ -8dB」就足夠

A
073

認識 RMS 值

各位在製作母帶時應該都會在意「RMS 值」吧。只要將 RMS 值想成「聽感上的音壓測量標準值」就比較容易理解。最近有些數位音訊工作站（DAW）的內建都有 RMS 量表，（圖①），很多人都使用指示器類的效果器（plugin），一邊參考數值變化一邊進行母帶製作。例如，IK Multimedia 的效果器，T-RackS 系列裡有名為 Metering 指示器專用的效果器，而且能顯示 RMS 值（圖②）。

不可單憑肉眼判斷

使用 RMS 指示器等儀器時，容易犯「過於倚賴 RMS 值，以至於只用視覺判斷而忽視聽覺」的毛病。

正因為是音樂製作，所以更應該著重聽覺感受。只是，每次使用 DAW 軟體操作就需要盯著電腦螢幕，所以容易仰賴肉眼判斷。久而久之耳朵漸漸地習慣而麻痺，連聲音扭曲或破裂都沒能察覺，甚至一味增加 RMS 數值，降低最大化器的臨界值（threshold），或增加音量。

所以，RMS 值頂多用於再次確認聽覺判斷是否恰當。

依照音樂風格修正至最佳的音壓量

還有一點也很重要，「根據樂風或樂器音色的不同，最佳音壓也會有所差異」。舉例來說，基本上 EDM 曲風和 R&B 曲風的聲音間隔或氛圍是完全不同吧。所以母帶製作也應該配合各自的聲音感覺，不斷嘗試直到獲得最佳的音壓量

▶ 圖① Steinberg Cubase 的 RMS 指示器（圖內右側）

▲ 圖② IK Multimedia 的指示器．效果器，Metering。圖內左側指示器是表示瞬間音量的峰值監控表（peak meter），下方是 RMS 指示器。圖內右側指示器是呈現每個頻率頻域的音量大小。另外，這個效果器可從 IK Multimedia 網站免費下載（http：//www.ikmultimedia.com/）。初次需要申請使用者帳號。另外，T-RackS Custum Shop 採用一次全部下載方式，只要輸入序列號，就能在免費試用期間盡情使用

為止。

　　另外，即使極端的合成器音色和真實錄音類音色的 RMS 值相同，但因為樂器種類或音色本來就不同，所以音響效果當然也會完全不同。如果無法理解這點就很難做出合適樂風的母帶。還有，音壓愈高混音階段做的動態（dynamics）就會愈崩壞，聲音也會過於飽和。

裏技 ▶ 聽覺判斷非常重要

Q 074 如果不提升音壓就會覺得不安該怎麼辦？

我認為「現在已經不追求過度飽和的音壓」

90 年代盛行音壓派

在音樂圈裡，2000 年以降有「音壓戰時代」之稱，特別是競爭白熱化的 2000 年後半時期，各家相繼都有過度提升音壓的傾向。時至今日，近年高解析音樂（high-resolution audio）的問世，也正式宣告「過度提升音壓」的時代已過去，取而代之的是「聲音動態（dynamics）明確的音檔」。

若調查日本 1990 年代的 CD 音壓，就會發現大多歌曲的 RMS 值都介於 -13dB ～ -15dB 之間（圖）。那時代的歌曲普遍音量小、音質也不佳，但「演奏情緒」或「歌曲的表現力」等方面的豐富度，都比現在略勝一籌。當然，那時候的錄音技術或編輯技術都沒辦法和現在相比，甚至有些部分特別粗糙，但「音樂是講求真實（real）的東西」，所以這麼一想就會了解到原來不做任何編輯是為了保留歌曲的魅力。

音量轉大聲的時代

然而，聽 niconico 動畫的音樂就會發現音壓戰依舊很激烈。可能是基於擔心「如果音壓不如其他曲子，評價就會不好」或「好像只有自己的比較糟糕」，而特別重視音壓。另外，畢竟 VOCALOID（由 YAMAHA 發行的電子歌聲合成軟體）和人聲不同，若做為「樂器」演奏，即便提升音壓「也不至於影響表現力或情感渲染」，所以這或許也是音壓戰持續的原因。

以前的音樂錄音或播放媒體大多以 CD 音量為主要考量，音壓調整只在乎「聆聽 CD 時的感受」。但現在是播放載具或媒體多元化的時代。音樂發行形式

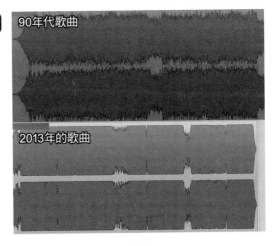

樂曲全貌

90年代歌曲

2013年的歌曲

局部放大

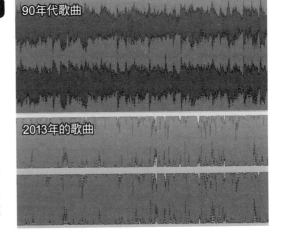

90年代歌曲

2013年的歌曲

▶ 圖　圖例是從波形比較兩首歌曲的音壓，上下分別為歌曲的全貌和局部放大畫面。上面是 90 年代後半的樂曲；下面則是 2013 年的 EDM 樂曲。90 年代後半可清楚看見空白空間，但 2013 年的曲子就像「海苔」形狀，音壓被極端增大。即使是局部放大的波形，也幾乎和樂曲全貌的情況一樣，結果肯定會做出波形末端被被截斷的作品

和播放軟體也相當多樣，各有所長。而且，聆聽音樂已經不受音量或音壓大小影響，可自行隨意調整音量。

　　另外，最近推出的重製母帶音檔（remastering）裡頭有比以前的音壓更低，而且是以聲音動態為優先的音檔。當然，音壓的調整會隨著「喜好」、「樂風」而有所差異，但是現在已不像以前那樣一味追求過度提升音壓了。

裏技 ▶ 音壓戰即將走入歷史

第 6 章　母帶 篇

母帶的音壓無法達到目標時該怎麼辦？

不可一口氣提升，必須掛上複數最大化器並且階段性提高

複數最大化器讓音壓階段性提升的優點

即使「在混音階段已經降低音壓，也為母帶後期製作留下空白空間」，但母帶後期製作時還是有很多問題需要解決。代表性的問題就是本頁的表頭問題。其實這種情況在 Q072（P.148）和 Q073（P.150）也有提過，不知不覺過於專注在音壓提升上就是最大的原因。

為此我有一個好方法能夠「保持冷靜做出適切判斷」。方法是「用複數個最大化器讓音壓階段性上升」。針對這種方法有以下兩項優點。

優點①

比起使用一個最大化器更能做到細節調整，還可以階段性增加音壓。所以在各階段就能立刻確認是否造成「壓迫感」或「破音」。例如，就算發生「咦！聲音好像變調了」或「聲音好像破掉了」等狀況，也容易掌握「原來這階段的最大化器設定，會造成這樣的結果呀」，然後馬上進行修正

優點②

大多只使用一個最大化器一口氣提升音壓，都會造成聲音硬是被壓扁，而且很難做出乾淨的音色。所以還是使用複數最大化器慢慢地提升音壓，較容易做出自然的聲音

▲ 圖② 最大化器 Waves L2 Ultra-maximizer。特色是音色變化少

▲ 圖③ 最大化器 Sonnox OXFORD Inflator。不只可提升音壓，同時能夠增加泛音

▲ 圖① 最大化器的 3 段式掛法。由上而下分別是 Waves L2 Ultramaximizer → Sonnox OXFORD Inflator → Waves L3 LL Multimaximizer。最下面是 IK Multimedia TRackS3 Metering 指示器‧效果器

▲ 圖④ 複數頻段（multiband）的最大化器 Waves L3 LL Multimaximizer。可像複數頻段的壓縮器那樣便利操作，而且可單獨調整每個頻域

掌握最大化器的特色

那麼，接下來介紹幾個具體例子。圖①是在 Steinberg Cubase 的主控軌（master）上插入複數個最大化器類和指示器類的效果器。由上而下插入三個最大化器，最後再插入指示器類的效果器 IK Multimedia Metering。一共使用的最大化器從上算起，依序是「Waves L2 Ultramaximizer （圖②）→ Sonnox OXFORD Inflator （圖③）→ Waves L3 LL Multimaximizer （圖④）」。只用這三種最大化器慢慢提高音壓。

像這樣改變最大化器的使用方法，也具有「有效發揮各效果器特色」的優勢。此外，雖然 L2 和 L3 是同一家公司出品的最大化器，但 L3 是複數頻段的設計，所以可針對各個頻率進行調整。這種設定還能大幅地補正聲音。另一方面，由於 L2 的聲音變化小，所以不容易改變聲音的印象，對於提升音壓十分有利。Inflator 則是能夠增加泛音（overtone），我特別愛用（但切勿加太多否則聲音過度飽和）。這些不僅各有各的特色而且都能忠實呈現不同聲音的差異，製作母帶時必須活用這些特點。

裏技 ▶ **活用各種不同特色的最大化器**

請問製作母帶時該檢查哪些地方？

首先必須注意遮蔽效應！還有不可扼殺聲音的延展性

認識遮蔽效應

　　製作母帶時，除了注意是否出現整體性的「破音」或「聲音扭曲」以外，也要留意遮蔽效應（masking）現象。

　　所謂聲音飽和就是指聲音集中在某一個頻域，其中較大的聲音又擠壓其他聲音，導致聲音不清楚或聲音被抹去消失。這種現象就是遮蔽效應（圖①）。如果不能客觀地確認的話，終將得到「一味提升音壓而使聲音全數崩壞」的後果。

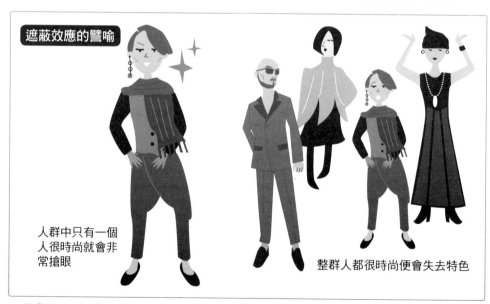

遮蔽效應的譬喻

人群中只有一個人很時尚就會非常搶眼

整群人都很時尚便會失去特色

▲ 圖① 遮蔽效應的概念圖

▶ 圖② 兩個頻域單獨播放的 Waves L3 LL Multi-maximizer。如果發現聲音有過度飽和的現象,可用 L3 這種複數頻段的壓縮器或最大化器單獨播放各個頻域,經單獨確認後再降低音量

單獨
播放

單獨
播放

特別注意副歌和前奏的小節開頭

那麼,該怎麼檢查有沒有造成遮蔽效應呢?在此我想介紹我的方法給各位。

聲音最容易飽和的地方是哪裡呢?我想應該是「副歌或前奏的小節開頭」吧。這是因為編曲安排上會在這些地方編入最多的樂器數,而且所有的樂器會瞬間同時演奏。所以如果過度使用最大化器,就會將這些地方的聲音壓扁,做不出音量變化。即使原本打算在頭拍設計「咚」般的爆發性展開,來凸顯亮點(impact),或營造聲音的延展性,這麼一來就會變成毫無爆發感的無趣作品。

一旦母帶後期製作處理不慎,就有可能讓編曲階段精心鋪成的展開方式——高漲氣氛之後緊接在副歌爆發——化為烏有。為此最好確認最高點的小節頭拍的銅鈸或效果音(SE)等,就會發現「啊,完全聽不見銅鈸的聲音」、「效果音(SE)被遮蔽了」等問題。

這種情況可透過重新調整最大化器,或使用 EQ 調整飽和的頻域。圖②即是利用複數頻段的最大化器 Waves L3 LL Multimaximizer,單獨播放過度飽和的頻域,仔細確認後降低音量的範例。請多加利用複數頻段的最大化器。

裏技 ▶ 確認各個小節的頭拍/銅鈸類/
效果音(SE)等幾個聲音的延展性

母帶處理後的音質整個變了該怎麼辦？

母帶聲音變化是正常現象，
但要特別注意遮蔽效應

複習基礎概念

一旦掛上音壓型的效果器（plugin），聲音變化當然「有好有壞」。一般「可用常理理解的東西」，但在「處理 2 mix^譯注」時還是得謹慎思考。

不管編曲或混音階段都是在各軌裡掛上壓縮器（compressor）製作音色，所以聲音變化可藉由每個音軌的調整獲得控制。這也是為何能夠做出理想音色的原因。

然而，就如同 Q024（P.46）的說明，如果在主控軌（master）上掛最大化器（maximizer）類的效果器，會導致「聲音非但在各軌產生變化，在主控軌更是加劇」的結果。請各位記住以下的構造圖。（圖①）

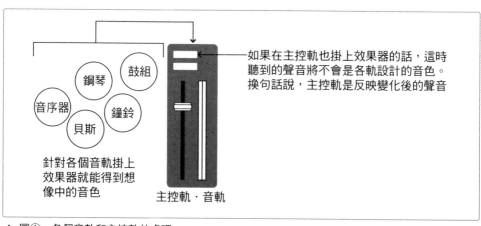

如果在主控軌也掛上效果器的話，這時聽到的聲音將不會是各軌設計的音色。換句話說，主控軌是反映變化後的聲音

針對各個音軌掛上效果器就能得到想像中的音色

主控軌・音軌

▲ 圖①　各個音軌和主控軌的處理

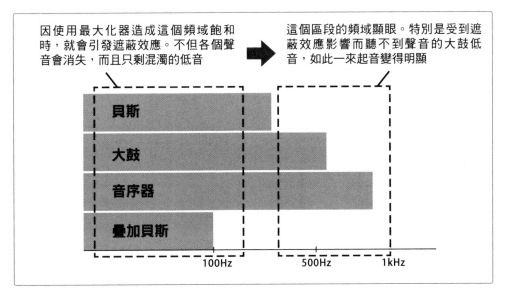

因使用最大化器造成這個頻域飽和
時，就會引發遮蔽效應。不但各個聲
音會消失，而且只剩混濁的低音

這個區段的頻域顯眼。特別是受到遮
蔽效應影響而聽不到聲音的大鼓低
音，如此一來起音變得明顯

貝斯

大鼓

音序器

疊加貝斯

100Hz　　500Hz　　1kHz

▲ 圖②　在低頻飽和狀態下模擬大鼓受遮蔽效應影響的情況。因為遮蔽效應而使低頻喪失鮮明度，
相較之下中高頻反而顯眼

低頻域產生遮蔽效應時

　　母帶製作是左頁構造圖的延伸處理。處理既有的 2 mix 音檔時，只能對已經
結合在一起的頻率做壓縮處理。

　　比方說，在一首有大鼓、貝斯、疊加貝斯（sub bass，使原本貝斯增加超低
頻）、音序器（sequence）等低頻的曲子裡，一旦低頻過度飽和就可能造成遮蔽
效應，以至於各音軌的低頻感消失。「莫名的低頻感」非常強烈的原因就是因為
「各音軌的低頻感」被遮蔽的關係。結果就會發生「咦！感覺掛愈多最大化器，
大鼓的聲音就會激烈變化，反而使中高頻增加了（汗顏）」等狀況。而且，不只
是大鼓的聲音產生極大變化，所有同樣頻域的音色也都會被擠壓，造成聲音輪廓
消失。這麼一來，聲音只剩下大鼓中高頻的敲擊聲，並且出現最大化器帶來的影
響「咦！為什麼大鼓的敲擊聲如此刺耳」（圖②）。如果能夠理解「遮蔽效應帶
給其他頻域的影響」，就能慢慢地掌握解決的方法了。

裏技 ▶ **理解遮蔽效應的原因**

譯注：雙聲道混音

Q 078 母帶處理後的聲音
變得沒有立體感了
該怎麼辦？

這是因為音壓升高後會導致左右輪廓消失

左右輪廓模糊

製作母帶時，有時明明聲音張力擴張了但聽起來卻無立體感。這是因為整體的音壓提高會使聲音受到擠壓，空隙也會被填補，所以漸漸地看不出左右輪廓。講白就是聲音遭到侵蝕。如此一來，聽感上會有無限開闊但鬆散的感覺，導致難以清楚辨認聲音確切的輪廓範圍，造成「聽起來無立體感」的印象。某種程度而言也算是遮蔽效應（masking）的結果。實際上並非音場擴大，或許比較接近「感覺聲音變得模糊，左右定位感消失」的概念。

注意吉他的輪廓

很多混音檔都將失真（distortion）吉他或合聲（chorus）效果器等配置在左右。製作這種音檔的母帶時，就經常發生「雖然一口氣增加左右的吉他音量感，但因為重音感消失，所以聲音聽起來既奇怪又模糊」等問題。因為像吉他的泛音（overtone）是包含各種不同頻域的音色，所以利用最大化器等加強聲音膨脹的可能性後，音色就容易產生變化。

而且有時候混響（reverberation）的增加幅度會令人不驚懷疑「咦！竟然已經掛這麼多殘響合聲效果器了？」。這是因為合聲效果器的起音消失後，殘響在母帶製作時就會增加，使得混響殘留下來的時間或廣度也隨之增加，形成一種不明確的感覺。

當然，這會牽涉到混音的完成度以及母帶製作的各種設定，所以無法一概而論，但假設變成這種音檔，就只能利用效果器（plugin）處理了。

▶ 圖① 可控制立體音場的效果器，
Waves S1 Stereo Imager。如果縮小
左右的幅度，反而有可能做出超越一
般立體聲的寬廣度

◀ 圖② 涵蓋所有母帶製作必備的效
果器，brainworks bx_digital。MS
型的母帶製作模組可將中間設為
Mono-Section，左右則為 Stereo-
Section 的 EQ 介面

　　處理方法有幾種，例如使用可控制立體音場的效果器 Waves S1 Stereo Imager
（圖①）來擴大立體感，或使用可 MS 的效果器。

　　MS 是 Mid ／ Side 的縮寫，是一種特殊的立體聲方式。通常立體聲的訊號分
成左右兩邊，MS 則是將訊號分成中間和左右。有些效果器可將一般立體聲變更
成 MS，所以中間和左右能夠個別進行 EQ 處理（圖②）。這也是我經常使用的
有效處理方式。

　　不過，若母帶製作之際若發生聲音過爆，以至於輪廓完全消失時，有時可試
著將左右幅度設成稍微狹窄，就能讓輪廓恢復原本的樣貌。

裏技 ▶MS 對於立體感的調整相當有效

請問曲子的音壓比別人小該怎麼辦？

這點也會發生在「職業作曲家身上」！

音壓小的兩個主要原因

我和職業作曲家也會聊音壓的話題，每次說到「總覺得只有我的音壓小」時，別人都會回說「不會呀，聽起來差不多」。

以前這個話題常困擾著我，每當和其他曲子比較時，總會想「為什麼只有我的音壓聽起來不一樣？」，於是向技術人員詢問。但得到的答案卻是「曲子都是經過母帶後期製作，所以不可能發生只有這首曲子音壓低的情況」。後來想想也對，而且不僅是自己寫的曲子，委託他人編曲的曲子也有同樣的感受。這時才驚覺「啊，原來不是因為自己寫的曲子，而是連別人編的曲子也會有這種感覺」。主要原因有以下兩種。

> 原因 1： 已經聽習慣自己的曲子，以至於無法客觀地判斷音檔的問題。
> 這種狀態下聽別人的樂曲時，容易產生「新鮮感」，不管聽什麼都會覺得有魅力
>
> 原因 2： 因為一張專輯中有很多作曲家，所以不知不覺對自己寫的樂曲失去信心

難以保持客觀性的原因

我相當認同這兩個原因。畢竟花了很多時間和精力在作曲和編曲上，對於作品從零到完成的所有經過都瞭如指掌，當然會失去新鮮感。而且，即使是委託他人編曲，終究是自己寫的旋律，所以根本無法客觀地看待。因此，如果覺得「只有自己的聽起來比較小」，也是因為那是「自己寫的曲子」的關係。

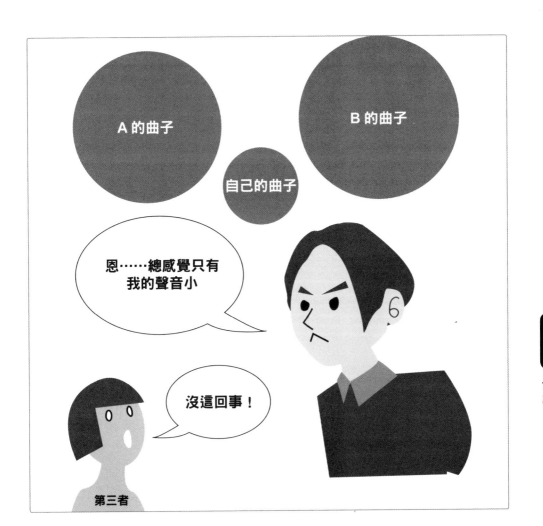

順帶一提，為了避免各位誤解意思，在此想提醒一點，鋼琴·抒情曲等是以樂器特性、聲音的強弱為優先考量，因此音壓本來就具有比其他曲子小的傾向。所以看成特意這麼做也無妨。

裏技 ▸ 因為聽習慣而感覺自己的曲子音壓小

Q 080 請問該怎麼進行資料存檔或檔案備份？

以流水編號命名檔案，並且定期備份檔案 A 080

備份非常重要

存檔是流程最後相當重要的步驟。但「很多人竟然沒有備份的觀念」。電腦這個東西是真的有可能突然不能使用。在我自己身上就發生過幾次「剛明明還正常地運作啊……」的狀況。而且，身為職業音樂人也會經常接到重錄（retake）或重編、重混（remix）等工作，所以最好養成存檔備份習慣，以便隨時取檔製作。

儲存多個檔案是基本方法

現在作曲或編曲、混音等都是在數位音訊工作站（DAW）作業，所以我習慣以流水編號來命名檔案。例如，「○○○（曲名）__ 150115」是原始檔案，作業前先另存新檔，新檔名就是在舊檔名最後加數字「○○○（曲名）__ 150115_1」。

我自己也曾發生檔案突然損毀，連開啟都沒辦法執行的狀況。當時幸好有另存新檔，才得以接續作業。

但若是完全一樣的內容時因為損壞的檔案是共通部分，所以有可能無法開啟，其原因可能在於某個程式發生錯誤而導致檔案的資料紀錄（data log）出錯。有些可用覆蓋方式除錯，有些因為儲存時間不同所以可正常開啟。無論如何，建議各位多備份幾個檔案，以防不時之需。

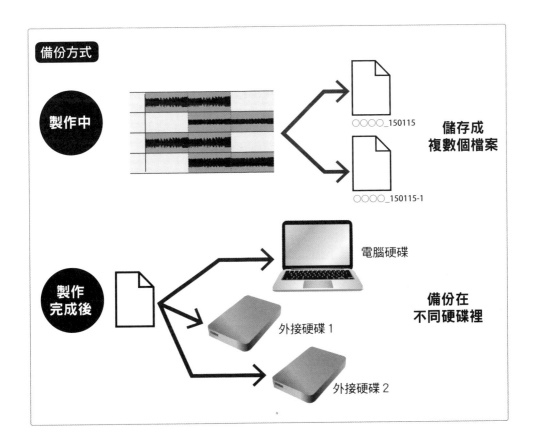

備份方式

製作中 → 儲存成複數個檔案

○○○○_150115
○○○○_150115-1

製作完成後 → 備份在不同硬碟裡

電腦硬碟
外接硬碟 1
外接硬碟 2

儲存到多個硬碟裝置

完成作業後，先儲存在電腦硬碟（或 SSD）和外接硬碟。通常電腦損壞會連帶使硬碟損毀，萬一救不回檔案也還有外接硬碟的備份檔。

然後每週固定將檔案再備份到第二顆外接硬碟。因為也有可能發生無法讀取外接硬碟的狀況，所以有必要「備份再備份」。

或許有人會認為這麼做有點過度慎重，但遺失檔案會造成職業音樂人在作業上很大的困擾，因此應該徹底做好存檔和備份。失去的檔案回不來，而且精神上受到的驚嚇之大可想而知。千萬不可嫌麻煩，必須確實定期備份。

裏技 ▶ 做到備份再備份

故事【後篇】 在我成為職業音樂人以前的

於是老師對我說，「明天帶你的音樂創作過來」。就這樣我的音樂創作終於被聽見了，聽到一半老師邊笑著說「可以了，再聽下去，我會無意識抄襲你的旋律」，然後熱情地談起他的經驗。隔天，我收到一封郵件。

「昨天非常盡興，謝謝你，相信持續努力會有回報。我非常看好你的表現。

別太躁進，好好地享受這個過程吧！」

看完這封信後，我再度發誓「一定要成為職業音樂人」。那天之後我將 60 首歌曲燒錄成四張 CD-R，一份一份寄給數百家公司。終於在 2004 年 1 月被現在的製作公司 Smile Company 相中。

當時我抱著「終於踏上職業音樂人這條路了」參加比稿，向對方提案第一首歌曲。但聽到經紀人的一句「你真的要交這首曲子嗎？」之後腦袋便一片空白了。我知道他想說「這首很明顯和客戶的需求不同」。這件事讓我瞬間再度喪失信心。但隨後更加投入音樂創作，不斷參加比稿，愈挫愈勇。某天真的獲得通知「島崎，你的歌被選上了」。

那年正好是我暗自打算「今年再不行就放棄音樂這條路」，熬到了「第十年」終於如願以償。今年是我成為職業音樂人的第 15 年，但還需要繼續累積與精進實力。

第 **7** 章

比稿

篇

「比稿（competition）」是為了替歌手覓得最適合的作曲或作詞或編曲，所舉辦的一項對外收稿的活動。幾乎所有的歌曲都是採用這種方式，所以比稿該如何做才能獲得評審青睞是職業作曲家的重要課題。在接下來的篇章將根據筆者的經驗，介紹比稿相關的訣竅。

Q 081 請問什麼是「比稿」？

比稿是職業音樂人的競賽

A 081

比稿流程

　　比稿（competition）是作曲家、作詞家、編曲師取得案子的管道之一，有時光是一首歌曲就能募集到 1000 首以上。

　　比稿的大致流程如下。假設某位藝人正在籌備唱片，如果是單曲就需要一首 A 面曲和一首 B 面曲；但如果是專輯則需要更多曲數。當唱片公司選擇用「比稿收歌」時，一般都會向各家音樂版權公司傳達「想要這種歌曲」的「收歌訊息」。然後，音樂版權公司旗下的詞曲作家或儲備詞曲作家接到公司的發案後，各自開始創作樂曲或歌詞。並且在截稿期限內交出作品。這就是整個比稿流程。

　　從接案到交稿的作業天數是根據內容而有所不同，一般來說作曲平均為「4 天～1 週」，作詞則為「2～5 天」。作曲的話必須在這段期間內完成「作曲／編曲／Demo 試唱錄音／吉他錄音／人聲或吉他編輯／混音／母帶製作」。

所有資料絕對保密

　　首先必須知道比稿內容是「商業機密」，內容可能透露藝人的發片消息或商業合作情報（例主題曲）或今後將單飛……等唱片公司的內部訊息。因此所有比稿作家都必須保密，不可將收歌資訊發布到社群網站，也不可書寫像是「我正在參加哪家舉辦的比稿活動」。

　　不管募集到多少首歌曲，最終只有一首會被挑中。不過，有些「這次沒選中，但還有機會」或「獲得『不錯！這首有趣』評價」的作品也會被列入「保留曲」。所謂保留曲就是「之後有可能採用的候補曲」。或者有可能被放到別的案子再次比稿。

重複使用的可能性高

　　基本上落選的歌曲會被退回音樂版權公司。有時候音樂版權公司會再把落選歌曲投到別的案子比稿。如果收歌條件剛好是「過去也做過的歌曲，只是不知道哪裡適合投稿」的時候，就能從「庫存」拿出來投稿看看。唱片公司也有可能將歌曲轉移到別的案子使用或列為候補曲，所以有時會發生「咦，我記得沒有參加這個比稿呀？」的情況。

　　不過歌詞除外，因為歌詞必須有旋律才能成立，所以歌詞落選的話，不太可能轉移到別的案子使用。

無法參加比稿的歌曲

　　幾乎所有的比稿都會載明「只限未發表過的歌曲」。即便不是商業作品，只要曾經以某種形式發表過，或符合以下狀況都無法參加比稿。

> ①曲子已投過其他單位
> ②曲子已在網路等平台發表
> ③曲子雖然屬於個人製作（非商業作品）或獨立製作但已發表過
> ④雖然比稿落選但遲遲沒有被退回來的曲子

　　基本上這些都會被退回。最近很多人會把作品上傳到 niconico 影片網站或在同人（指不以商業考量的創作）活動發表，也都不能參加比稿。所以參加比稿時一定要仔細確認收歌的條件再準備歌曲。

裏技 ▶ **作曲需要 4 天～ 1 週的時間準備比稿作品**

Q 082 請問怎麼參加比稿？

成為音樂版權公司的詞曲作家或
儲備詞曲作家是捷徑

比稿資格

就算「想做」或自認「信心滿滿」，也無法以個人身分參加唱片公司的比稿
活動。一般都是以音樂版權公司的詞曲作家或儲備詞曲作家身分參加。

顧名思義儲備詞曲作家就是沒有簽約的自由作家，但是有機會得到音樂版權
公司給的比稿案子。所以如同 Q019（P.36）所提及，幾乎所有作家剛開始都是
主動將最有信心的音樂檔和資料寄送到音樂版權公司，若獲得對方「喔！實力不
錯，想不想參加比稿？」的評價就能以該公司的儲備詞曲作家身分參加唱片公司
舉辦的比稿活動。

正式成為儲備詞曲作家之後會不斷收到音樂版權公司的比稿消息，作家必須
在截稿時間前完成並提交作品。基本上半年至一年內若沒有歌曲被保留或採用，
很可能就會被解約。

反之，採用機率高時就有機會與音樂版權公司簽詞曲作家合約。簽了合約也
代表被賦予重責必須成為公司的紅牌。但有些音樂版權公司不採用儲備詞曲作家
制度，只任用精良的詞曲作家。

薪水方面

或許有人會驚訝於即使是簽約作家也是「無底薪」的。記得千禧年前後幾年，
有些直屬大型唱片公司底下的音樂版權公司，會給付足夠租房的生活補助金，但
現在已經沒有了^{譯注}。這意味著「只能靠版稅或編曲賺取收入」。因此，只有夠
認真又有實力，還能「堅持下去的人」，才有辦法走音樂這條路。

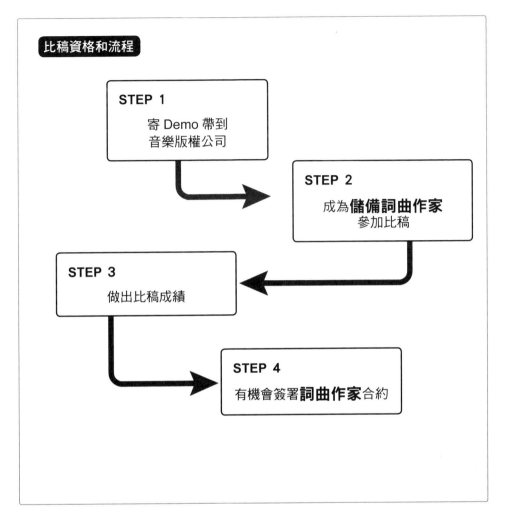

比稿資格和流程

STEP 1
寄 Demo 帶到
音樂版權公司

STEP 2
成為**儲備詞曲作家**
參加比稿

STEP 3
做出比稿成績

STEP 4
有機會簽署**詞曲作家**合約

不僅如此，就如 Q056（P.114）提到，付給配唱歌手或樂手的報酬，也需要自掏腰包。起步階段不管是合作者的報酬還是器材費用都必須當做「自我投資」，所以只有更加努力才能有所回報。

另外，雖然各家規定不同，一般來說儲備詞曲作家需要每月交出 4 ～ 5 首歌曲。但是只有獲得比稿機會，音樂活動才算是「正式展開」，而且「這是只看結果的世界」，必須有所覺悟才能堅持下去。

裏技 ▶ **需要下定決心否則很難成為職業作曲家**

譯注：依譯者觀察，台灣也是無底薪制度，除非是簽約作家，
　　　但通常都必須兼任公司其他業務。

 Q 083

請問製作比稿作品的 具體流程為何？

 A 083

我將介紹從接案到交件的過程

筆者的例子

我在 Q081（P.168）已經大致說明，一般來說作曲部分從發案到截稿需要 4 天～ 1 週，作詞部分則要 2 ～ 5 天。右頁流程圖是從製作到完成 5 天的行程。

掌握 5 項重點

這張圖有 5 要點，依序如下。

POINT ①　預約配唱歌手和樂手
接受音樂版權公司的比稿案子後，首先必須確認或確保配唱歌手和樂手可配合的時間。快速敲定時間對於整個時程規劃有相當大的幫助。

POINT ②　先寫副歌
基本上不出色的副歌是不可能被採用的。因此，推薦各位從副歌開始寫。當然，如果按照順序從主歌 A 也能寫出好的副歌的話，不從副歌開始寫也沒關係。不過，比稿製作講求速度，所以能否快速寫好副歌將是關鍵。我習慣用哼歌方式，先專注在副歌旋律上。

POINT ③　同時進行編曲
雖然有一部分是因為寫完作曲後幾乎沒有時間編曲，所以旋律和編曲只能同時進行，但是也只有兩者同時進行才能將當下靈感透過編曲展現出來。我認為這才是最重要的原因。

172

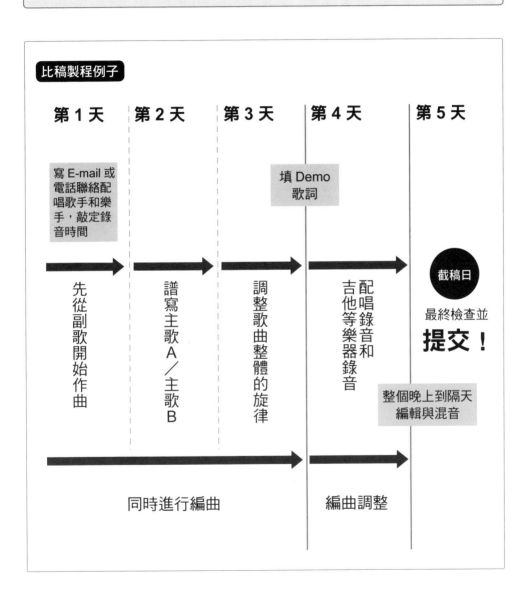

比稿製程例子

第1天　第2天　第3天　第4天　第5天

寫 E-mail 或電話聯絡配唱歌手和樂手，敲定錄音時間

填 Demo 歌詞

截稿日

最終檢查並 **提交！**

先從副歌開始作曲

譜寫主歌 A／主歌 B

調整歌曲整體的旋律

配唱錄音和吉他等樂器錄音

整個晚上到隔天編輯與混音

同時進行編曲　　編曲調整

第 7 章 比稿 篇

裏技　無論如何副歌最重要

請問什麼是「少數作家比稿」和「邀稿」？

這是對於有一定成績或值得託付的作家才會採行的方式

只有獲得信任感，才能受邀參加少數作家比稿或直接邀稿

除了一般比稿以外，還有少數作家比稿和邀稿兩種方式。這兩種和一般比稿不同，有能力參加的詞曲作家都是受到音樂版權公司或唱片公司、廠商的青睞。

普通比稿案子能募集到數十首到 300 首左右的歌曲，如果是重量級藝人甚至有可能到 1000 首以上。那麼「少數作家比稿」和「邀稿」又是怎麼進行收歌呢？

少數作家比稿是把收歌範圍限縮到最小，只從曾經被該藝人青睞，或受到音樂總監（director）或廠商欣賞的作家中挑選。或許有人會覺得「競爭對手少了應該比較輕鬆」。但別忘了參加的作家各個實力堅強，交出的作品「肯定」都是高品質，所以反而難以勝出。

身負重任的邀稿

邀稿即是「指名」某位作家，直接向作家提出合作。一般都是大師等級或該藝人常合作的作家才會收到邀稿。

雖然被指定是非常榮幸的一件事，但是責任或壓力相對大。就算不會落選，萬一作品達不到期待也有可能轉邀其他作家。

一般比稿和少數作家比稿或邀稿的差別

一般比稿 ⋯⋯⋯⋯⋯⋯
- 參加人數眾多，有新人也有知名詞曲作家
- 募集數十首～數百首作品
- 最多甚至 1,000 首以上

少數作家比稿 ⋯⋯⋯⋯
- 獲得音樂總監或廠商的信賴
- 比一般比稿的難度高
- 作品水準相當高

邀稿 ⋯⋯⋯⋯⋯⋯⋯⋯
- 被音樂總監或廠商指名
- 責任重大
- 心理壓力

朝嚮往的地位（高度）邁進

對詞曲作家來說，少數作家比稿和邀稿是令人「心生嚮往」的目標。但是，承受的壓力也比一般比稿超出數倍之多，也就是說唯有心智強大才能不受外界影響，做出高品質的作品。總而言之，先提升品質，才有辦法迅速完成案主期待的內容，進而建立值得信賴的形象。

裏技 ▶ 培養抗壓的能力

Q 085

請問該活用「參考曲」到什麼程度？

只要符合參考曲的氛圍即可！

各模式的攻略

　　有些比稿會列「參考曲」。但該如何活用呢？接下來我將介紹我實際遇到的三種模式，以及有效活用參考曲的方法。

PATTERN 1：只有一首參考曲時

這種情況可反覆聆聽參考曲 2～3 遍，先記住最初印象。然後掌握節奏感、大調或小調、旋律氛圍（是否很多重複段落（refrain）／記憶點的樂句是長是短／快慢／旋律展開等等）、編曲感（曲風／音色使用／節奏的律動感），並在這個範圍裡自由地創作。請參考右頁的圖。

PATTERN 2：多首類似的參考曲時

抓出各個參考曲的氛圍或旋律感的共同點。假設共有三首參考曲，首先必須做到類似「這三首都屬於溫暖曲子，而且旋律都不採用重複段落，而是利用起伏大的旋律營造環繞歌曲的感覺」這樣深入的分析，創作時只要不背棄這些共通點，想怎麼做都可以。

PATTERN 3：不同類型的參考曲時

有時候是多首曲風迥然不同的參考曲。例如，A 類型是「由中板抒情（medium ballad）開始的曲子」、B 類型是「輕快且十分熱鬧的曲子」、C 類型則是「加入電音舞曲（EDM）元素的帥氣曲子」。這種情況最好先聆聽完所有曲子，再選擇較擅長或想做的曲風。然後同 PATTERN 1 的做法進行一番分析。這種比稿很可能是唱片公司打算「先不設限曲風，從收歌裡選出好的想法，再朝那個方向進行」，比較像是「提案」，所以適度展現自我風格或帶點冒險元素的作品或許也不錯。

不可模仿

很多人會直接使用參考曲的和弦進行，這樣做絕對出局。因為音樂創作注重「原創性」，而且模仿參考曲容易做出相似的作品，相當不利於比稿，最好特別注意。

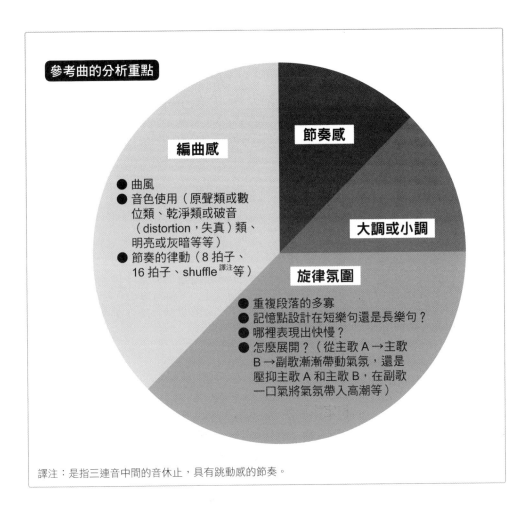

參考曲的分析重點

節奏感

編曲感
● 曲風
● 音色使用（原聲類或數位類、乾淨類或破音（distortion，失真）類、明亮或灰暗等等）
● 節奏的律動（8 拍子、16 拍子、shuffle^{譯注}等）

大調或小調

旋律氛圍
● 重複段落的多寡
● 記憶點設計在短樂句還是長樂句？
● 哪裡表現出快慢？
● 怎麼展開？（從主歌 A →主歌 B →副歌漸漸帶動氣氛，還是壓抑主歌 A 和主歌 B，在副歌一口氣將氣氛帶入高潮等）

譯注：是指三連音中間的音休止，具有跳動感的節奏。

裏技 ▶ 重視最初印象

Q 086 請問如何提高採用機率？

從經驗中學習，抓住下次機會

有意義的失敗經驗

在上個問題 Q085（P.176）也提及一些，別忘了發案方所期待的作品已經寫在「徵文內容裡」。換句話說，唱片公司的音樂總監（director）會透過徵文內容傳達希望收到的歌曲，所以參賽人必須仔細閱讀內容，並且正確理解需求。如果一開始就理解錯誤，恐怕採用的勝算很低。

有關解讀的方法，我在 Q085（P.176）已經介紹過，不過唯有經歷多次比稿經驗，「才會記取失敗教訓」。總之，幾次挫敗就放棄是學不到任何東西的，也不會獲得任何改善，最好以失敗為成功之母繼續努力。接下來將介紹具體的做法。

意識到「下次」的重要性

首先再聽一遍參考曲和定案版的發行歌曲。當發覺「哇，原來這才是正解啊！」時，也代表你已經知道「自己對於哪個部分有錯誤的解讀」。然後確實領悟「錯在哪」，慢慢提升被保留或被採用的機率。

另外「製作有把握在下回勝出的作品」也是我相當重視的策略。

怎麼說呢？所謂比稿就是一次只會選一首歌，相當嚴苛。所以當我製作 Demo 曲時一定會對準「就算這次落選，過幾個月後仍舊能參加別場比稿」、以及「至少會收到『雖然這次沒有選上，但希望下次有機會合作』的評價」這兩點原則，努力把品質做到最好。

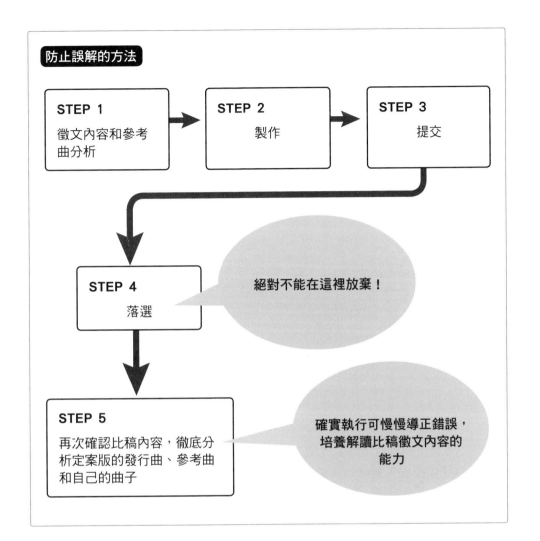

防止誤解的方法

STEP 1
徵文內容和參考曲分析

STEP 2
製作

STEP 3
提交

STEP 4
落選

絕對不能在這裡放棄！

STEP 5
再次確認比稿內容，徹底分析定案版的發行曲、參考曲和自己的曲子

確實執行可慢慢導正錯誤，培養解讀比稿徵文內容的能力

　　上述兩點原則說明「做出下次也能使用的作品」非常重要，而且自己對於作品的潛力也會有許多的想像。即使這次落選，雖然當下不甘心，但只要參加其他比稿就有可能獲得機會。若有幸獲得「這個作家好像不錯，下次也邀請來寫吧」等評價的話，就代表下次命中機率會更高。

裏技 以就算這次落選也能參加下回比稿為目標，製作高品質的作品

Q 087

請問很多首歌都落選了該怎麼辦？

重點不在數量而是品質

A 087

每月寫很多首並不代表能夠提高採用機會

很多新人都會提出這類的問題：「每月都交 7 ～ 8 首歌，但連一首都沒有被採用。問題到底出在哪裡呢？」。

音樂版權公司會盡力輔導儲備詞曲作家或不太被採用的詞曲作家，提交完整的作品。當然，一開始為了讓作家熟悉比稿方式，盡快做出實績，通常都會對作家說「反正就先寫吧」。這麼說的出發點沒有錯，但作家若因此造成內心恐慌，而誤信「聽說前輩每月都交○首歌，所以我得交出更多首才行」的傳言，才是大錯特錯。

「品質粗糙」沒有競爭力

作曲必須兼顧質與量。但是遲遲沒有好結果時就得面對現實。雖然只要冷靜想想也一定會了解，但容易一時焦慮而變成「數量＞品質」的結果。

一首具有一定程度的高品質音檔，必須每個環節都非常確實，一般作曲→編曲→ Demo 詞與吉他錄音→編輯→混音需要 4 ～ 5 個工作天。但若是有經驗又有實力的職業音樂人也許兩天就能提交作品（只是應該非常累）。總之，若是一直沒有消息的時候，我認為問題可能在於音檔品質。畢竟僅用 1 ～ 2 天完成，很容易做出「品質粗糙」的作品。

假設競爭對手都是精心製作 Demo 帶，作品有來自重量級作家、也有受到矚目的作家或新人等，試問如果曲子的精緻度低，還會有勝算嗎？雖然偶爾會有跌破眾人眼鏡的例子，但機率微乎其微。

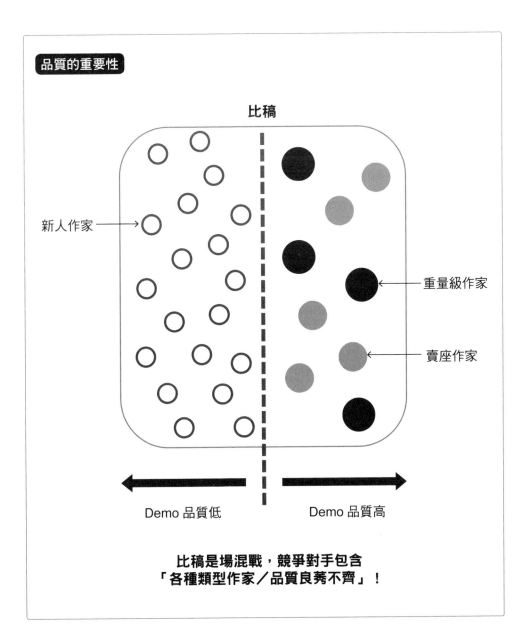

品質的重要性

比稿

新人作家 →

重量級作家

賣座作家

← Demo 品質低

Demo 品質高 →

比稿是場混戰，競爭對手包含
「各種類型作家／品質良莠不齊」！

以數量決勝負卻始終得不到案子的人，合理懷疑是品質出了問題，因此與其追求曲數，倒不如想辦法「提升一首歌的精緻度」。

裏技 ▶ 提升歌曲精緻度比什麼都重要

Q 088

請問有沒有作詞、作曲和編曲全部錄用的方法？

有，但必須符合三項條件

全部採用非常困難，但可做為目標

老實說，一首歌的作詞、作曲和編曲全都採用的例子相當少。既然有心，就以此為目標努力吧。為了達成目標必須謹守以下三項條件。

條件 1 將歌詞和旋律的相容性做到完美

通常不是只有作曲被採用，就是作曲和編曲都被採用。那麼，到底怎麼做才能連同作詞也被採用呢？針對這點請先閱讀 Q046（P.92）和 Q047（P.94）的內容。不管是 Demo 歌詞還是以作詞為目的寫詞，都要注重與旋律之間的相容性。如果能夠做到讓評審感覺「這個旋律不配這個歌詞的話會有違和感」或著「好像還是Demo 詞的衝擊力較強烈，不如直接採用好了」，就有機會連作詞也一併採用。

條件 2 提升編曲品質

如果編曲給人「嗯 感覺很廉價的 Demo 帶」或「真要委託編曲，還是有點不安」等感受的話，就會變成「不如找其他編曲師好了」。所以編曲也必須做到高品質。順帶一提，就算編曲很好，但常有「這首歌想交由某編曲師操刀」的例子。作曲和編曲分開評選仍是大宗做法。

條件 3 包含試唱或演奏在內營造整體氛圍

這項重點是「精緻度」，需要做到讓評審認為「這首歌已經可以直接發行 CD」的程度。所以 Demo 階段也必須請試唱歌手認真思考合聲編寫，假設正式發行也能直接使用。總之，Demo 帶必須做到「所有要素結合在一起才完美」的程度。

以作詞＋作曲＋編曲都被採用為目標

旋律

歌詞

編曲

試唱

演奏

重點是所有環節都必須以高品質呈現，
做到「所有要素結合在一起才完美」的程度！

裏技 以「讓評審認為可以直接給歌手演唱」的品質為目標

Q 089

請問作品被採用後，接下來該做什麼事？

作詞家／作曲家／編曲師需要做的
事情都不同

作詞家、作曲家與編曲師需要做的事情大不相同

接到採用通知的那一刻，才會感覺自己果然沒有入錯行，漫漫長路終於得到豐碩成果。喜獲通知的作詞家或作曲家大可放鬆心情，但編曲師卻不能（苦笑）。接下來我將從各個角度介紹採用後需要做哪些事。

作詞家的話

基本上採用後不需要做任何事，除非被要求重錄（retake）。不過有些會邀請作詞家到錄音室現場監製。這樣做是為了因應「可能會有難唱的部分」或突發奇想「想把這裡改成那樣」等等突發狀況，若作詞家在場的話就可立刻討論。

作曲家的情況

與作詞家一樣採用後不需要做任何事。偶爾會有因變更旋律等而需要重錄的需求，但重錄工作完成後就沒有作曲家需要做的事了。因此，很多作曲家直到歌曲發行前夕，都不知道由誰編曲、或由誰填詞，更不清楚會變成什麼樣的編曲（當然，錄音現場或音樂總監的想法也會左右結果）。作曲家幾乎不會被要求到錄音室監製。但錄音現場修改旋律的情況相當常見。換句話說錄音現場是決定作品最終樣貌的關鍵工程。

編曲師的情況

作品錄取後才是忙碌的開始。接下來必須一口氣準備或確認的事情，包含合成器旋律或樂譜製作、錄音用的音軌、錄音時的方向指導、素材編輯、製作過帶後的分軌檔與確認、撰寫給混音師的需求書、TD 現場的方向指導與最終確認等等。編曲和錄音作業有相當緊密的關係，所有與聲音相關的一切都由編曲決定。

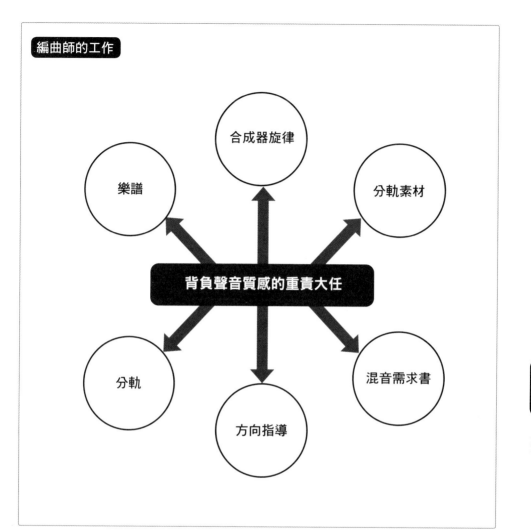

編曲師的工作

合成器旋律

樂譜

分軌素材

背負聲音質感的重責大任

分軌

方向指導

混音需求書

裏技 ▶ 編曲師主宰聲音的表現

Q 090 請問 TD 現場該做什麼事情?

對於聲音細節的最終調整絕不妥協

充分溝通才不會事後懊悔

　　編曲師有義務到錄音室現場確認 TD 作業（Track Down，混音）的責任。（有些時候是由音樂總監在現場指揮或溝通）。因為進到下一個階段的母帶後期製作後，就無法逐音微調，所以 TD 階段得徹底檢查每個細節才能過帶。

　　很多新人作家在錄音室現場會因為過於緊張，以至於被錄音師問及「其他還有什麼需求?」時，往往都是回「沒問題」。然而這些人幾乎事後都會感到後悔。因為對錄音師來說，依照編曲師的需求做調整本來就是份內工作，所以編曲師應該盡量表達意見。

一定由自己做最終判斷

　　包含上述的內容在內，我將常見的 TD 現場失敗例子，整理成下表。

● 缺乏錄音經驗，或因為經驗少容易緊張，所以無法好好地將自己的想法傳達給錄音師，以至於最終音檔完全不是所想的樣貌

● 錄音師做出的聲音和自己預想的方向完全不同，即便覺得「不應該是這樣」，卻不知道該如何表達自己的想法，以至於最終變成非期望中的音檔

● 就算感到不對勁，也會自動解讀成「應該只有我才這麼覺得」而忽視自己的想法

● 因為「需求或變更項目太多，若全部要求改稿，或許太過分了」，所以選擇部分妥協

● 自己不做最終判斷而完全委託他人，但因為融合太多人的意見，以至於最終成品的方向主軸模糊不清

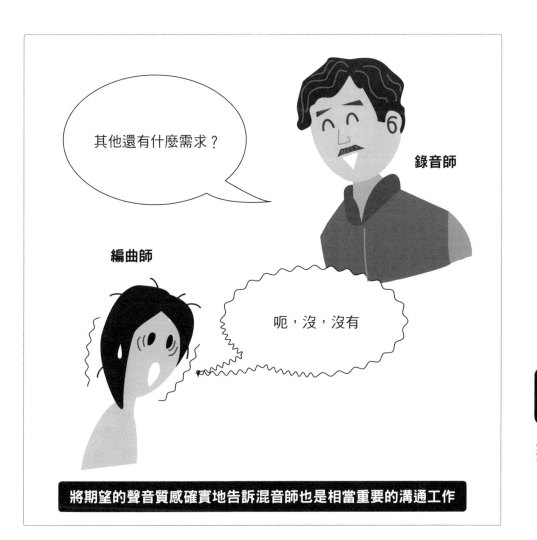

將期望的聲音質感確實地告訴混音師也是相當重要的溝通工作

裏技　TD 階段的任何決定都不能輕易妥協

Q 091 請問作品被採用後，何時可對外透露訊息？

等到唱片公司發布「發片消息」之後

先確認消息是否已公開

當確定採用後，肯定會忍不住想在社群網站（SNS）發布消息吧。但絕對不行。一定要等到唱片公司發布消息後才能公開談論。不過，唱片公司並不會各別通知作家什麼時候解禁消息，所以最好等到官方網站公布後再發表自己的想法。總而言之，在自己的作品尚未公開之前，千萬不可對外透露任何消息。

社群網站的禁忌

除了需要等待消息解禁之外，還有許多注意事項。例如，禁止在社群網站等公開場合發文談論比稿內容細節、採用經過、錄音等內部作業，這些都是「製作內幕」。

近幾年在音樂版權公司或唱片公司的嚴加管理及指導之下，大部分的作家都能遵守商業保密。但每年總有新人作家發生「這首本來有機會給〇〇〇唱但後來落選了」、「今天是錄〇〇〇的專輯」或「我跟某位藝人在錄音室碰面了，原來他私底下是這樣的人」等洩密事件。

或許發文者並沒有惡意，只是作家有義務保密，而且合約條款也會載明，一旦違反保密義務或違反合約，很可能會被處以嚴懲。過去也有人因此而被音樂版權公司解僱，或被列為不再合作名單，或無法參加該唱片公司所舉辦的比稿活動。

當下再怎麼興奮不已，也必須忍住想與人分享的衝動。將這份悸動轉化為創作的動力再接再厲吧。

慎重看待商業保密

現在正要與ＸＸ
Ｘ在○○錄音室
錄音！

NG!

禁止在社群媒體上公開發表製作的內容

特例終究是特例

這邊必須補充說明，也有例外的情況。若是參與由特定藝人或音樂總監（director）、唱片公司等許多人組成的製作團隊時，有時候會有公開發表照片或某些片段的權利。但這種情況僅是特例，還是得履行保密合約。

裏技　作家有保密商業機密的義務

如果這次不行就下一次，再不行還有下下次

有時候會被學生問到「老師，請問您到什麼時候才被錄取？」。當我困惑「咦！到什麼時候，是指什麼？」的時候，學生又補充説「就是再也不用參加比稿，自然會有發案方來的邀稿」。

於是我開口「喂喂，等等！」打斷問題。你們一定是覺得我已經不用參加比稿，所有工作都是邀稿吧，或者以為我就算參加比稿也不會「落榜」。

還有學生認為「老師有特殊身分的關係」，所以「肯定受到特別禮遇才有辦法發行那麼多的歌曲」吧。

呃……實際上很多歌都被淘汰了……（汗顏）而且我經歷過大量投稿但全都被退稿的時期，就連現在還是會發生只能笑顏以對的尷尬狀況。不只我，再怎麼有名的作家也會遇到類似的情況。雖然歌曲或歌詞被採用了，但當中被淘汰的歌曲或歌詞也是數以萬計。

這現況説明了平均會有一成被選中；其他九成都被淘汰。但是沒有人知道這九成的存在。所以難免引起「這個人一定享有特權」的誤解，不、不，不是表面看到的這樣（汗顏）。

就算是比稿經驗豐富的作家，碰到作品落選時還是會非常沮喪。所以最好得失心不要太重，作品交出去之後要能轉換心情，深呼吸一下，並且繼續努力。這次不行就下一次，再不行還有下下次。

第
8
章

行動與心態篇

本書最後篇章是針對有志成為職業音樂人的讀者，特別撰寫的內容。我想各位在實踐夢想的路程上，肯定有辛苦或困難的時候。這些時候該抱持什麼樣的心態繼續前進？或著在還沒有獲得成果的時候，又該採取哪些行動？筆者將利用親身各種經驗為各位解答疑惑。

請問做音樂一定要上京嗎？

從各種面向來說，上京的確有明顯的好處

雖然可透過網路提交工作內容，但許多仍傾向面對面討論

我教過很多學生，所以很常會被問到這個問題。由於現在的科技發達，透過網路交換資訊也變得容易，所以不管作家或配唱歌手在哪裡都可以接案子或工作。但是，若要給實際的建議，我還是會說「上京的確有明顯的好處」。因為大部分的唱片公司或音樂版權公司都位於東京^{譯注}。雖然有些公司在地方縣市也有設營業處或分公司，但基本上營運活動都是以總公司為主。

從事音樂產業需具備應對能力

舉例說明，假設我住在地方縣市，夢想是成為作家、創作者，某天寄送到音樂版權公司的音樂檔案被採用時，就有可能成為儲備詞曲作家。

因為作詞或作曲是以作品提案或修改（retake）為主，所以透過 e-mail 或資料寄送也能工作。但若是編曲或包辦作曲和編曲時，風險可能比較大。

在 Q089（P.184）和 Q090（P.186）也有稍微提到，大部分的編曲工作都包含 工作室（studio）作業（但 TD 階段也有不邀請編曲師到現場的例子）。雖然有些編曲師會突然接獲上京通知，每次都是臨時「在新幹線或飛機上訂飯店」，但這就是音樂產業的普遍現況，工作時間不規律已是常態，時常突然有「今晚，請編曲師來開會」或「半夜兩點到○○工作室聽 TD」之類的聯繫和工作。如果無法配合各種情況，恐怕會給音樂總監（director）產生「這麼遠還特定請他來實在過意不去」或「他住的地方好像不太方便」等負面印象。

192

住在地方縣市的缺點

☆ 音樂版權公司或唱片公司都聚集在東京
☆ 無法配合突發狀況
☆ 無法彈性配合面對面的會議
☆ 無法配合ＴＤ或錄音行程的臨時更動
☆ 地方縣市和東京有程度上的落差

　　許多音樂總監都喜歡「直接見面討論歌曲、交換意見」。雖然有點不近人情，但如果無法回應要求的話，音樂總監很可能就會思考「這樣的話就請其他人編曲吧」。過去很多人都是這樣因小失大。

東京和其他地區的差別

　　每次因為講課或評審等工作，必須去趟地方縣市時，我都會覺得東京和其他地方「不管在氛圍或程度都有明顯的落差」。東京吸引很多有夢想的人，這點似乎與其他地方相當不同。我認為勇於和那些意志力強大或有實力的人共同競爭挑戰，是音樂人生中很重要的事情。

裏技 ▶ 上京的機會比較多

譯注：以台灣來說應該是台北。

從事音樂多年都沒有任何成果該怎麼辦？

先思考三件事情再重新出發

「堅持下去就有希望」

相信不少人都還是處於「音樂持續了○年，但成績依舊掛零的狀態」。我個人很認同「堅持下去就有希望」。可是對於幾年下來沒有任何成績或毫無成果的人而言，我想「那樣的狀態持續再久也看不見希望的」。

無法開花結果的主要三個原因

通常實習或初期階段都需要耗費大量時間，不斷從錯誤中累積經驗或實力。這是必經之路。但是，明明經歷過那段時期，卻絲毫沒有長進，即便捲土重來也還是沒有結果的話，那又是完全不同的問題了。總之，長年沒有成果的原因有以下三點。

① 學習或嘗試錯誤（trial and error）的方式不對

② 過度自信或自尊心高，就算知道也不想面對現實

③ 天真以為只要持續音樂活動就會有結果

這三個原因之中最需要注意第二點。因為我們活在一個講究實力的時代，通常能夠完全接納自己，並且努力改善的人比較可能成功。

「按部就班 = 踏實」

接下來介紹能夠改善上述三點的三個思考重點。

重新出發的例子

① 哪裡不好？

副歌不佳
（參考 Q008 ／ P.22）

② 為何不好？

不重視副歌開頭的旋律
（參考 Q008 ／ P.22）

③ 應該怎麼做？

每天都寫一段副歌
（參考 Q004 ／ P.15）
從副歌開始譜寫
（參考 Q083 ／ P.172）

① 哪裡不好？
② 為何不好？
③ 應該怎麼做？

　　這些都是為了成為作家（創作者），在實習階段或嘗試錯誤、自我檢視時「絕對必要」執行的事項。換句話說毫無章法的學習，最後容易落入「只有自己的片面判斷」，以至於全部變成曖昧不明的狀態。所以最好從分析上述三點著手，「一個一個解決」問題。雖然過程乏味，但只要「按部就班＝踏實」執行，一定會有所改善。

裏技 ▶ 不能「只有自己的判斷」否則什麼也改善不了

Q 094 我已經○○歲了，
還有機會成為作家嗎？

無關年齡問題！

無須過分在乎「年齡」

很多人無論如何就是會在意年齡吧。我經常回答「25、30、35、40 歲這幾個階段的職涯」問題。

我也常聽到類似「我快○○歲了該怎辦（自我設限年齡）……」的洩氣話，但坦白說作家都在幕後工作，工作需求與長相或年齡並沒有直接關聯，所以幾歲開始或打算做到幾歲是取決個人的想法和行動。再說，比稿也沒有「標註年齡的必要」。重要的是「自己的意識和行為是否能夠回應現今的時代」。

無關年齡問題，只要夠努力

譬如我經營的「MUSiC GARDEN」講座，學生年齡從 20 出頭到 45 歲左右都有，40 代也可能成為職業音樂人。20 代和 40 代在「感性」和「感覺」上當然會有明顯的不同，但沒有所謂「孰優孰劣」，而是必須兩者兼具。

20 代也需要從名曲學習曲式分析和相關知識，40 代也必須關注現在正「流行」的歌曲趨勢。不管幾歲都必須保持「學習」、「努力」以及「行動力」。

另外，不只是音樂產業，不管是追求什麼樣夢想，似乎都會因年齡問題而自我設限。但在音樂的世界裡相當講求實力，尤其是作家（創作者）。因此，「不管花多少時間，只要夢想成真一切努力都值得」。

不同年齡層該做的功課也不一樣

20代 ▶ 聆聽經典名曲

40代 ▶ 分析現代的「流行」曲子！

無論幾歲都必須保持

學習　努力　行動力

不是只有你「認定自己沒有才能」

　　不管是前輩作家或身邊同期的音樂人，甚至我自己也經歷過很長的實習（助手）時期。處於這個時期的人都是為了成為獨當一面的職業音樂人，所以即便看不到結果，甚至不斷被否定也要堅持下去。幾乎所有職業作家都曾經有過「自己沒有才能」的想法。但即便如此，照樣能夠達成夢想。

　　雖然不得不考慮年齡問題，而且有時候也有年齡限制。但如果是下定決心走音樂這條路的話，我真心建議「千萬不要因為年齡問題而放棄！」。

裏技 ▶ 不管花多少時間，只要最後能夠成為獨當一面的職業音樂人，一切都值得

請問該怎麼設定「追求夢想」的停損點？

自己覺得已經到極限的時候！

就算被全盤否定，只要還有努力空間就不能輕言放棄

在 Q094（P.196）也有提到一些，隨著年齡增長，當然會在意普世眼光或擔心他人冷眼以待。我也曾經被別人挖苦，問說「你還在做音樂呀？」，甚至被全部否定，像是「絕對不行吧」就不知道聽過多少遍了。

但是，「如果現在是努力階段的話」，我認為「不能以年齡來考量是否該轉行」。除非「所有能做的都嘗試過了，已經沒有管道推銷自己，開始萌生放棄念頭」，到這時候再考慮該幾歲放棄會不會比較好呢？類似的狀況，每年都會發生在我學生身上，所以令我有感而發。

教學多年以來，看過各式各樣的例子。有人覺得遺憾但沒有任何行動就放棄，也有人受到他人的言語影響（親友或伴侶、朋友等），失去自信而放棄，還有人因為無法接受現實而把錯怪罪到他人身上或社會上，或經歷幾次挫敗就放棄……。

但是，我想不管是什麼樣狀況下放棄的人，都會留下「懊悔」。還有人「為了再次追逐夢想」而選擇回來上課，這些人當中幾乎所有人都跟我說，

> 「走在街上不管走到哪裡，只要有音樂的地方，我就會感到痛苦，
> 發現自己對音樂割捨不下，這才領悟到我不曾真正努力過，也不曾挑戰過什麼」

「尚有成長空間」就代表還有很多「可能性」

　　若有人問我「只要努力就可以實現夢想嗎？」，我會直截了當地回答「No」。
這就是現實。但是，努力過並且完全接受現實，然後積極修正和改善，肯定會有
所「成長」。所以，希望各位堅持下去。

　　假設還有餘力提升幹勁或行動力的話，就代表還可以繼續做下去。「尚有成
長空間」就代表還有很多「可能性」。如果就連剩餘的幹勁或行動力都被磨掉，
也是自己造成的。所以做到可以發自內心說「我完全不後悔」時，到那時候再做
出決定會比較好。

裏技 ▶ **首先徹底執行自己可以做到的事情！**

Q 096 腦海不斷出現負面想法該怎麼辦？

一個一個解決問題，不累積負面情緒

負面效應

　　當事情進行得不順利時，任何人都可能有負面情緒。尤其是追逐夢想時，由於一直處於孤獨和不安狀態，所以很容易喪失信心，變得負面消極。可想而知，如果不停止負面思考，任由負面想法繼續加劇，就會發展成「負面連鎖效應」。

　　受到負面情緒左右的人都有共同的症狀，就是「把沒有直接關聯的事情，全部都牽扯在一起，大幅增加負面因素或不安要素」。只要記住這個邏輯就可能打破現狀。

實踐五要點

　　為了跳脫負面思考，我常建議學生用以下的方式。

① 列出目前的負面想法

② 這些是否真的都有關聯？試著分析關聯性

③ 寫下各個問題點以及現在能夠想到的解決方式

④ 逐一思考解決辦法並且採取行動

⑤ 即使最後只剩不安或孤獨感，也能徹底認清「這是沒辦法的事，只能完全接納」，先努力解決其他問題

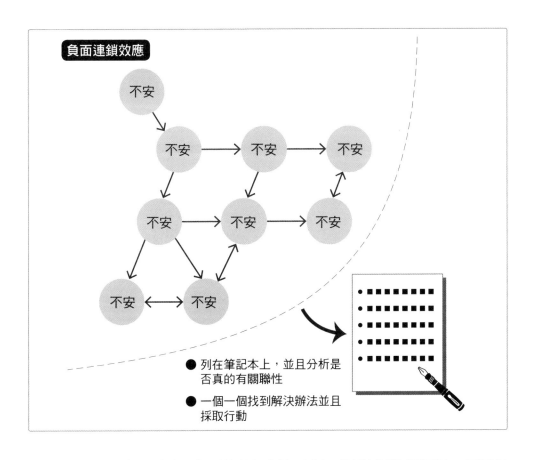

負面連鎖效應

不安 不安 不安 不安 不安 不安 不安 不安 不安 不安

● 列在筆記本上，並且分析是否真的有關聯性

● 一個一個找到解決辦法並且採取行動

當實踐這五個要點時，會逐漸明白「啊，原來不是對音樂感到不安，而是把工作的不安加諸到音樂創作上了」。當然只要開始感到不安，很容易產生連鎖效應，但這是可以避免的事情。

追求夢想本來就帶有不安因素

不管追求什麼樣的夢想，總會有不安和孤獨，甚至備感壓力的時候。身為藝人，或小說家，或電影導演，或是以參加奧運為目標的運動員，或廚師，肯定經常內心糾結而不斷與現狀的自己搏鬥。雖然難免唉聲嘆氣，感到快被不安和孤獨壓垮，但只要懂得一個一個解決問題，就有辦法繼續往前邁進，成為成功者。所以現在就開始一一釐清問題，逐一解決問題吧。

裏技 ➤ 接納「無法解決的部分」所帶來的不安感

請問周遭給的建議應該全數採信嗎？

出發點若是為了你著想，大可「納入參考」

相信他人建議都是出自內心的好意

換成被建議的對象或許就不難理解。一般給予意見的一方都是「想要向對方傳達某件事」吧。但是從接收方的立場來想，這番好意有可能會變成「很煩」或「真是自以為」。說到底建議的出發點必須是出於好意。

當作家（創作者）收到非音樂從業者的坦率建議或感想時，都必須當做「普羅大眾的意見」，納入「值得參考的意見之一」。因為聽眾若對作品沒興趣，或覺得差勁無比的話，也不會特地表達意見吧。

成功者說的話也只是值得參考的意見之一

另一種情形是收到成功者的嚴厲指教或直率感想。因為是「成功者說的話」，當然也值得納入「參考的意見之一」。通常職業音樂人並不會對「不熟」的人提出自己的建議，或向討厭的人表達成見。而且，換個立場想「其實給予意見也必須承受說錯話的風險」。後果可能會被討厭或被誤解。即便如此仍願意表達意見的一方肯定只是想給予些許的幫助。

關鍵在於能否接受他人建議

從事音樂教學多年，教過的學生裡面有不少人都是自我意識強，或自尊心高，以至於難以接受現實，甚至會敵視給予建議的人。但這當中也有人在學習過程中開始有所改變與成長，擁有「面對自己弱點」與「戰勝自己弱點」的能力。雖然這類型的人大多依然故我，總是立刻否定他人建議，但還是有願意接受他人

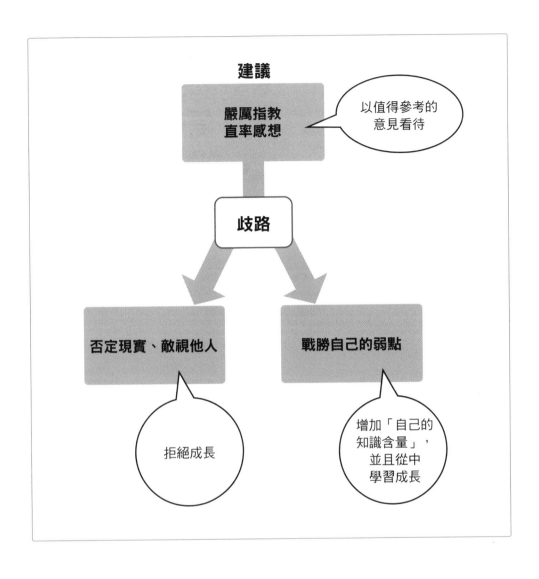

建議，面對現實並且努力不懈的人。

如同 Q093（P.194）提過，為了清楚了解「哪裡不好、為何不好、應該怎麼做」，還是要接受他人的中肯意見，當做是值得參考的意見之一，納入自己的知識寶庫。

裏技 ▶ **正視自己的弱點，鼓起勇氣戰勝它**

Q 098

請問是不是最好有個崇拜或目標對象比較好？

設立目標對象能夠激勵自己，
但並非一味模仿

A 098

為了激勵自我成長，設定目標也很好

若已有崇拜對象或先設立目標對象的話，的確能做為刺激成長或達成目標的動力（但不需要勉強設定目標）。大部分的人都會有「我想成為像他那樣！」的企圖心，然後開始學習目標對象會的樂器。我認為這點很重要。

偶然與事業有成的音樂朋友回憶當初時，每位都是情緒高昂地談論起影響自己深遠的前輩音樂人。果然目標對象是前進的動力。

許多目標成為職業音樂家的人都會分析影響自己深遠的（作詞家／作曲家／編曲師）的作品。我自己也經常被很多作家、創作者或藝人所做的音樂感動，受到激勵或影響而發誓「我也要變成那樣！」，並朝向音樂的道路邁進。這道理不論是想成為什麼樣的音樂人都適用，這股「動力」會產生加倍的力量。

做相同的音樂肯定沒有勝算

一旦受到目標對象的影響太深，很可能做出有模仿之嫌的作品。當然，因為被影響是事實，所以可以理解為何會做出類似的作品。甚至有些人會因為自己的經驗尚淺但能夠做出那種程度的作品，反而替自己感到開心。我也能理解這樣的心情，因為我也曾經歷過。不過，持續有他人作品影子的話，就會逐漸失去「原創性」，如此一來職業音樂這條路可能會走得很辛苦。

在此與各位分享過去曾發生過的例子。以前，我在某主流唱片公司旗下的音樂版權公司任職大約兩年的儲備作家。當時有非常多實力深厚的同期作家共同爭取工作機會。當中得不到採用通知而焦慮的作家們，就會做很多類似該唱片公

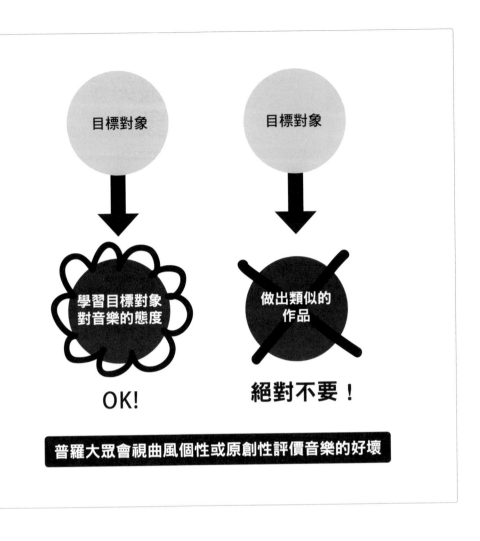

目標對象

目標對象

學習目標對象
對音樂的態度

做出類似的
作品

OK!

絕對不要！

普羅大眾會視曲風個性或原創性評價音樂的好壞

司的知名作曲家的曲子。因為他們認為「只要做出那樣風格的話就一定會被採用吧」。但事實上正好相反，做再多類似的東西也無法勝出。好不容易自己的作品個性或優點獲得音樂版權公司的賞識，只因為焦慮而「模仿」他人作品，瞬間就使原本具有的優勢蕩然無存。所以千萬記住原創性的重要性。

裏技 ▶ 設定目標對象是堅持下去的原動力

請問職業音樂人的實際工作情況？

確實接受不是只有「喜歡」才要做的事情

每個產業都有現實面

我想不只是音樂產業，每個產業都會有必須面對的現實。打個比方，我很喜歡電視，希望有朝一日能夠製作受歡迎的節目，所以進入電視製作公司工作。開始工作之後才知道現實的嚴酷。實際上，看似光鮮亮麗的電視產業，也有相當辛苦的一面，甚至連睡覺和遊玩的時間都沒有。但是，只要看做是「職涯經驗，秉持絕對能夠跨越」，熬過實習或練習階段，就有機會成為製作團隊的要角。不過，即使能夠從事夢想中的工作，也不代表夢想就會實現。

音樂產業的情況也是一樣，大部分都是因為興趣而開始製作音樂，漸漸被音樂深深吸引後立志成為職業音樂人。通常剛開始會想「音樂最棒！」、「為了美好的音樂作品，再辛苦也沒關係！」。但是，若以職業音樂人為志向之後，對於「現實是殘酷」抱持懷疑的人，幾乎都會深刻領悟到「現實比想像中還辛苦」。

職業音樂人的資格

很多學生會跟我說「以前的我很喜歡音樂，可如今卻不太快樂了」。我相當能夠體會這種感覺。因為我也曾經多次陷入完全一樣的心境而感到相當煩惱。即便如此，這就是現實。將「喜歡」視為「動力來源」是行不通的。

即使閒暇之餘聽音樂，也無法像以前一樣享受音樂。不由自主地就會分析歌曲，預測樂曲的展開，擺脫不了職業病。然後開始有「從什麼時候開始，我變得如此冰冷了呢」的煩惱。

但是，以職業音樂人為志向的人或職業音樂人一定會遇到很多情非得已的時

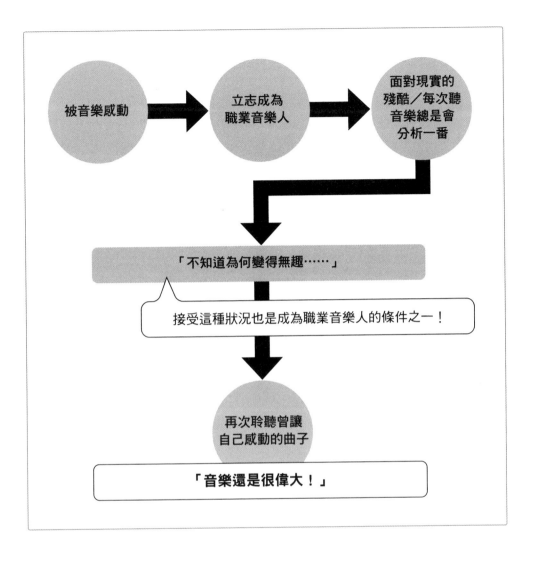

候。所以唯有接受才有資格當一名稱職的職業音樂人。

當為了現實考量而感到煩惱時，建議各位回頭聆聽對自己影響至深或曾被感動的曲子，也許會啟動你的分析癖。但那股曾經滲入身體裡的感動和熱情，多多少少會被喚醒吧。然後，接下來就輪到各位帶給他人影響或感動。

裏技 ▶ 再次聆聽曾讓自己感動的曲子

Q100 請問哪些是立志成為職業音樂人絕對要記住的事？

我常放心裡的一些話

自信和經驗

首先，我想要引用我為 w-inds. 的「ブギウギ 66」這首歌所填的詞的其中一段。

> 「贏了會增加『自信』」
>
> 「輸了也會變成『經驗』」

◀ 引用自 w-inds.「ブギウギ 66」（2006 年）。
作詞：島崎貴光、シライシ紗トリ
作曲：シライシ紗トリ

歌曲發行後收到很多信件或 e-mail，這句話似乎獲得廣大聽眾的共鳴。事實上，這句也是我放在心裡勉勵自己的話。

往前一步的勇氣

為了實現成為職業音樂人的夢想而努力。但是，當迎接突如其來的機會或比賽時，還是會感到不安、恐懼，然後失去信心。相信不論是誰都有類似的經驗。我也曾有一段逃避時期，好幾次都放棄難得的比賽機會。明知道這樣持續下去肯定無法實現夢想。

這種狀況只能鼓起勇氣行動、競爭、挑戰。雖然和各位提過很多次了，這過程的確令人恐懼、不安、討厭。但是，如果不改變思考模式，不論經過多久時間「只是讓自己離夢想愈來愈遠而已」。

若能這麼想，應該多少有向前跨出一步的勇氣了，所以只要想著「沒錯，明明說要實現夢想，但自己卻畏縮怎麼行呢？」。我相信只要是人，任何人都可能失敗或受挫。不是只有你而已。

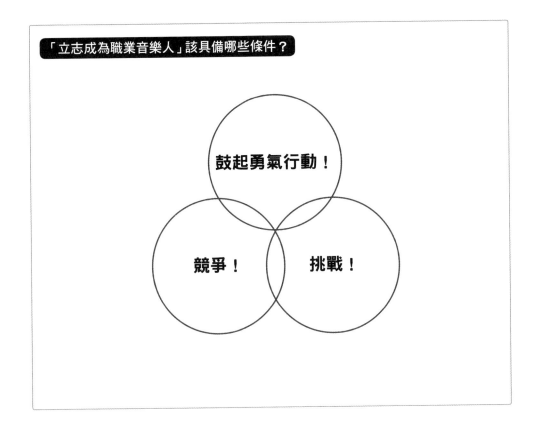

「立志成為職業音樂人」該具備哪些條件？

鼓起勇氣行動！

競爭！

挑戰！

失敗了要更加努力

不管是多麼有名的作家，都一定有自己的自信曲慘遭落選的經驗。我就有落選數百次的經驗。除了感到懊悔，也會失去幹勁。但是，就因為那時沒有放棄，才有現在的我。

換句話說，不要白白浪費失敗或受挫的經驗，這點很重要。贏了能夠增加信心，但輸了，也應該回頭檢視 Q093（P.194）提到的「哪裡不好」、「為何不好」、「應該怎麼做」三項重點。

抱持絕對「不浪費挫敗或失敗的經驗」，離成功之日也將不遠。不要只因為輸了不甘心就放棄，應該把「經驗」化為武器等待下次出戰。

裏技 ▶ 不浪費挫敗或失敗的經驗

 # 後記

誠摯感謝您閱讀到最後！

全書 100 問都是我的學生問過的問題或我輔導學生的內容，還有我自己多年累積的經驗。

本書會讓你驚覺「對耶！原來大家煩惱的事情都是一樣的！」。絕對沒有「咦，我不會這麼想耶？」的內容。所以，請各位放心。其實很多人都有相同的困擾和迷惘。如果讀了之後有覺得稍微舒坦，我會感到十分高興。

在執筆「後記」時腦海浮現許多曾經照顧過我的人。因為我知道音樂製作無法一人完成，而且個人成長是需要倚賴很多人的共同協力或鞭策鼓勵。就像這本書一樣，因為有很多人的協助才能完成。

最後，我想向給予我機會的 Rittor Music 出版社、設計師植松隆之先生、繪製插圖的岩永美紀小姐、DTM 月刊的總編輯上林將司先生、還有參與音檔錄音的歌手「凜」、我的吉他手石井裕先生、Smile company 的經紀人神田大介先生、提拔我的音樂總監柏原利勝先生、以及 MUSiC GARDEN 的學生們，所有給予幫助的工作人員，致上十二萬分的感謝。

2015 年 2 月
島崎貴光

MUSiC GARDEN

http://music-garden.co/

島崎貴光的音樂講座

　「MUSiC GARDEN」是島崎貴光先生經營的作家培訓講座。2004 年開創至今，培育出非常多職業音樂作家或儲備作家。

　「MUSiC GARDEN」主要分成四個類別。

■ 作詞講座
■ 作曲編曲講座
■ 諮詢課程
■ 比稿等主題課程

　講座的基本進行方式是用郵件繳交作業，並透過往返通信個別指導。透過這種方式徹底傳授職業素養和實力。

　只要達到要求的水準就有機會定期參加主流唱片公司所舉辦的比稿。特色是除了會安排作家的出路以外，從培訓到正式工作後的輔導、比稿以及經營管理等，是採用一條龍式的協助服務。

　如果你懷抱音樂夢，不妨到 MUSiC GARDEN 網站瀏覽看看。

國家圖書館出版品預行編目（CIP）資料

音樂製作全書:邁入專業音樂人的第一本書！22年金賞製作人傳授「嶄露頭角→全能實力→精準打造」全方位know-how / 島崎貴光著；陳弘偉譯. -- 修訂一版. -- 臺北市：易博士文化, 城邦文化出版：家庭傳媒城邦分公司發行, 2023.10
216面；17×23公分
譯自：これが知りたかった！音楽制作の秘密100：作曲/編曲/作詞からコンペ必勝法まで現役プロが明かすQ&A形式ノウハウ集
ISBN 978-986-480-336-1 (平裝)
1.流行音樂 2.音樂創作 3.日本
913.6 112015106

DA2032

音樂製作全書：

邁入專業音樂人的第一本書！22 年金賞製作人傳授「嶄露頭角→全能實力→精準打造」全方位 know-how

原 著 書 名／これが知りたかった！音楽制作の秘密100：作曲／編曲／作詞からコンペ必勝法まで現役プロが明かすQ&A形式ノウハウ集
原 出 版 社／株式会社リットーミュージック
作 者／島崎貴光
譯 者／陳弘偉
選 書 人／蕭麗媛
主 編／鄭雁聿

行 銷 業 務／施蘋鄉
總 編 輯／蕭麗媛
發 行 人／何飛鵬
出 版／易博士文化 城邦文化事業股份有限公司
台北市中山區民生東路二段141號8樓
電話：（02）2500-7008 傳真：（02）2502-7676
E-mail: ct_easybooks@hmg.com.tw
發 行／英屬蓋曼群島商家庭傳媒股份有限公司城邦分公司
台北市中山區民生東路二段141號11樓
書虫客服服務專線：（02）2500-7718、2500-7719
服務時間：週一至週五上午09:30-12:00；下午13:30-17:00
24小時傳真服務：（02）2500-1990、2500-1991
讀者服務信箱：service@readingclub.com.tw
劃撥帳號：19863813 戶名：書虫股份有限公司
香港發行所／城邦（香港）出版集團有限公司
香港灣仔駱克道193號東超商業中心1樓
電話：（852）2508-6231 傳真：（852）2578-9337
E-mail：hkcite@biznetvigator.com
馬新發行所／城邦（馬新）出版集團Cite(M) Sdn. Bhd.
41, Jalan Radin Anum, Bandar Baru Sri Petaling,
57000 Kuala Lumpur, Malaysia.
電話：（603）90563833 傳真：（603）90576622
E-mail：services@cite.my

視 覺 總 監／陳栩椿
美 術 編 輯／簡單瑛設
製 版 印 刷／卡樂彩色製版印刷有限公司

ONGAKU SEISAKUNO HIMITSU 100 by TAKAMITSU SHIMAZAKI
© TAKAMITSU SHIMAZAKI 2015
Originally published in Japan by Rittor Music, Inc.
Traditional Chinese translation rights arranged with Rittor Music, Inc. through AMANN CO., LTD., Taipei.

■2023年10月12日 修訂一版
ISBN 978-986-480-336-1

定價720元 HK $240